A. LEGENDRE

DOCTEUR EN THÉOLOGIE
SOUS-SUPÉRIEUR DU GRAND SÉMINAIRE DU MANS
PROFESSEUR D'ARCHÉOLOGIE BIBLIQUE ET D'HÉBREU
A L'UNIVERSITÉ CATHOLIQUE DE L'OUEST

LE SAINT-SÉPULCRE

DEPUIS L'ORIGINE JUSQU'A NOS JOURS

ET

LES CROISÉS DU MAINE

ESSAI HISTORIQUE

AVEC PHOTOGRAPHIES, PLANS ET GRAVURES

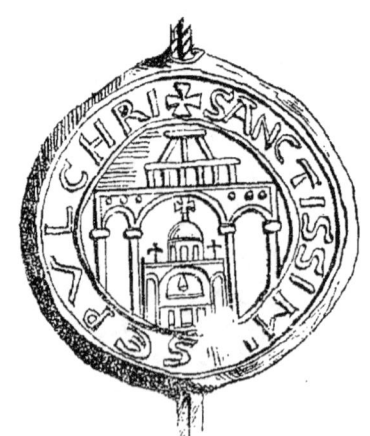

LE MANS

IMPRIMERIE LIBRAIRIE LEGUICHEUX & Cie

Rue Marchande, 15, et rue Bourgeoise, 16

1898

LE SAINT-SÉPULCRE

DEPUIS L'ORIGINE JUSQU'A NOS JOURS

ET

LES CROISÉS DU MAINE

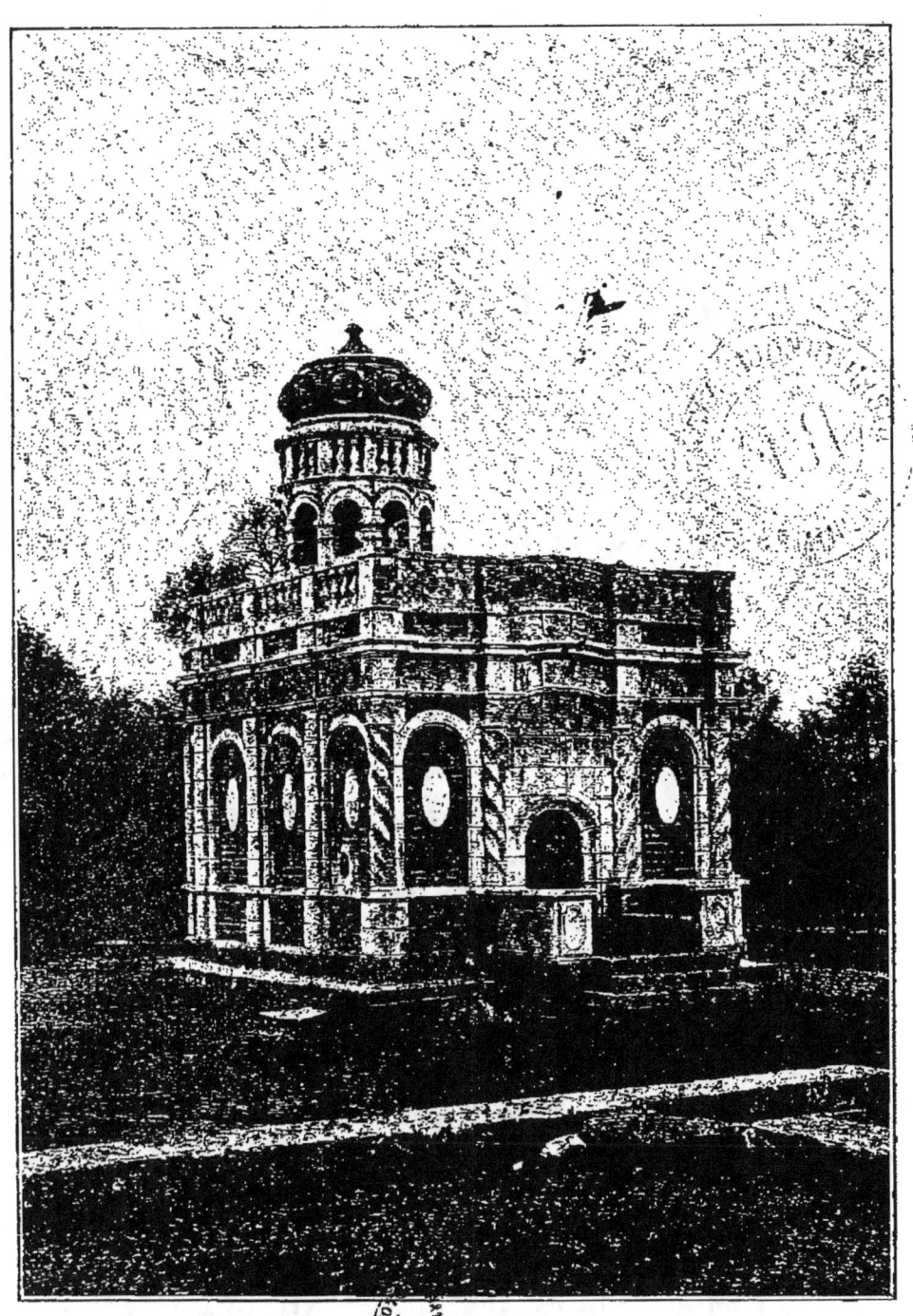

L'ÉDICULE DU SAINT-SÉPULCRE A N.-D. DU CHÊNE.

A. LEGENDRE

DOCTEUR EN THÉOLOGIE
SOUS-SUPÉRIEUR DU GRAND SÉMINAIRE DU MANS
PROFESSEUR D'ARCHÉOLOGIE BIBLIQUE ET D'HÉBREU
A L'UNIVERSITÉ CATHOLIQUE DE L'OUEST

LE SAINT-SÉPULCRE

DEPUIS L'ORIGINE JUSQU'A NOS JOURS

ET

LES CROISÉS DU MAINE

ESSAI HISTORIQUE

AVEC PHOTOGRAPHIES, PLANS ET GRAVURES

LE MANS

IMPRIMERIE LIBRAIRIE LEGUICHEUX & Cie

Rue Marchande, 15, et rue Bourgeoise, 16

1898

IMPRIMATUR :

† ABEL, *Episc. Cenomanen.*

Cenomani, die 23 Decembris 1897.

PRÉFACE

Cette étude n'est qu'une ébauche. Née du simple désir de faire comprendre le monument élevé à N.-D. du Chêne, sur les confins du Maine et de l'Anjou, elle s'est développée peu à peu, comme grandit tout objet digne d'intérêt et d'amour, à mesure qu'on le contemple. Elle est ainsi devenue une esquisse monographique du Saint-Sépulcre, augmentée d'un aperçu sur les Croisés du Maine, les pèlerinages, les imitations du saint Tombeau.

Malgré des lacunes et des imperfections dont l'auteur ne se rend que trop bien compte, elle donne cependant ce qu'on trouve assez rarement, la série des transformations qu'ont subies dans le cours des siècles les Lieux-Saints, théâtre de notre rédemption.

En rappelant aux pèlerins de Terre Sainte les plus doux souvenirs, elle leur fera mieux saisir l'ensemble et les détails de l'édifice sacré qui fut le centre même de leurs pieuses aspirations et le témoin de leurs plus vives émotions.

De leur côté, les pèlerins de N.-D. du Chêne y trouveront un guide qui leur expliquera le monument commémoratif des croisades.

Nous croyons pouvoir ajouter que, pour tout esprit impartial, cette modeste étude, en exposant la chaîne ininterrompue des traditions, est, à elle seule, une démonstration de l'authenticité de nos Lieux-Saints.

Nous n'avons rien négligé pour que le lecteur puisse, au moyen de plans et de gravures, se faire une idée exacte de l'état du Saint-Sépulcre aux différentes époques de son histoire.

Daignent le Dieu du Calvaire et N.-D. du Chêne agréer ce faible hommage de notre piété filiale et de notre reconnaissance !

LE SAINT SÉPULCRE

On vient d'élever, à N. D. du Chêne, un monument qui sera pour la piété chrétienne, près du sanctuaire de la Vierge, une nouvelle et puissante attraction. Les principaux lieux de pèlerinage, en France, ont maintenant leur Croix de Jérusalem ; aucun, — peut-être même pourrions-nous dire, aucun pays du monde, — ne possède le fac-similé exact du Saint-Sépulcre et la reproduction, en plan par terre, des différentes parties de la basilique qui le renferme (1). Aux âmes religieuses, aussi bien qu'aux esprits simplement curieux, qui désirent étudier le grand drame de la Passion, il sera donc facile d'en suivre les dernières scènes, d'en voir, comme sous les yeux, le terrible dénouement.

Mais il ne suffit pas d'examiner, il faut comprendre ; il faut refaire, par la pensée, toute cette sanglante histoire, qui forme la ligne de partage entre le monde ancien et le monde nouveau ; il faut reconstituer, tel qu'il était primitivement, le théâtre où elle s'est déroulée. Que signifie, en effet, cet édicule de forme assez bizarre ? Pourquoi cette première chambre obscure, et

(1) On a cependant, à différents âges et dans différentes contrées, en Allemagne, en Italie, en France, cherché à reproduire le Saint-Sépulcre. Ces imitations, comme celles d'Eichstædt, de Capoue, de Bologne, de Florence, intéressantes à étudier, rappellent avec plus ou moins d'exactitude l'aspect du monument à l'époque où elles ont été faites.

cette seconde plus mystérieuse encore, avec sa porte basse et son étroit réduit ? Pourquoi, si près, cette esplanade du Calvaire ?

On a bien voulu nous demander de donner ici quelques explications sur ce sujet (1). Nous le faisons volontiers, dans l'espoir d'intéresser les hommes instruits à une œuvre qui nous est chère et à des questions dont l'étude a été la passion et le charme de notre vie. Mais il faudrait un volume pour l'histoire complète et la monographie détaillée de la basilique et des lieux saints qu'elle recouvre. Notre but est d'exposer, dans un rapide résumé, leur origine et leurs modifications. Pour cela, nous considérerons cette partie de la ville sainte : 1° de l'époque de Notre-Seigneur à Constantin ; 2° de Constantin aux Croisades ; 3° des Croisades jusqu'à nos jours.

(1) Cette étude a été publiée d'abord dans *La Province du Maine,* revue mensuelle, Le Mans, 1896-1897.

CHAPITRE Ier

DE NOTRE-SEIGNEUR A CONSTANTIN

1º A L'ÉPOQUE DE NOTRE-SEIGNEUR

Au moment où le divin Maître s'acheminait, sous le poids de sa croix, vers le Golgotha, quel était l'aspect de ce petit coin de

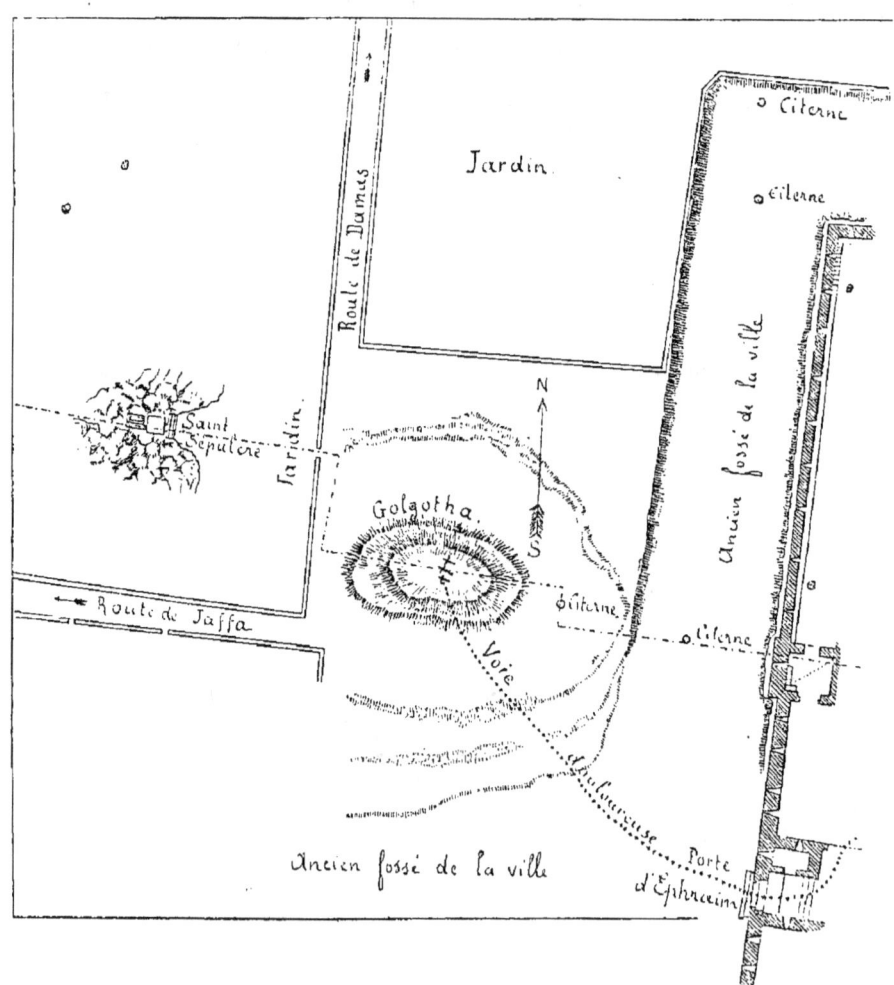

Fig. 1. — Le Calvaire et le Saint-Sépulcre en dehors de la seconde enceinte de Jérusalem.
D'après M. Schick. Cf. *Zeitschrift des Deutschen Palæstina-Vereins*, Leipzig, t. VIII, 1885, pl. IX.

terre qui allait boire son sang, cacher pendant trois jours son corps inanimé, et le laisser échapper vivant et glorieux ? Cette première question est de la plus grande importance pour bien saisir le plan dont nous allons exposer les transformations successives.

Un point précis et à remarquer tout d'abord, c'est que cet emplacement, aujourd'hui englobé dans l'intérieur de Jérusalem, était, à ce moment, en dehors des murailles de la ville. La seconde enceinte ne s'étendait pas aussi loin vers le nord que l'enceinte actuelle (1), et l'angle qu'elle faisait au nord-ouest laissait sans défense de petites collines entourées de jardins, de villas et de tombeaux, que de nouveaux murs enfermèrent quelques années plus tard. Ce fait, autrefois longuement débattu entre catholiques et protestants, est maintenant admis par la majorité des savants de tous partis ; de récentes découvertes l'ont de plus en plus mis en lumière. La topographie répond ainsi à l'Écriture, qui nous dit, par la bouche de saint Jean, XIX, 20, que « le lieu où fut crucifié Jésus-Christ était *près* de la ville », et par celle de saint Paul, Heb., XIII, 12, que N. S. souffrit « hors de la porte ». Un assez large fossé protégeait de ce côté la cité sainte, partout ailleurs bien défendue par de profondes vallées. (Voir fig. 1 et 2).

Sur le terrain que nous avons à étudier, distinguons deux légers ressauts en somme de peu d'apparence.

1° *Le Calvaire*. — Il se trouvait à une centaine de mètres environ de la porte d'Ephraïm. Ce n'était pas, comme on se le figure trop généralement, une montagne isolée et plus ou moins élevée (2), ni même une colline semblable à celles de Sion ou de

(1) Jérusalem a eu plusieurs enceintes successives. La première enfermait le mont Sion actuel et la colline du temple ou Moriah ; la seconde, ajoutant à la cité l'angle intérieur formé par la première, au nord de Sion et à l'ouest de Moriah, entourait ainsi le quartier bas appelé Acra ; la troisième annexait la colline de Bézétha, et suivait à peu près le périmètre de l'enceinte actuelle. Voir ma *Carte de la Palestine* : plan de Jérusalem ; le contour des anciennes murailles est marqué par une ligne rouge.

(2) S. Matthieu dit simplement : *Et venerunt in locum qui dicitur Golgotha, quod est Calvariæ locus*, XXVII, 33. On lit de même dans les trois autres évangélistes, S. Marc, XV, 22 ; S. Luc, XXIII, 33 ; S. Jean, XIX, 17, *locus Calvariæ*, et non pas *mons Calvariæ*.

Moriah. C'était une simple protubérance rocheuse, émergeant du sol à une hauteur de quatre ou cinq mètres, autant qu'on en peut juger maintenant. Sa configuration et sa plate-forme dénudée lui donnaient l'aspect d'un « crâne », d'où le nom de *Golgotha* (1) que lui avait assigné le langage populaire, de tout temps riche en dénominations expressives et pittoresques. Telle est du moins l'explication la plus probable de ce nom, acceptée par une autorité compétente, S. Cyrille de Jérusa-

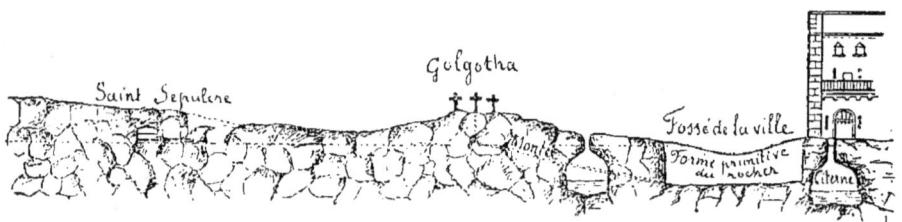

Fig. 2. — Collines du Golgotha et du Saint-Sépulcre. D'après M. Schick.

lem (2). Le Calvaire était donc une espèce de butte « Chaumont », *calvus mons*, ou « mont chauve ». Il s'inclinait en pente douce vers le sud-est, c'est-à-dire vers la porte de la ville, tandis que, du côté de l'occident, la roche plus abrupte était percée d'une étroite excavation appelée plus tard *grotte* ou *tombeau d'Adam* (3).

Au pied de l'escarpement occidental de cette petite éminence était une route qui, vers le nord, allait en Samarie, en Galilée, à Damas ; elle rejoignait à angle droit celle qui, à l'ouest, se dirigeait vers Jaffa. C'est dire combien ce passage était fré-

(1) *Calvaire* n'est que la traduction de *Golgotha*, mot qui correspond à l'araméen *gulgoltâ*, et à l'hébreu *gulgolèt*, de *gâlal*, « rouler », d'où, par dérivation, « chose qui peut rouler, objet sphérique, crâne ». C'est l'interprétation littérale donnée par S. Luc, XXIII, 33, qui traduit Γολγοθᾶ par χρανίον. Les autres évangélistes ont mis χρανίου τόπος, « le lieu du crâne ».
(2) S. Cyrille de Jérus., *Catech.*, XIII, 23 ; Migne, Pat., gr. t. XXXIII, col. 802.
(3) Une ancienne tradition, adoptée par plusieurs Pères de l'Eglise, plaçait dans cette grotte la sépulture du premier homme. De là est venue la coutume de peindre ou de sculpter une tête de mort et des ossements aux pieds du Crucifix. Le sang du Christ aurait ainsi coulé sur les restes du premier coupable, notre père, pour racheter l'humanité entière. C'est une belle et touchante idée, mais que rien n'impose à notre croyance.

quenté : pèlerins, marchands, voyageurs de toute sorte formaient la foule bariolée qui, surtout pendant les fêtes de Pâque, encombrait la ville sainte et ses abords. C'est pour cela que les Juifs avaient choisi cet endroit comme lieu de l'éxécution, afin d'exposer leur victime à de plus nombreuses insultes. Aussi ce sont ces « passants » qui, « branlant la tête, blasphémaient le Christ (1) ». Le tertre, du reste, était assez bien en vue de toutes parts, ce qui permit aux saintes femmes de contempler « de loin » le supplice de leur Maître (2).

Tel était le rocher où Notre-Seigneur consomma son sacrifice, où il fut dépouillé de ses vêtements, où fut plantée la croix, où se tenait debout la Mère des douleurs ; il porte encore la trace visible de l'ébranlement qui agita l'univers quand « le Dieu de la nature » mourut. Une fente longue de 1 mètre 70 sur 25 centimètres de large se prolonge bien avant dans la profondeur de la pierre avec un aspect vraiment extraordinaire (3).

2° *Le Saint-Sépulcre.* — De l'autre côté de la route, dans la direction du nord-ouest, et non loin du Calvaire, se trouvait le jardin de Joseph d'Arimathie. Le riche sanhédrite y avait fait tailler dans le roc un tombeau qui jusque là n'avait reçu aucun funèbre dépôt (4). Après avoir réclamé le corps du Sauveur, il vint pour l'ensevelir ; mais le temps pressait, il ne restait plus que la courte durée du crépuscule pour mettre à l'abri la dépouille sacrée qu'on ne pouvait transporter ailleurs (5). C'est là qu'elle attendit l'heure de la résurrection. Cette proximité du Calvaire et du Saint-Sépulcre, attestée par saint Jean (6), est un précieux témoignage en faveur de l'authenticité des lieux

(1) S. Matth., XXVII, 39 ; S. Marc, XV, 29.

(2) S. Marc, XV, 40.

(3) « L'effet commun des tremblements de terre est de séparer les couches du rocher selon leurs veines. Ici, au contraire, le roc est partagé transversalement, et la rupture croise les veines d'une façon vraiment surnaturelle. (Voir les témoignages d'Addison, de Millar, de Fleming, de Schawet, etc.) ». C. Fouard, *La Vie de N.-S. Jésus-Christ*, Paris, 1880, t. II, p. 432, note 1.

(4) *Erat autem in loco ubi crucifixus est hortus ; et in horto monumentum novum, in quo nondum quisquam positus erat*, S. Jean, XIX, 41.

(5) *Ibi ergo propter Parasceven Judæorum, quia juxta erat monumentum, posuerunt Jesum*, S. Jean, XIX, 42.

(6) S. Jean, XIX, 41, 42.

saints que vénère la tradition chrétienne. Le monument funéraire appartenait ainsi à une colline un peu moins élevée que le Golgotha et toute perdue dans la verdure. Mais, pour en bien comprendre la disposition, il est indispensable d'avoir une notion exacte de la tombe juive.

Nous sommes naturellement enclins à transporter dans l'histoire biblique nos idées et nos usages, et facilement nous nous représentons le tombeau de Notre-Seigneur, aussi bien que celui de Lazare, comme une simple fosse creusée dans le sol ou un sarcophage recouvert d'une dalle en pierre. C'est la forme que lui donnent certaines peintures ; mais c'est loin de la vérité.

Chez tous les peuples, les croyances religieuses et la nature du sol ont déterminé les règles de l'architecture funéraire. On sait quelle place tiennent dans la civilisation égyptienne les magnifiques nécropoles qu'on visite avec tant d'intérêt sur la rive gauche du Nil. Les Juifs n'avaient pas sur l'au-delà de la vie des conceptions aussi compliquées ni aussi bizarres que les sujets des Pharaons. Ils croyaient, quoi qu'en disent les rationalistes, à la survivance de l'âme, à la vie future avec ses récompenses et ses peines, et ils entouraient d'un religieux respect le corps qui avait renfermé une âme immortelle ; la suprême ignominie pour le cadavre était d'être jeté à la voirie, laissé en proie aux bêtes ou aux oiseaux du ciel. Sans pousser aussi loin que les fils de Misraïm l'art de l'embaumement, les enfants d'Israël savaient entourer de bandelettes et parfumer d'aromates leurs chers défunts. S'ils ne leur donnaient pas des demeures aussi somptueuses, ils leur ménageaient en dehors des villes, dans le champ qu'ils avaient acheté, de dignes « maisons de l'éternité (1) ».

Ces demeures furent, dès les premiers âges, tout naturellement indiquées sur le sol montagneux de la Palestine. Les nombreuses grottes percées dans les collines calcaires, après avoir servi d'asile aux hommes, devinrent la maison des morts (2).

(1) Ecclésiaste, XII, 5.
(2) Voir Gen., XXIII, l'intéressant épisode de la vie d'Abraham, à propos de la caverne de *Makpélah*. Cf. Vigouroux, *La Bible et les découvertes modernes*, 6º édit., Paris, 1896, t. I., p. 517 et suiv.

Puis bientôt on en vint à creuser dans le roc des hypogées funéraires destinés aux membres de chaque famille. Il y avait, en effet, chez les Juifs, peu de cimetières communs, et ils ne servaient qu'aux pauvres et aux étrangers (1). Après avoir pratiqué une section verticale dans la paroi du rocher, on y ouvrait une porte carrée donnant accès dans une chambre à plafond plat ou légèrement surbaissé (voir fig. 2). Dans les commencements, semble-t-il, on déposa le corps, enveloppé de linges et d'aromates, sur le sol même du caveau, comme autrefois dans la grotte naturelle. Plus tard, devant la nécessité d'agrandir la sépulture de famille, on chercha à loger les cadavres dans l'épaisseur du rocher qui environnait la chambre. Sur les trois côtés restés libres on pratiqua des *loculi*, banquettes parallèles au mur, sur lesquelles on plaçait le sarcophage, ou auges ménagées dans le roc et dans lesquelles on déposait le corps du défunt. Mais cette excavation parallèle donnait peu de place, et le temps avait vite rempli l'étroit espace où venaient dormir les morts d'une même famille. Il fallut donc songer à l'agrandir encore. Pour cela, on creusa, perpendiculairement à la paroi, des *fours à cercueil*, comme on les nomme aujourd'hui, des *qôqîm*, comme on disait en hébreu. Occupant un moindre emplacement que le lit funéraire, ils pouvaient être multipliés dans une même pièce et plus facilement clos. Cette disposition est la plus ordinaire en Palestine ; elle constitue la

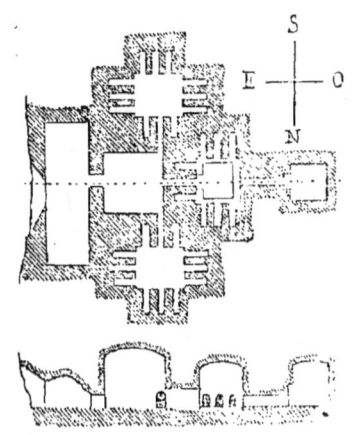

Fig. 3. — Tombe juive. Plan et coupe (2).

(1) Cf. IV Reg., XXIII, 6 ; Jerem. XXVI, 2, 3 ; XXVII, 7.
(2) Plan et coupe d'une tombe juive, dans la vallée du Cédron, au-dessous de *Bir Eyoub*. D'après *The Recovery of Jérusalem*, Londres, 1871, t. I, p. 257 ; Cf. G. Perrot et Ch. Chipiez, *Histoire de l'Art dans l'antiquité*, Paris, 1887, t. IV, *Judée, etc.*, p. 360. A l'entrée, une cour rectangulaire, donnant accès à un vestibule, d'où trois couloirs conduisent dans trois chambres à plafond cintré. Celles de droite et de gauche contiennent onze fours ; celle qui fait face à l'entrée n'en renferme que huit, à cause du passage qui mène à une dernière pièce, peut-être destinée au plus important des personnages pour qui la tombe fut creusée.

vraie sépulture juive, celle qui est antérieure à l'hellénisation du pays. Au lieu d'une chambre, il y en avait parfois plusieurs précédées d'un vestibule, et reliées entre elles par un couloir assez bas. (Voir fig. 3). Les environs de Jérusalem sont remplis de ces hypogées funéraires ; il y en a de remarquables, comme les *tombeaux des Rois et des Juges ;* on en trouve sur le mont des Oliviers, dans la vallée du Cédron, dans celle de Hinnom.

Le tombeau que Joseph d'Arimathie s'était préparé près du Calvaire n'avait ni les proportions ni tout à fait la même disposition que ceux qui viennent d'être cités. Creusé dans le flanc d'une basse colline, il comprenait une seule chambre au fond de laquelle on avait pratiqué une cavité oblongue, et, dans la paroi septentrionale, ménagé une sorte d'*auge rectangulaire,* destinée à recevoir la dépouille mortelle du sanhédrite C'était donc plutôt la forme des *loculi* que celle des *qôqím* ou *fours.* (Voir fig. 1, 2 et 5). Avec le revêtement de marbre blanc qui l'enveloppe aujourd'hui, le saint Tombeau mesure deux mètres de long sur quatre-vingt-dix centimètres de large, et s'élève de soixante-dix-sept centimètres au-dessus du sol.

« On s'imagine souvent, dit M. V. Guérin (1), que la table de marbre qui recouvre ce tombeau repose, non sur un sarcophage vide, mais sur un banc rocheux, espèce de lit funèbre préparé pour recevoir le corps de Joseph d'Arimathie, et qui, par un dessein particulier de la Providence, aurait eu l'honneur inattendu de servir de support à celui de Notre-Seigneur ; mais c'est là, à mon avis, une complète erreur. Dans les innombrables nécropoles judaïques que j'ai examinées à travers toute l'étendue de la Palestine, j'ai remarqué que les morts avaient été constamment placés soit dans des fours à cadavres creusés dans les parois latérales des chambres sépulcrales, soit dans des sarcophages immobiles ou auges funéraires attenantes au roc, dans la masse duquel elles avaient été taillées, ce qui est le cas du Tombeau de Notre-Seigneur, soit dans des sarcophages mobiles que l'on disposait sur le sol, ou bien sur des bancs rocheux, plus ou moins élevés. Jamais le corps, en effet, ne devait être à

(1) V. Guérin, *Jérusalem*, in-8º, Paris, 1889, p. 335.

découvert et exposé à tous les regards, étalé sur une sorte de couche funèbre, comme il l'eût été forcément sur un banc. D'ailleurs l'assertion du R. P. Boniface de Raguse (1) est des plus nettes sur ce point... : « apparuit nobis apertus locus ille ineffabilis, *in quo* triduo Filius Hominis requievit... » De ce passage, il résulte de la manière la plus expresse qu'aussitôt que le R. P. Boniface de Raguse eut enlevé l'une des plaques d'albâtre qui recouvraient le Tombeau du Sauveur et que sainte Hélène avait placées dessus, pour qu'on pût y célébrer la messe, il vit l'intérieur du lieu ineffable dans lequel (*in quo*), et non sur lequel (*super quem*), le Fils de l'homme avait reposé pendant trois jours. »

Le monument funéraire que nous venons de décrire n'était pas le seul dans ce quartier, et c'est encore une preuve de l'authenticité du Saint-Sépulcre. A l'ouest de l'édicule, au fond de la petite chapelle syrienne, un passage pratiqué à gauche donne accès dans une chambre sépulcrale où la tradition a placé le *Tombeau de Nicodème et de Joseph d'Arimathie* ; on y remarque plusieurs ouvertures de fours qui s'enfoncent horizontalement

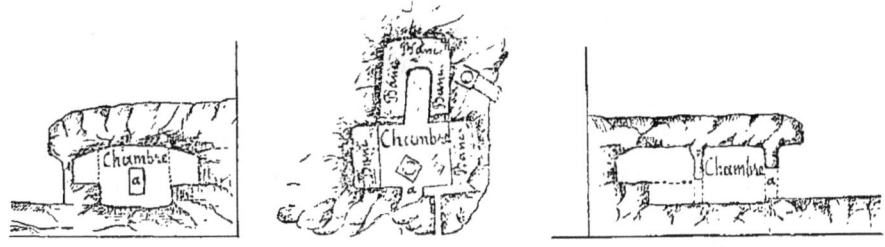

Fig. 4. — Tombeau creusé dans le roc, non loin du Saint-Sépulcre. Plan et coupe.

dans le rocher (2). Une autre, plus importante encore, a été découverte, il y a assez peu d'années, au nord-est de l'endroit de la basilique qu'on a appelé la *prison du Christ*. Elle est tout entière creusée dans le roc (Voir fig. 4). Une porte (*a*) donne

(1) Le P. Boniface de Raguse répara l'édicule en 1555.
(2) On peut en voir la description et le plan dans *The Survey of Western Palestine : Jérusalem*, par Ch. Warren et C. R. Conder, in-4°, Londres, 1884, p. 319-329.

entrée dans un caveau de deux mètres en longueur, largeur et hauteur, renfermant, à droite et à gauche, deux bancs funéraires taillés dans la paroi. Une seconde ouverture, faisant face à la première, conduit dans une chambre plus petite dont les trois côtés sont également occupés par des bancs rocheux (1). Il est donc certain que plusieurs familles juives avaient leurs tombeaux dans ces abords de la ville sainte.

Le caveau ainsi creusé était fermé par une grosse pierre, et l'on sait avec quelles précautions fut scellée et gardée celle du Saint-Sépulcre (2). Le vestibule actuel, appelé *Chapelle de l'Ange*, en renferme une partie encastrée dans un cadre de marbre blanc, placé au milieu de la chambre.

Et maintenant que nos lecteurs veuillent bien lire le récit des évangélistes sur la sépulture et la résurrection du Sauveur (3), et les moindres détails s'éclaireront pour eux, croyons-nous, d'un nouveau jour (4).

Pour compléter cette étude topographique de nos lieux saints, dans leur état primitif, nous ajouterons quelques détails sur un point qui se rattache aux précédents, qui a eu, comme eux, un rôle providentiel, et qui a participé à la même vénération.

3° *La Citerne* où furent jetés les instruments de la Passion, aujourd'hui *Chapelle de l'Invention de la sainte Croix*. A une trentaine de mètres à l'est du Calvaire se trouvait une de ces cavités artificielles où l'on conservait l'eau du ciel, parfois même l'eau de source (Voir fig. 2). Différente, par son ouverture plus ou moins étroite, de la piscine à ciel ouvert, et du puits, ali-

(1) Cf. *Zeitschrift des Deutschen Palæstina-Vereins*, Leipzig, t. VIII, 1885, p. 171-173, pl. V.
(2) *Et advolvit saxum magnum ad ostium monumenti.* S. Matth., XXVII, 60 ; S. Marc, XV, 46. — *Illi autem abeuntes munierunt sepulcrum, signantes lapidem, cum custodibus.* S. Matth., XXVII, 66.
(3) S. Matth., XXVII, 59-66 ; XXVIII, 1-8 ; S. Marc, XV, 46-47 ; XVI, 1-8 ; S. Luc, XXIII, 53-56 ; XXIV, 1-9 ; S. Jean, XIX, 40-42 ; XX, 1-18.
(4) *Posuit eum in monumento quod erat excisum de petra.* S. Marc, XV, 46. *Angelus Domini... accedens revolvit lapidem, et sedebat super eum.* S. Matth., XXVIII, 2. *Et ingressæ (mulieres) non invenerunt corpus Domini Jesu.* S. Luc, XXIV, 3. *Et cum se inclinasset, vidit posita linteamina, non tamen introivit.* S. Jean, XX, 5. *Maria autem stabat ad monumentum foris, plorans : dum ergo fleret, inclinavit se et prospexit in monumentum.* S. Jean, XX, 11. — Cf. S. Marc, XVI, 2-8.

menté par les infiltrations souterraines, la citerne jouait un rôle important dans ces districts montagneux où les sources manquaient. Ces réservoirs qu'on retrouve partout en Palestine, le long des routes, dans les champs, les jardins, les villages et les villes, étaient de première nécessité dans les places qui pouvaient être assiégées (1). Nous voyons, d'après Josèphe, les services qu'ils rendirent pendant l'investissement des tours de Jérusalem (2). Creusés dans le roc ou le sol calcaire, ils affectaient ordinairement la forme de bouteilles, un orifice assez étroit dominant une cavité qui allait s'élargissant à mesure qu'on descendait. Ainsi la partie supérieure formait voûte, et l'eau, à l'abri de l'évaporation, se maintenait très fraîche. Tantôt ronds, tantôt carrés, ils atteignaient quelquefois d'assez grandes dimensions. Dans un calcaire suffisamment compact, la citerne gardait l'eau sans enduit ou revêtement de pierre ; mais dans un terrain fendu ou perméable, il fallait garnir les parois de chaux ou de mortier (3).

Par suite de mauvaises conditions ou par défaut de réparations, certaines citernes finissaient par se dessécher et être abandonnées. On y jetait parfois des cadavres (4), et c'est dans un de ces réservoirs dépourvus d'eau que Joseph fut descendu avant d'être livré aux marchands madianites (5).

Les environs du Calvaire et du Saint-Sépulcre étaient pleins de ces citernes, utiles pour les jardins et l'approvisionnement de la ville ; on en trouve des vestiges, pour ainsi dire, à chaque pas. C'est dans l'une d'elles, sèche et délaissée, que les soldats jetèrent la croix et les instruments de la Passion, quand le corps sacré du Sauveur fut détaché et remis à Joseph d'Arimathie. C'est là que les retrouva sainte Hélène. On y descend aujourd'hui par treize marches, de la chapelle dédiée à la pieuse reine, chapelle située elle-même bien au-dessous du niveau de la basi-

(1) Voir, à propos de Béthulie, Judith, VII, 11.
(2) Josèphe, *Bell. jud.*, V, IV, 4.
(3) Cf. H. Lesêtre, dans le *Dictionnaire de la Bible*, de M. Vigouroux, t. II, col. 787-789.
(4) Cf. Jérémie, XLI, 7-9.
(5) Cf. Gen., XXXVII, 22-29

lique. Longue d'environ sept mètres, elle est entièrement creusée dans le roc, avec une voûte de forme irrégulière.

Tels sont les trois points principaux du lieu le plus saint de la terre. Le premier a été l'autel où s'est sacrifié l'Homme-Dieu ; le second, le tabernacle où a reposé sa chair adorable, immolée pour se transformer dans la gloire ; le troisième, le reliquaire qui a, pendant trois siècles, abrité les instruments de notre rédemption.

Voyons maintenant le sort que leur réservaient et la haine et l'amour des hommes.

2° APRÈS NOTRE-SEIGNEUR

L'amour et la haine se disputèrent les traces sanglantes du divin Maître, comme ils s'étaient attachés à sa personne, pendant sa vie mortelle, comme ils devaient, dans le cours des siècles, poursuivre sa doctrine et ses apôtres. Le théâtre de son martyre et de son triomphe devait, ainsi que l'Eglise, rester longtemps caché, subir même l'ignominie, avant d'être enchâssé dans le marbre et l'or, au moment où l'Epouse du Christ victorieuse sortait des catacombes.

Les premiers disciples pouvaient-ils ne pas accomplir de fréquents et pieux pèlerinages aux lieux témoins de si grands évènements, baiser avec respect la terre où avait été plantée la croix, le tombeau sanctifié par le corps meurtri du Sauveur ? La foi et l'amour qui, au lendemain de la Passion, poussaient vers le Saint-Sépulcre Marie-Madeleine et saint Jean, n'étaient-ils pas aussi forts chez les nouveaux enfants du Sauveur, alors même qu'ils n'espéraient plus y rencontrer le glorieux ressuscité ? Le nier serait méconnaître une des lois les plus intimes du cœur humain, le culte du souvenir. Pendant trois siècles, les chrétiens, tranquilles ou persécutés, vivant à Jérusalem ou dispersés, ne purent oublier une tradition qui leur était chère et que des témoignages non interrompus transmirent presqu'à l'égal d'un dogme.

Joseph d'Arimathie était l'heureux et digne propriétaire du saint tombeau. D'autres disciples, s'il ne le fit lui-même, durent

s'assurer la possession du Calvaire, et l'église de Jérusalem se constitua gardienne, autant qu'elle le put, de ce double trésor. Après la mort de Notre-Seigneur, le premier évêque de la cité sainte fut saint Jacques le Mineur. Quand il eut, vers l'an 62, succombé, victime de la haine des Juifs, il eut pour successeur saint Siméon, de la race de David, qui ne fut martyrisé qu'en 110, sous Trajan (1). Le siège épiscopal vit ensuite passer successivement et bien rapidement, jusqu'au règne d'Adrien, treize évêques emportés par le martyre. Juifs d'origine, convertis au christianisme, ils ne purent oublier ni laisser ignorer à leurs fidèles l'emplacement exact des scènes les plus mémorables de la Passion, dont leurs ancêtres assez peu éloignés avaient été les témoins. Lorsque ce dernier empereur fit de Jérusalem une colonie romaine, sous le nom d'Ælia Capitolina, et en interdit l'accès aux Juifs, la petite communauté chrétienne de la nouvelle ville fut composée de convertis d'origine païenne. Mais ce prince, par sa fureur même contre nos souvenirs sacrés, servit la cause des Lieux-Saints. Avant de dire comment, faisons un retour en arrière, pour voir si, jusqu'à cette époque, le petit coin de terre que nous avons décrit n'eut point à subir quelques modifications.

Au temps de Notre-Seigneur, les environs du Calvaire et du Saint-Sépulcre commençaient à se peupler. Une dizaine d'années plus tard, Hérode Agrippa (37-44) annexait à la ville toute cette région, en élevant la troisième enceinte, à laquelle correspond la muraille actuelle (2). Quand vint, pour la cité déicide, l'heure de la désolation prédite par le Sauveur (3), l'armée romaine occupa ce quartier pendant deux mois, jusqu'à ce que fût enlevée la tour Antonia. C'est de ce côté, en effet, qu'était le seul point d'attaque, puisque, partout ailleurs, la ville est naturellement défendue. Les assauts furent dirigés contre la seconde enceinte en deux endroits opposés, vers la forteresse Antonia, à l'est, et aux environs de la piscine d'Ezéchias, à l'ouest (4). Les

(1) Cf. Eusèbe, *Hist. eccl.*, III, 32. Migne, *Pat. gr.*, t. XX, col. 281.
(2) Cf. Josèphe, *Ant. jud.*, XIX, VII, 2.
(3) S. Luc, XIX, 43.
(4) Cf. F. de Saulcy, *Les derniers jours de Jérusalem*, in 8º, Paris, 1866, p. 283.

Lieux-Saints n'eurent donc rien à souffrir de la lutte qui s'engageait autour d'eux, sans les atteindre. Et d'ailleurs la nature même du rocher les mettait à l'abri de graves endommagements. A la prise de Jérusalem, le second mur fut démoli, et le fossé qui l'entourait, comblé avec des amas de décombres.

Au début de ces tragiques évènements de 70, les chrétiens se refugièrent à Pella, de l'autre côté du Jourdain, emportant avec eux leurs souvenirs et leurs traditions. Mais quand les vainqueurs se furent retirés des ruines accumulées par leurs armes, quelques émigrés s'empressèrent de revenir, et, s'installant au milieu de ces débris fumants, y relevèrent quelques pauvres demeures, y bâtirent même une petite église à l'endroit où, après l'Ascension, les premiers fidèles se réunissaient pour célébrer le repas eucharistique (1). Ils durent vénérer le théâtre des souffrances de l'Homme-Dieu avec d'autant plus de respect que le terrible châtiment infligé à ses meurtriers, et d'avance annoncé par lui-même, était une nouvelle preuve de sa mission.

Les pieux pèlerinages cessèrent si peu que l'empereur Adrien, poursuivant d'une égale animosité juifs et chrétiens, et voulant, en 136, faire de Jérusalem une ville complètement païenne, essaya d'anéantir les traditions des uns et des autres. Voici ce que sa haine inventa, en particulier, pour détourner du Calvaire et du saint tombeau les adeptes de la nouvelle religion. Par son ordre, on apporta, avec force travail, de la terre des environs, pour combler tout l'espace compris entre les deux collines, de manière à obstruer l'entrée du Saint-Sépulcre et à faire disparaître le Golgotha. Puis on dalla de pierres ce remblai, qui ensevelissait sous d'épais terrassements les lieux chers à la piété des fidèles. Mais ce n'était pas assez pour sa fureur de les cacher, il fallait les souiller. Sur la nouvelle place ainsi élevée au-dessus du sol primitif, il érigea deux petits temples, l'un sur

(1) « Hanc [Hierosolymam] ille [Adrianus] solo æquatam, templum ipsum destructum ac proculcatum reperit, paucis ædibus exceptis, ac parva quadam Christianorum ecclesia, quæ in eo loco constituta fuerat, in quem discipuli, posteaquam Salvator in cœlum ex Oliveti monte subvectus est, sese recipientes cœnaculum conscenderunt ». S. Epiphane, *De mensuris et ponderibus*, XIV, Migne, *Pat. gr.*, t. XLIII, col. 259, 262.

le Calvaire, dédié à l'impure Vénus-Astarté, l'autre sur le Saint-Sépulcre, consacré à Jupiter (1). Insensé, suivant la belle pensée d'Eusèbe, qui s'imaginait pouvoir cacher au genre humain l'éclat du soleil qui s'était levé sur le monde, et méconnaissait la puissance du triomphateur de la mort (2) ! « Il ne voyait pas, ajoute M. de Vogüé, qu'en voulant faire oublier les Saints-Lieux, il en fixait au contraire irrévocablement la place, et qu'au jour marqué par la Providence pour l'émancipation de l'Eglise, les colonnes impures du temple seraient des témoins irrécusables, des indicateurs infaillibles pour la découverte des sanctuaires (3) ». C'est ainsi que la haine sert parfois l'amour.

(1) S. Jérôme, S. Paulin de Nole et Sulp. Sévère nomment Adrien. Le premier nous dit : « Ab Hadriani temporibus usque ad imperium Constantini, per annos circiter centum octoginta, in loco Resurrectionis simulacrum Jovis, in Crucis rupe statua ex marmore Veneris a gentibus posita colebatur, existimantibus persecutionis auctoribus quod tollerent nobis fidem resurrectionis et crucis, si loca sancta per idola polluissent ». *Epist. LVIII ad Paulinum*, 3, Migne, *Pat. lat.*, t. XXII, col. 581. Eusèbe parle seulement des « hommes impies » qui « hanc salutarem speluncam... funditus abolere in animum induxerant ; stulte admodum opinati se hoc modo veritatem esse occultaturos ». *De Vita Constantini*, III, 26, Migne, *Pat. gr.*, t. XX, col. 1085. Voir, à la suite, avec quelle énergie il dépeint leur vaine entreprise.

(2) Eusèbe, *De Vita Constantini*, III, 26, Migne, t. XX, col. 1087.

(3) M. de Vogüé, *Les Églises de Terre Sainte*, in-4°, Paris, 1860, p. 127.

CHAPITRE II

DE CONSTANTIN AUX CROISADES.

1° LA BASILIQUE DE CONSTANTIN.

(326-614)

Lorsque, deux cents ans plus tard, sainte Hélène vint à Jérusalem, pour découvrir, purifier et restaurer ce qu'Adrien avait cru détruire à jamais, elle trouva le site sacré nettement indiqué. A défaut des monuments païens, la tradition orale des chrétiens et des juifs eux-mêmes eût suffi pour la renseigner, puisqu'un petit nombre seulement de générations la séparait des témoins du plus grand évènement qu'aient enregistré les annales de l'humanité. Elle n'eut donc qu'à renverser temples et idoles, à déblayer le sol factice qu'ils recouvraient, pour voir apparaître soudain la roche du Golgotha et celle du Saint-Sépulcre (1). Elle fouilla également la citerne abandonnée, et, du milieu des débris que le temps y avait accumulés, elle retira la Croix du Sauveur, dont plusieurs miracles attestèrent immédiatement l'authenticité. C'est cette précieuse découverte que saint Cyrille rappela dans une lettre à l'empereur Constance,

(1) « Postquam aliud solum, locus scilicet qui in imo erat, apparuit ; tunc vero ipsum augustum sanctissimumque Dominicæ resurrectionis monumentum præter omnium spem refulsit, et spelunca illa quæ sancta sanctorum vere dici potest, resurrectionis Servatoris nostri quamdam expressit similitudinem, cum post situm ac tenebras quibus obtecta fuerat, rursus in lucem prodiit, et miraculorum quæ ibi quondam gesta fuerant historiam iis qui ad spectandum confluxerant manifestissime videndam exhibuit, rebus ipsis quæ omni voce clarius sonat, Servatoris nostri resurrectione testata ». Eusèbe, *Hist. eccl.*, III, 28, Migne, t. XX, col. 1087.

fils de Constantin (1). Les Lieux-Saints eurent ainsi leur résurrection comme le divin Crucifié.

Constantin, ayant appris l'heureux succès des recherches de sa pieuse mère, s'empressa d'écrire à l'évêque de Jérusalem, Macaire, pour lui ordonner de bâtir, sur l'emplacement des sanctuaires, une basilique qui surpassât toutes les autres en grandeur et en magnificence. Pour cela, rien ne devait être épargné, ni soins, ni or, ni matières précieuses. La surveillance des travaux et les approvisionnements furent confiés au préfet du prétoire, Dracilianus, et au gouverneur de la province (2). Ce fut un prêtre de Constantinople, nommé Eustathe, qui dirigea l'exécution matérielle et réalisa les grands projets de l'empereur (3). Commencé en 326, l'édifice fut achevé en 335 ; il était digne de la pensée qui l'avait inspiré et des soins qu'on y apporta. Eusèbe nous en a donné une description très détaillée, malgré certaines lacunes (4). Avant de la reproduire, voyons les préparatifs faits pour disposer le terrain.

Les premiers travaux furent consacrés au Saint-Sépulcre. Mais hélas ! comment l'enchâsser dans le marbre sans porter atteinte au rocher dans lequel il était taillé ? Pour l'isoler et en faire un oratoire distinct, on découpa le flanc de la colline et on nivela le sol alentour. Le pic, disons-le, alla même trop loin. Pour donner au monument, avec une certaine régularité, une forme circulaire ou polygonale, on crut devoir raser la première grotte, qui servait de vestibule au tombeau. Nous en avons un témoignage important dans ces paroles de saint Cyrille, évêque de Jérusalem : « L'entrée du Saint-Sépulcre, dit-il, était taillée

(1) « Ac tempore quidem Deo amicissimi ac felicis recordationis Constantini patris tui, salutare crucis lignum in Hierosolymis est repertum : divina gratia viro pietatem recte quærenti hoc largiente, ut absconditos sanctos locos inveniret ». S. Cyr. de Jérus., *Epist. ad Constantium*. Migne, t. XXXIII, col. 1167.

(2) Cette lettre importante, dans laquelle l'empereur chrétien laisse si admirablement échapper l'enthousiasme de sa foi et en même temps sa joie, nous a été conservée par Eusèbe, *De Vita Constantini*, III, 30, Migne, t. XX, col. 1089. Elle commence par ces mots : « Victor Constantinus, Maximus, Augustus, Macario. Tanta est Servatoris nostri gratia, ut nulla sermonis copia ad præsentis miraculi narrationem sufficere videatur... »

(3) Cf. S. Jérôme, *Chron. Eusèb.*, Migne, *Pat. lat.*, t. XXVII, col. 679.

(4) Eusèbe, *De Vita Constant.*, III, 34-39, t. XX, col. 1095-1100.

dans le rocher comme celle des tombeaux du pays; elle n'est plus visible depuis que la première grotte a été détruite pour les besoins de l'ornementation actuelle. Mais avant que le sépulcre eût été embelli par une munificence royale, il y avait un vestibule devant la porte de pierre » (1). Il ne resta plus ainsi que la chambre sépulcrale, c'est-à-dire la partie du rocher dont la forme générale est indiquée, fig. 5, par la ligne ponctuée xy.

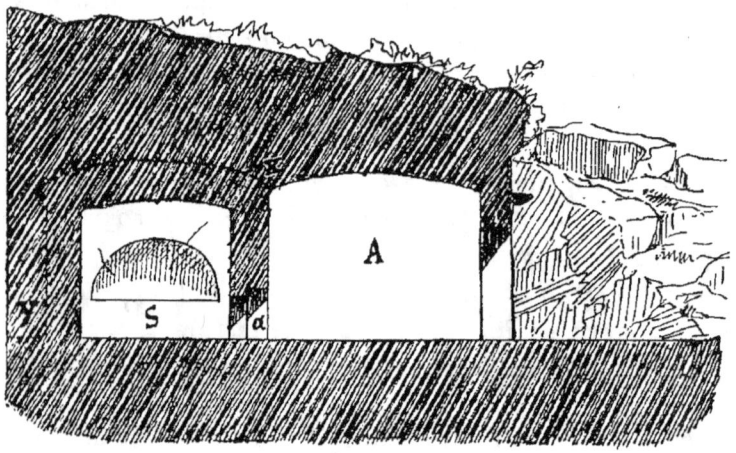

Fig. 5. Coupe du Saint-Sépulcre, dans son état primitif. D'après M. de Vogüé, *Les Églises de Terre Sainte*, p. 125 (2).

Ce fut une modification regrettable assurément ; mais la piété, n'envisageant que l'objet de sa foi et de son culte, ne s'embarrasse pas toujours des regrets que peuvent causer, et des difficultés que peuvent susciter plus tard les manifestations de sa

(1) S. Cyrille de Jérus., *Catech.* XIV, 9, Migne, t. XXXIII, col. 833. Ce Père nous a laissé d'utiles renseignements dans une série de sermons ou catéchèses, qu'il prononça dans la basilique de Jérusalem, peu de temps après la mort de Constantin.

(2) A indique le vestibule, décrit par S. Cyrille, restitué d'après les sépulcres de la vallée de Hinnom ; S, la chambre sépulcrale, avec, au fond, creusée dans la paroi nord du rocher, l'auge funéraire (M. de Vogüé n'admet que la banquette) et l'arcade supérieure qui est détruite : *a* marque, suivant le savant auteur, la feuillure où venait se loger la pierre destinée à fermer l'entrée du tombeau, ouverture basse qui établissait la communication entre les deux salles, et dessinée d'après le monument actuel.

tendresse. D'ailleurs l'étude attentive des lieux actuels et les témoignages anciens nous montrent parfaitement que nous sommes ici bien en possession du tombeau de Notre-Seigneur, tombeau ne renfermant qu'une ouverture funéraire, puisqu'il n'avait encore servi à personne (1), et situé près du Golgotha. L'existence du noyau rocheux, aujourd'hui caché à nos yeux sous les placages de marbre, a été constatée, dans la suite des âges, par de nombreux et irrécusables témoins. Vers 670, Arculfe remarquait à l'intérieur du monument les traces des outils qui avaient creusé le saint sépulcre; il nous dit que le rocher était blanc, veiné de rouge, sorte de pierre appelée aujourd'hui dans le pays *melki* « pierre royale » (2). D'autres pèlerins attestent l'avoir vu, aux VIIIe, XIIe, XIIIe et XVIe siècles. Le sol extérieur qui, vers l'ouest, s'élève de huit ou neuf mètres au-dessus du sol intérieur de la basilique, indique à peu près le niveau de la colline primitive, qui fut évidée tout autour du noyau qu'on voulait garder. Le récit d'Arculfe fait croire qu'on laissa l'intérieur du saint tombeau dans son état primitif, sans revêtir ni les parois ni le plafond. Il est probable cependant que sainte Hélène couvrit d'une plaque en albâtre le lieu auguste où avait été déposé le corps sacré du Sauveur (3).

Le rocher du Calvaire, objet de vénération au même titre que le tombeau du Christ, fut compris, avec de légères modifications peut-être, dans l'enceinte de l'édifice, comme nous l'expliquerons tout à l'heure. Saint Cyrille de Jérusalem, parlant de l'église où il prêche, l'appelle « ce lieu du Golgotha et de la Résurrection » (4). Il montrait successivement du doigt la

(1) S. Matth., XXVII, 60; S. Jean, XIX, 41.

(2) « Illud Dominici monumenti tugurium, nullo modo intrinsecus ornatu tectum, usque hodie per totam ejus cavaturam ferramentorum ostendit vestigia, quibus dolatores sive excisores in eodem usi sunt opere ; color vero illius ejusdem petræ monumenti et sepulcri non unus, sed duo permixti videntur, ruber itaque et albus, unde et bicolor eadem ostenditur petra ». Arculfe, *Relatio de Locis Sanctis*, lib. I, cap. IV. Cf. T. Tobler, *Itinera Terræ Sanctæ*, Genève, 1877, t. I, p. 150.

(3) Cf. Liévin de Hamme, *Guide-indicateur de la Terre-Sainte*, 3o édit., Jérusalem, 1887, t. I, p. 211-213.

(4) Ὁ τοῦ Γολγοθᾶ καὶ τῆς ἀναστάσεως οὗτος ὁ τόπος, « hic Golgothæ et resurrectionis cus ». S. Cyrille de Jérus., *Catech. XIV, 6,* Migne, t. XXXIII, col. 831. 832.

roche du Calvaire et le Saint-Sépulcre, prenant à témoin la fente miraculeuse de la pierre et la porte brisée du tombeau, que ses auditeurs pouvaient apercevoir en l'écoutant (1). Cette fissure, qu'il donnait comme un commentaire vivant des paroles de l'Evangile : *Et petræ scissæ sunt* (2), visible encore sur la plate-forme supérieure du Calvaire, se continue jusque dans la chapelle dite *d'Adam* (3).

Au milieu de ces changements, par une heureuse exception, la citerne où furent trouvés les instruments de la Passion resta dans son intégrité primitive ; peut-être y disposa-t-on seulement une petite abside vers l'orient, et, pour y descendre, un escalier qui partait de l'intérieur de la basilique.

Il serait évidemment plus doux à notre piété, et d'une émotion plus saisissante, de contempler la roche nue et austère du Golgotha et du Saint-Sépulcre, de retrouver avec sa physionomie naturelle, en y collant nos lèvres, cette terre sanctifiée par le divin Sauveur. Ce vêtement de luxe, d'un goût souvent douteux, qu'on a donné aux principaux sanctuaires de Palestine, est, pour le pèlerin, une cause de regrets et parfois de désenchantements, quand ce n'est pas un sujet de doute pour certaines âmes, qui, n'ayant pas la foi, n'ont pas non plus une connaissance *scientifique* de l'incontestable authenticité de nos Lieux-Saints. Mais laissons-là les plaintes inutiles, pour admirer l'œuvre grandiose de la munificence impériale.

(1) Outre les témoignages du pèlerin de Bordeaux qui visita Jérusalem en 333 ap. J.-C., c'est-à-dire deux ans avant la fin des travaux (Cf. T. Tobler, *Itinera Terræ Sanctæ*, Genève, 1877, t. I, p. 18), on peut encore citer celui de S. Eucher (vers 440), qui dit : « Pro conditione platearum divertendum est ad basilicam quæ *martyrium* appellatur, a Constantino magno cultu exstructa. Dehinc coherentia ab occasu visuntur *Golgotha* atque *anastasis* ; sed anastasis in loco est resurrectionis, Golgotha vero, medius inter anastasim ac martyrium, locus est dominicæ passionis, in quo etiam rupes apparet, quæ quondam ipsam, affixo Domini corpore, crucem pertulit ». Cf. T. Tobler, *Itinera*, t. I, p. 52.

(2) S. Matth. XXVII, 51 ; S. Cyrille, *Cat. XIII*, 39, t. XXXIII, col. 820.

(3) Il n'y a pas longtemps, M. Schick, en étudiant la basilique du Saint-Sépulcre, a constaté l'existence du rocher sous la chapelle du Calvaire. « J'ai également trouvé, dit-il, la fente dans laquelle, au récit des anciens pèlerins, un homme pouvait se couler. De plus j'ai découvert, au nord-ouest du Saint-Sépulcre, sous le Patriarcat grec, la grotte qui servit autrefois d'asile à un anachorète ». Cf. *Mittheilungen und Nachrichten des Deutschen Palæstina-Vereins*, Leipzig, 1896, n.° 4, p. 55.

Les préparatifs une fois terminés, on se mit à la construction de l'édifice, qui ne fut achevé qu'au bout de neuf ans. La description qu'en a laissée Eusèbe a servi de base au travail de reconstitution essayé par plusieurs auteurs, entre autres par M. de Vogüé dans son savant ouvrage sur les *Eglises de Terre-Sainte*. Mais depuis l'apparition de ce livre (1860) devenu rare, un document de premier ordre est venu éclairer et compléter le récit parfois obscur de l'historien ecclésiastique. En 1885, M. Gamurrini découvrit dans la bibliothèque d'Arezzo un manuscrit qui contenait, avec deux ouvrages inédits de S. Hilaire, un très ancien « Pèlerinage aux Lieux-Saints ». L'auteur de cette relation est une femme, qui écrit pour ses compagnes, qu'elle appelle ses sœurs vénérables et dont elle devait diriger la communauté, à en juger d'après l'accent de tendresse et de douce autorité avec lequel elle leur parle. Son langage, bien différent de celui des nobles correspondantes de S. Jérôme, est un latin vulgaire, aussi éloigné par la syntaxe que par les expressions du latin classique. Enfin certaines données du récit ont fait conjecturer que cette illustre voyageuse, originaire des Gaules, n'était autre que la sœur de Rufin d'Aquitaine, vénérée dans l'Eglise sous le nom de sainte Silvia ou Silvania. Son pieux pèlerinage aurait eu lieu de 385 à 388. En nous offrant sur la discipline et la liturgie usitées à Jérusalem au IV^e siècle des détails du plus haut intérêt, elle nous apporte sur la basilique primitive du Saint-Sépulcre de précieux renseignements (1). Ajoutons à ces sources, avec les indications de quelques autres pèlerins des siècles suivants, les recherches faites et les déblaiements opérés, depuis plusieurs années, sur le terrain même, principalement à l'est de l'église actuelle, dans l'établissement russe, et nous aurons les éléments suffisants pour nous représenter avec assez d'exactitude l'œuvre de Constantin.

L'édifice, dans son ensemble, comprenait trois parties distinctes, comme trois monuments qui recouvraient chacun des lieux

(1) Cf. J. F. Gamurrini, *S. Silviæ Aquitanæ Peregrinatio ad Loca Sancta*, 2º édit., in-4º, Rome, 1888. Les travaux publiés sur cette découverte sont indiqués dans R. Rœhricht, *Bibliotheca geographica Palæstinæ, Chronologisches Verzeichniss*, etc., in-8º, Berlin, 1890, p. 5-6.

saints dont nous avons décrit l'aspect et le rôle au début de cette étude. C'étaient, en allant de l'ouest à l'est : 1º L'Anastasie (ἀνάστασις, « résurrection »), renfermant le Saint-Tombeau ; 2º le grand atrium, avec le Calvaire et la Croix ; 3º la basilique ou Martyrion au-dessus de l'endroit où furent retrouvées les reliques, les μαρτύρια de la Passion. Voir fig. 6, 7.

1º *L'Anastasie*. — « En premier lieu, dit Eusèbe (1), la munificence impériale décora le Saint-Tombeau, comme étant le point principal, avec des colonnes de prix et des ornements de toute nature». Dégagée comme nous l'avons montré, la chambre sépulcrale forma un petit édifice séparé, qui fut bien, suivant l'expression littérale de l'évêque de Césarée, « la tête du tout », ὡσανεί τοῦ παντὸς κεφαλήν. La surface extérieure du rocher reçut à l'occident la forme polygonale et à l'orient la forme concave qu'elle conserva jusqu'à l'incendie de 1808. Les parois furent couvertes de plaques de marbre, et les angles garnis de colonnes. « La pierre du monument, dit Antonin de Plaisance, est semblable à la meulière et très ornée ; à des verges de fer sont suspendus des bracelets, des colliers, des anneaux, des couronnes, des diadèmes impériaux en or et en pierres précieuses. Le monument lui-même ressemble à une église ; sa couverture est argentée » (2). Sainte Silvie nous apprend que la grotte était fermée par une barrière ou *cancel*, et qu'à l'intérieur une lampe brûlait nuit et jour (3). Devant l'entrée se trouvait la pierre qui avait servi de porte au Tombeau. Nous en avons le témoignage formel de S. Cyrille de Jérusalem (4) et d'Antonin.

(1) Eusèbe, *De Vita Constantini*, III, 34, Migne, t. XX, col. 1095 ; nous suivons la traduction de M. de Vogüé, *Les Églises de Terre Sainte*, p. 128.
(2) « Petra vero monumenti veluti molaris est infinite ornata : virgis ferreis pendent brachialia, dextrocheria, murene, monilia, annuli capitulares, cingula gyrata, balthei et coronæ imperatorum ex auro et gemmis, et ornamenta plurima de imperatricibus. Monumentum sic quasi in modum mete (*al*. ecclesiæ) est coopertum ex argento ». Anton. Martyr, *De Locis Sanctis*, XVIII ; cf. T. Tobler, *Itinera Terræ Sanctæ*, Genève, 1877, t. I, p. 101.
(3) « Statim ingreditur [episcopus] intro spelunca, et de intro cancellos primum dicet orationem pro omnibus... Intrat intra cancellos intra Anastasim, id est intra speluncam... Lumen autem de foris non affertur, sed de spelunca interiori ejicitur, ubi noctu ac die semper lucerna lucet, id est de intro cancellos. » *S. Silviæ Peregrinatio*, p. 46. Nous citons toujours la 2º édition de Gamurrini.
(4) « Proximum quoque monumentum, in quo conditus est [Christus] ; et ostio

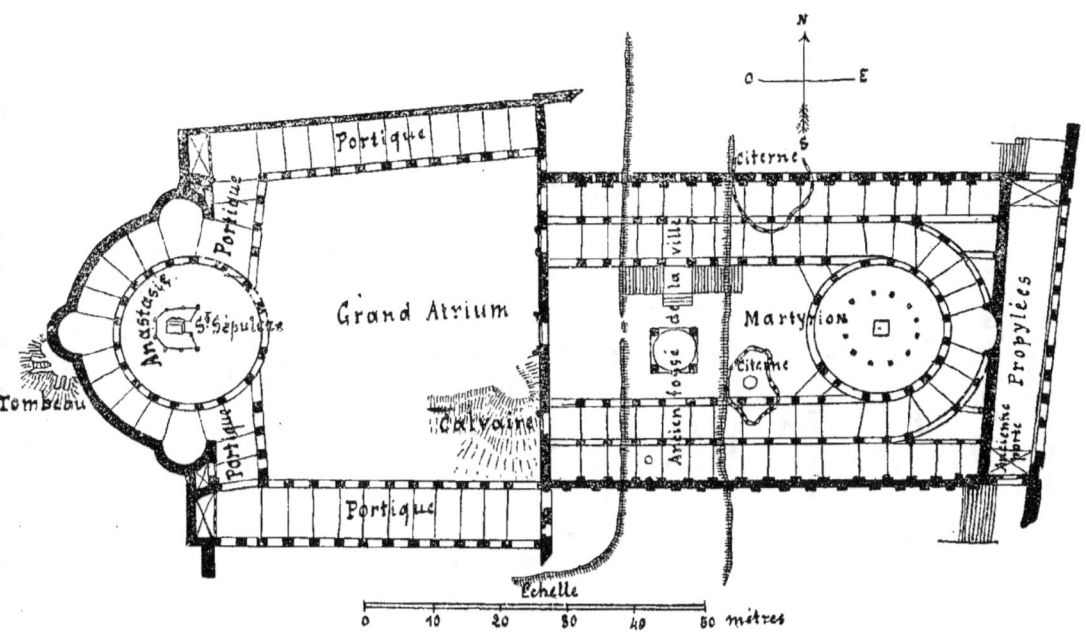

Fig. 6. — Plan de l'édifice de Constantin, d'après M. Schick. Cf. *Zeitschrift des Deutschen Palæstina-Vereins*, Leipzig, t. VIII, 1885, pl. XI.

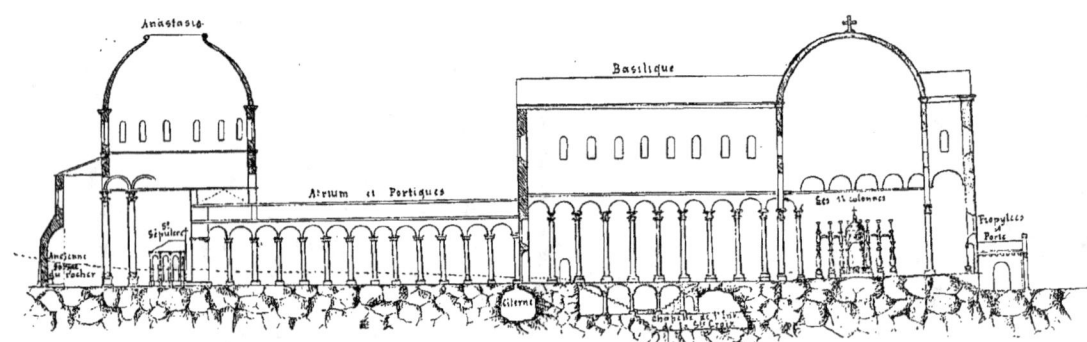

Fig. 7. — Coupe longitudinale de l'édifice de Constantin, d'après M. Schick. Cf. *Zeitschrift des Deutschen Palæstina-Vereins* t. VIII, 1885, pl. XII.

« La pierre qui fermait le monument, dit ce dernier, est placée devant l'entrée. La couleur de cette pierre, qui a été extraite du Golgotha, ne peut se distinguer, car sa surface est couverte d'or et de pierreries. D'une portion de cette pierre on a fait un autel placé depuis sur le lieu du crucifiement » (1).

Le Saint-Sépulcre ainsi enchâssé fut renfermé lui-même dans un édifice en forme de rotonde, dont il occupa le centre et qui porta le nom d'Anastasie ou Résurrection. L'hémicycle à trois absidioles qui terminait à l'occident cette première partie entama les fours funéraires voisins du Tombeau et que l'on voit encore maintenant. Les archéologues reconnaissent généralement que cette forme et les dimensions n'ont pas changé dans les diverses restaurations, et que les vieilles murailles de l'œuvre Constantinienne servent encore de soubassement à la rotonde actuelle. Suivant le récit de sainte Silvie, plusieurs portes donnaient accès dans l'église de l'Anastasie, du côté de l'atrium (2), et c'est en cela que pèche un peu le plan de M. Schick, dans lequel la galerie se fond en quelque sorte avec la rotonde, qu'il eût été impossible de fermer.

De nombreux offices se célébraient, au IVe siècle, dans cette première enceinte. Moines et vierges, *monazontes et parthenæ*, clergé et laïques s'y rendaient chaque jour, sauf de rares exceptions, pour les vigiles ou offices de la nuit, pour le sacrifice et les prédications, pour la célébration de Sexte, de None et du Lucernaire. Lors même qu'à certaines fêtes les cérémonies s'étaient accomplies dans d'autres églises, on y revenait en procession pour dire une dernière prière et recevoir la bénédiction

impositus lapis, qui ad hunc usque diem proxime monumentum jacet ». S. Cyrille de Jérus., *Catech.* XIII, 39, Migne, t. XXXIII, col. 820.

(1) « Lapis, unde clausum fuit monumentum, ante os monumenti est : color vero petræ, quæ excisa est de petra Golgotha dignosci non potest ; nam ipsa petra ornata est ex auro et gemmis. Postmodum de ipsa petra factum est altare in loco ubi crucifixus est Dominus Jesus ». Ant. Mart., *De Locis Sanctis*, XVIII, ap. T. Tobler, *Itinera*, t. I, p. 101.

(2) « Singulis diebus, ante pullorum cantum, aperiuntur omnia hostia Anastasis... Aperiuntur hostia omnia, et intrat omnis multitudo ad Anastasim, ubi jam luminaria infinita lucent... Cum autem ceperit episcopus venire cum ymnis, aperiuntur omnia hostia de basilica Anastasis. Intrat omnis populus, fidelis tamen : nam catuchemini non ». *Peregrinatio*, p. 45, 48, 50.

de l'évêque. C'est là aussi que se réunissaient les néophytes, pendant l'octave de Pâques, pour être initiés aux mystères (1).

2° *Le grand Atrium.* — « En partant de là, continue Eusèbe, Constantin fit dégager à l'air libre un grand espace qu'il pava de pierres brillantes, et qu'il entoura de trois côtés de larges portiques de colonnes. » Cette construction, destinée à relier les édifices sacrés, est spécialement appelée *basilique* par sainte Silvie, qui la place « près de l'Anastasie, mais cependant au dehors ». C'était comme un vaste vestibule où, dimanches et fêtes, le peuple se rassemblait pour y attendre l'ouverture des portes de l'Anastasie. « Telle était, en effet, la coutume, de ne pas ouvrir les lieux saints avant le chant du coq. » On y allumait des lampes, et, en se préparant à l'office divin, on y occupait pieusement le temps à réciter des hymnes et des psaumes (2). Ce n'était donc pas un temple proprement dit : du moins n'y voit-on nulle part célébrer le saint sacrifice ou quelque autre office liturgique. Les portiques, qui ne s'étendaient que sur trois côtés, ne couvraient pas la face occidentale du Martyrion, peut-être à cause du rocher du Calvaire qui remplissait l'angle sud-est de la cour. On remarquera sur le plan que la galerie nord, dont les parois sont taillées dans le rocher, ne suit pas la ligne de la grande église. « Cette anomalie apparente n'était pas rare dans les monuments anciens, et il est probable que la galerie sud était disposée d'une manière analogue. Il y avait à cela plusieurs motifs. Ce pouvait être pour faciliter la circulation, et aussi pour corriger le rétrécissement produit pour l'œil par la perspective. La même déviation à l'angle droit a été constatée dans l'atrium de l'église Saint-Etienne (3).

(1) Cf. *Peregrinatio*, p. 45, 49, etc.
(2) « Septima autem die, id est dominica die, ante pullorum cantum colliget se omnis multitudo, quæcumque esse potest in eo loco, ac si per pascha in *basilica*, quæ est loco *juxta Anastasim, foras tamen*, ubi luminaria per hoc ipsud pendent. Dum enim verentur, ne ad pullorum cantum non occurrant, antecessus veniunt, et ibi sedent. Et dicuntur ymni, necnon et antiphonæ; et fiunt orationes cata singulos ymnos vel antiphonas. Nam et presbyteri et diacones semper parati sunt in eo loco ad vigilias propter multitudinem, quæ se colliget. Consuetudo enim talis est, ut ante pullorum cantum loca sancta non aperiantur ». *Peregrinatio*, p. 48.
(3) Germer-Durand, *La basilique du Saint-Sépulcre*, dans la *Revue biblique*, Paris, 1ᵉʳ juillet 1896, p. 333.

Quelle fut, dans cette première transformation des Lieux-Saints, la disposition donnée au Calvaire ? Eusèbe n'en dit rien, et la *Peregrinatio* est un peu obscure sur ce point. Elle laisse cependant supposer qu'il était resté à ciel ouvert. D'anciennes relations nous le montrent également près de l'atrium, entouré de barrières d'argent, avec des degrés pour y monter (1). Une expression qui revient souvent dans le récit de sainte Silvie, c'est celle de « la Croix », *ad Crucem, ante Crucem, post Crucem*; elle désigne une station intermédiaire entre l'Anastasie et le Martyrion, et séparée de l'Anastasie par le grand atrium (2). C'est sans doute l'édicule où était conservée la relique de la vraie croix, et qui était attenant à la fois au Calvaire et à l'église majeure dont nous parlerons. Les auteurs mentionnent, en effet, ce *cubiculum*, qu'ils indiquent « à l'entrée de la basilique de Constantin, à gauche, ou « près du Calvaire » et « dans l'atrium même » (3). On suppose, d'autre part, que « le Martyrion devait avoir un narthex, comme toutes les anciennes basiliques, d'autant plus qu'il n'y avait pas de galerie devant. Ce narthex

(1) « Et inde [de basilica Constantini] intras in *Golgotha*. Est ibi atrium grande, ubi crucifixus est Dominus. In circuitu, in ipso monte, sunt cancelli argentei, et in ipso monte genus silicis admoratur ». *Breviarius de Hierosolyma* (vers 530), ap. T. Tobler, *Itinera*, t. I, p. 57. — « Est ibi mons Calvariæ... Mons petrosus est, et per gradus ascenditur. Ibi Dominus crucifixus est... Et in circuitu montis sunt cancelli de argento ». Théodose, *de Terra Sancta*, ap. T. Tobler, *Itinera*, t. I, p. 63.

(2) « At ubi autem sexta hora se fecerit, sic itur *ante Crucem*, sive pluvia sive estus sit ; quia ipse locus subdivanus est, id est quasi atrium valde grandem et pulchrum satis, quod est *inter Cruce et Anastase* : ibi ergo omnis populus se colliget, ita ut nec aperiri possit ». *Peregrinatio*, p. 65. Gamurrini ajoute aux derniers mots le commentaire suivant : « Quoniam sacer Calvariæ monticulus erat cancellis argenteis circumdatus ac septus, intellige ostia præ multitudine ibi collecta aperiri non potuisse ».

(3) « In introitu basilicæ ipsius ad sinistram partem est cubiculum, ubi crux Domini posita est ». Et après avoir parlé du Golgotha et de l'atrium, l'auteur ajoute : « Habet ostium argenteum, ubi fuit crux Domini exposita, de auro et gemmis ornata tota, celo desuper patente ». *Breviarius de Hierosolyma*, ap. T. Tobler, *Itinera*, t. I, p. 57. — « Et in circuitu montis sunt cancelli de argento. Ibi est exedra, ubi fuit resuscitatus per quem fuit crux Christi declarata : cubiculum, ubi posita est crux Domini Jesu Christi. Et ipsa crux est de auro et gemmis ornata, et celum desuper aureum, et deforis habet cancellum ». Théodose, ap. T. Tobler, *Itinera*, t. I, p. 63. — « In basilica Constantini coherente circa monumentum vel Golgotha, in atrio ipsius basilicæ, est cubiculum, ubi lignum sanctæ crucis positum est ». Antonin. Martyr, XX, ap. T. Tobler, *Itinera*, t. I, p. 102.

donnait probablement accès à la chapelle de la Croix (1) ». Silvia signale des cérémonies qui s'accomplissaient tantôt *devant la Croix*, tantôt *derrière la Croix*. A la fin de certains offices, les fidèles s'y rendaient pour recevoir la bénédiction de l'évêque. L'adoration du bois sacré y était particulièrement solennelle le vendredi saint (2).

3° *La grande basilique* ou *Martyrion*. — La description d'Eusèbe est plus étendue sur cette troisième partie. « Le côté qui faisait face à la grotte, c'est-à-dire le côté oriental, était formé par la basilique, œuvre magnifique, élevée à une hauteur considérable, remarquable par sa longueur et sa largeur. L'intérieur était plaqué de marbres de couleur ; l'aspect du mur extérieur, formé de pierres polies et parfaitement appareillées, ne le cédait en rien à l'effet du marbre lui-même. Le toit était couvert de plomb pour le protéger contre les pluies ; le plafond était orné de caissons sculptés et richement dorés. »

« De chaque côté, dans toute la longueur du temple, s'étendaient deux rangs de soutiens doubles, les uns s'appuyant sur le sol, les autres s'élevant au-dessus ; et le plafond qu'ils supportaient était aussi doré. Le rang de devant était formé de colonnes énormes, celui de derrière, de piliers carrés dont la surface était richement décorée. Trois portes magnifiquement ornées s'ouvraient vers l'orient à la foule. »

« En face des portes, à l'extrémité de la basilique, était l'hémicycle, le lieu principal. Il était entouré de colonnes au nombre de douze, comme les apôtres du Sauveur : leurs sommets étaient ornés de grands cratères d'argent, présent offert par l'empereur à son Dieu ».

« Ensuite, en avant des entrées du temple, on disposa un atrium. Il y avait une première cour, entourée de portiques ; puis venaient les portes de la cour ; puis, sur la place publique, les propylées ou entrée principale, dont la magnifique ornementation donnait aux passants étonnés un avant-goût des merveilles de l'intérieur... »

(1) Germer-Durand, *Revue biblique*, 1er juillet 1896, p. 333.
(2) Cf. *Peregrinatio*, p. 64.

« Ce temple fut élevé par l'empereur, comme un témoignage, μαρτύριον, de la résurrection du Sauveur (1) ».

Silvia donne à cet édifice différents noms qui jettent une certaine confusion dans l'esprit du lecteur. Elle l'appelle tantôt *l'église majeure, l'église du Golgotha,* tantôt *le Martyrion,* ou encore *Post Crucem*(2).

Cette basilique, la plus remarquable de Jérusalem, recouvrait ainsi le terrain autrefois coupé par le fossé de la ville et la citerne qui avait conservé les instruments de la Passion. Elle se terminait en forme d'abside (3). Un autel d'argent et d'or, soutenu par neuf colonnes, était entouré par les douze colonnes de marbre dont parlent Eusèbe et les anciens Itinéraires (4). Les portes s'ouvraient à l'orient, et c'est par là que le peuple entrait en venant processionnellement du mont des Oliviers (5). L'angle sud-est du Martyrion a été retrouvé en partie dans les fouilles de l'hospice russe. L'escalier primitif, qui avait pour objet de racheter la différence de niveau entre la basilique et la place du change, a été remplacé par un escalier moderne, en pierre rouge. On remarque, par la comparaison avec les marches, la grandeur de l'appareil de l'ancien mur. Les pierres étaient appareillées à refend, et ravalées avec soin dans la partie saillante, procédé

(1) Eusèbe, *De Vita Constantini*, III, 36-40, Migne, t. XX, col. 1095-1100.

(2) « Proceditur in *ecclesia majore,* quam facit Constantinus; quæ *ecclesia in Golgotha* est post Crucem... Honoravit [Constantinus] auro, musivo et marmore pretioso tam *ecclesiam majorem,* quam *Anastasim* vel *ad Crucem...* Sancta *ecclesia quæ in Golgotha* est, quam *Martyrium* vocant... Propterea autem *Martyrium* appellatur, quia in Golgotha est, id est *post Crucem*, ubi Dominus passus est, et ideo Martyrio ». *Peregrinatio*, p. 49, 52, 58, 76.

(3) « Jam tunc venit episcopus mane in ecclesia majore ad Martyrium, retro in absida post altarium ponitur cathedra episcopo ». *Peregrinatio*, p. 75.

(4) « Est ibi desuper altare de argento et auro puro, et novem columnæ, quæ sustinent illud altare. Et ipsa absida in circuitu duodecim columnæ marmoreæ, omnino incredibile super ipsas columnas hydriæ argenteæ duodecim. » *Breviarius de Hierosolyma*, ap. T. Tobler, *Itinera*, t. I, p. 57. — « Et est ibi altare de auro et argento. Et habet columnas novem aureas, quæ sustinent illud altare. » Théodose, ap. T. Tobler, p. 64.

(5) » Et apertis balvis majoribus, quæ sunt de quintana parte, omnis populus intrat in Martyrium cum ymnis et episcopo. » Gamurrini ajoute en note : « Quum atrium ante Martyrii basilicam duplici ordine porticuum constaret, via publica adjacens lateri atrii et basilicæ appellabatur quintana ad similitudinem platearum : nam Isidorus, Orig. l. XV, c. 2, hæc scribit : « Quintana pars plateæ quinta est ; qua carpentum progredi potest. » *Peregrinatio*, p. 71.

usité couramment dans les constructions romaines pendant plusieurs siècles. A l'intérieur l'appareil est plus petit et moins soigné. Il était revêtu de placages de marbre, comme l'indiquent les nombreux trous de scellement (1). Nous retrouvons là les traces de cette magnifique ornementation, dépeinte par Eusèbe et sainte Silvie (2). La richesse des décorations, aux jours de fête, répondait à celle de l'architecture ; les voiles et les tentures étaient de soie avec des anneaux d'or, le service de l'autel était d'or et de pierres précieuses (3).

Cette basilique était une des grandes stations liturgiques de Jérusalem. Chaque dimanche, les fidèles s'y rendaient pour l'office du matin et pour les prédications. Les catéchumènes appelés au baptême s'y faisaient inscrire au commencement du carême, y assistaient aux instructions qu'on y donnait, et, à la fête de Pâques, y recevaient le sacrement de la régénération.

Le plan général que nous venons d'expliquer diffère sensiblement de celui de M. de Vogüé (4). Malgré des lacunes et des imperfections inévitables, il répond avec exactitude aux documents anciens que nous avons cités. Tous reconnaissent et distinguent parfaitement les trois parties de l'œuvre Constantinienne (5). Avec ces données, rien de plus facile et de plus intéressant que de suivre les nombreuses cérémonies décrites par Silvia, ce perpétuel va-et-vient de l'Anastasie au Martyrion et du Marrion à l'Anastasie en passant par *la Croix* (6). Les monuments,

(1) Cf. Germer-Durand, *Revue biblique*, 1er juillet 1896, p. 334 ; vue photographique, p. 329.
(2) *Peregrinatio*, p. 52.
(3) « Qui autem ornatus sit illa die ecclesiæ vel Anastasis, aut Crucis, aut in Bethleem, superfluum fuit scribi. Ubi extra aurum et gemmas aut sirico, nichil aliud vides : nam et si vela vides, auroclava oloserica sunt ; si cortinas vides, similiter auroclavæ olosericæ sunt. Ministerium autem omne genus aureum gemmatum profertur illa die. Numerus autem vel ponderatio de ceriofalis, vel cicindelis, aut lucernis, vel diverso ministerio, nunquid vel existimari aut scribi potest ? » *Peregrinatio*, p. 51.
(4) Cf. M. de Vogüé, *Les Eglises de Terre Sainte*, p. 124-148, pl. VI.
(5) Voir, en particulier, S. Eucher, *De Locis Sanctis*, ap. T. Tobler, *Itinera*, t. I, p. 52 ; *Breviarius de Hierosolyma*, ibid. p. 57-58.
(6) Dom F. Cabrol a étudié la *Peregrinatio Silviæ* au point de vue de la discipline et de la liturgie au IVe siècle dans son ouvrage intitulé : *Les églises de Jérusalem*, in-8º, Paris, 1895. Il est permis de regretter que le savant bénédictin ait donné un si singulier plan de la basilique.

quoique distincts, ont cependant une certaine unité qui permet de les regarder comme un seul édifice.

Tel fut le magnifique sanctuaire qu'éleva à la gloire du Christ vainqueur la piété de Constantin. Les richesses de la nature et de l'art furent épuisées pour couvrir d'or, d'argent, de pierreries et de marbre ce petit coin de terre, témoin des souffrances et de la mort d'un Dieu. Et les générations d'âmes fidèles passèrent dans ces parvis sacrés, moins frappées par la splendeur dont ils brillaient que par les souvenirs qu'ils gardaient. Et la ville entière de Jérusalem fut un jour témoin de la douleur que laissa échapper une fille des Scipions, sainte Paule, devant ces vestiges de l'amour divin (1). « Dans l'église du Sépulcre, elle se précipita sur la pierre qui avait fermé l'entrée du tombeau, l'enserrant de ses bras, et on ne pouvait plus l'en arracher ; mais lorsqu'elle eut pénétré dans la chambre sépulcrale, que ses genoux sentirent le sol qu'avaient touché les membres du Sauveur, que ses mains pressèrent la banquette de pierre où le corps divin avait reposé, elle défaillit. On n'entendait au dehors que le bruit entrecoupé de ses sanglots ; puis, reprenant ses forces, elle couvrit de baisers ces reliques inanimées ; elle y attachait ardemment ses lèvres, comme sur une source désaltérante et longtemps désirée ; on eût cru qu'elle voulait dissoudre ce rocher à force de baisers et de larmes (2) ».

Pourquoi faut-il qu'après trois siècles de gloire nous ayons maintenant à pleurer sur des ruines ?

(1) « Quid ibi lacrymarum, quantum gemituum, quid doloris effuderit, testis est cuncta Hierosolyma, testis est ipse Dominus, quem rogabat ». S. Jérôme, *Peregrinatio S. Paulæ,* ap. T. Tobler, *Itinera,* t. I. p. 32.

(2) Am. Thierry, *Saint Jérôme,* Paris, 1875, p. 206.

2° LES ÉGLISES DE MODESTE.

(614-1010).

Le Christ, qui permit aux hommes de détruire le temple adorable de son corps, chef-d'œuvre de l'Esprit-Saint, les laissa détruire également le chef-d'œuvre de la foi et de l'amour, en même temps que de l'art, élevé sur son tombeau par le premier empereur chrétien. Il est vrai qu'une vaillante piété le ressuscitera, mais elle ne pourra jamais lui rendre sa primitive splendeur.

L'an 614, toutes ces merveilles disparurent sous les coups d'une formidable invasion de Perses, conduits par Chosroès II. Portiques, forêt de colonnes, marbres et métaux précieux, peintures et mosaïques, furent la proie du pillage et de l'incendie. A ces bandes victorieuses s'étaient joints des juifs de Tibériade, de Nazareth, de Galilée et de Judée, qui furent les plus acharnés à l'œuvre de destruction. La basilique de Constantin fut rasée, et la vraie Croix elle-même emportée par le vainqueur (1). Mais une femme chrétienne régnait aux côtés du farouche dévastateur. Sœur de Maurice, empereur de Constantinople, elle avait toujours, à la cour de Perse, professé la religion de ses pères. Sa douce influence sut atténuer les rigueurs du triomphe et valut évidemment à ses frères de Jérusalem la facilité de relever leurs sanctuaires, immédiatement après le départ des envahisseurs.

Ce fut un moine, nommé Modeste, abbé du couvent de Saint-Théodose, et plus tard patriarche de Jérusalem, qui entreprit la restauration de l'église du Saint-Sépulcre. Mais il n'avait pas à sa disposition les ressources d'un trésor impérial, et ne pouvait couvrir l'ensemble des Lieux-Saints d'un monument semblable au premier. Il dut donc se borner à construire sur

(1) Voir, sur ces désastres, A. Couret, *La Palestine sous les empereurs grecs*, in-8°, Grenoble, 1869, p. 239-244, et les nombreux documents cités.

chaque emplacement vénéré un sanctuaire aux proportions réduites, sauf pour la rotonde, qui, comme nous le verrons, fut refaite sur les mêmes bases, taillées en partie dans le roc.

Quelle fut donc son œuvre ? Ne lui restait-il aucun jalon pour reprendre, dans ses parties essentielles, l'édifice renversé ? M. de Vogüé a répondu à cette question par une très juste remarque : « Une horde d'envahisseurs qui passe comme un flot destructeur sur une ville conquise, pille, dévaste, brûle, mais elle n'apporte pas dans la démolition cette persévérance intelligente et intéressée qui seule fait disparaître à jamais les monuments ; elle laisse toujours debout, après son passage, des parties plus ou moins importantes des édifices renversés, des pans de murs, des substructions qui en marquent la place. Pour se convaincre de cette vérité, il suffit de voir les ruines de Palmyre, les débris des cités antiques de l'Asie Mineure, de l'Algérie, de l'Egypte, de toutes celles enfin qui sont restées telles que les a faites l'invasion des barbares, et que le désert a sauvées des effets de la civilisation... Pour ce qui touche la ville de Jérusalem, il est impossible d'admettre que la grande basilique de Constantin ait été entièrement démolie par les Perses, malgré leur acharnement contre les monuments du christianisme. Leur court séjour en Palestine ne leur permit pas de tout renverser ; des fragments importants de l'édifice primitif subsistent encore, nous l'avons montré, d'autres plus considérables devaient être debout, quand Modeste, immédiatement après le départ des vainqueurs, entreprit de les restaurer : il dut les utiliser (1) ».

Trois pèlerins des VIIe, VIIIe et IXe siècles, Arculfe (vers 670), saint Willibald (723-726) et Bernard le Sage (vers 870), seront nos guides dans cette nouvelle reconstitution. Le premier (2)

(1) M. de Vogüé, *Les Eglises de Terre Sainte*, p. 150.

(2) Arculfe était un évêque français qui, selon quelques auteurs, aurait occupé le siège de Périgueux. Cf. Alexis de Gourgues, *Le Saint Suaire*, Périgueux, 1868, p. 16. Après son pèlerinage en Terre Sainte, vers 670, il entreprit un nouveau voyage à l'île d'Iona ou l'île des Saints. Reçu par Adamnan, abbé du monastère de Columb-Hill, il lui raconta son voyage, et celui-ci nous en a conservé la relation, qu'il rédigea lui-même en y faisant quelques additions tirées de différents auteurs.

surtout, qui visita les Lieux-Saints quarante ou cinquante ans après leur restauration, nous en a laissé une description détaillée, avec un plan tracé de mémoire à son retour de Palestine, assez grossièrement exécuté, mais néanmoins très important. Voir fig. 8. Il nous montre quatre églises distinctes remplaçant

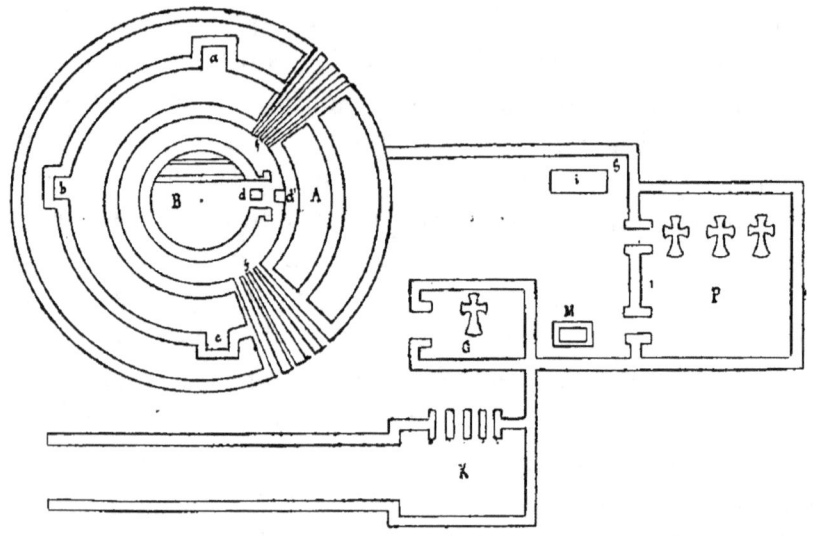

Fig. 8. — Fac-simile du plan d'Arculfe.

l'édifice de Constantin. Contiguës, unies par des murs et attenantes à une cour pavée de marbre, elles formaient, comme celui-ci, une ligne allant de l'ouest à l'est. C'étaient : 1° l'église de la Résurrection ou *Anastasie*, avec le Saint-Sépulcre ; 2° l'église du Golgotha sur le rocher du Crucifiement ; 3° l'église de l'Invention-de-la-Croix ; 4° l'église dédiée à la Vierge et qui recouvrait probablement la pierre de l'Onction.

1° *Église de la Résurrection* (A). — Arculfe la décrit ainsi : « C'est un grand édifice rond de toutes parts, formé de trois murs reposant sur le sol, et séparés l'un de l'autre par un large espace. Trois autels sont ingénieusement disposés dans le mur intermédiaire. Ces trois autels regardent l'un vers le midi, l'autre vers le nord, le troisième vers l'occident. Douze colonnes de pierre d'une dimension surprenante supportent cette haute rotonde. L'église a deux groupes de quatre portes ou entrées

qui traversent les trois murs et les espaces qui les séparent. Quatre de ces entrées regardent le sud-est, quatre le nord-est (1) ».

En comparant ces données et le plan avec l'*Anastasie* de l'édifice Constantinien (fig. 6) on reconnaîtra tout de suite un point saillant de ressemblance. Le second mur avec ses trois autels (*a, b, c*) correspond exactement à l'hémicycle avec ses trois absidioles, et le troisième cercle désigne la rangée de colonnes supportant la coupole. Cette disposition dut d'autant plus frapper le saint voyageur qu'elle est plus insolite, même en Orient. Elle ne s'explique que par la forme d'un bâtiment antérieur, dont les substructions auront servi de base aux constructions postérieures. Et il est facile de comprendre comment ces vestiges demeurèrent les principaux témoins de l'ancienne basilique. Pendant que le *Martyrion*, avec ses combles en charpente, ses planches et ses plafonds en bois, offrait de nombreux aliments à la flamme, qui faisait en même temps éclater et écrouler colonnes et murs, l'*Anastasie*, avec sa coupole, sans toit, résista mieux à l'incendie.

Modeste, impuissant à relever toutes ces ruines, prit ainsi pour point de départ les restes du monument, et prolongea circulairement le portique romain, qu'il ferma par un mur, contre lequel vinrent s'appuyer les absides nécessaires à la liturgie (2). La rotonde fut soutenue par douze colonnes, séparées en groupes ternaires par des piliers carrés, dont les bases taillées dans le roc furent également utilisées. Ces colonnes servaient de support à une coupole ouverte à son centre. Quant au portique

(1) Arculfe, *Relatio de Locis Sanctis*, II, ap. T. Tobler, *Itinera*, t. I, p. 146.
Dans ce plan, qui traduit naïvement le récit de l'auteur, les cercles concentriques représentent les différentes enceintes de l'église : le premier ou le plus grand figure une colonnade extérieure, le second le mur de la rotonde, le troisième la colonnade intérieure, et le quatrième ou le plus petit le mur du Saint Sépulcre. Les trois petits carrés attenant au second cercle reproduisent les trois niches ou absides qui renfermaient des autels. Enfin les huit entrées sont simulées par les lignes droites qui traversent les trois enceintes.

(2) Voir la restauration de M. de Vogüé, *Les Eglises de Terre Sainte*, pl. VII, fig. 1, p. 154. « L'abside, dit le savant auteur, p. 156, était indispensable à la liturgie, surtout dans l'église grecque, à cause de l'usage, toujours en vigueur, de dérober l'autel aux regards, pendant une partie de la messe. »

extérieur, la configuration du terrain ne permet guère, malgré le témoignage d'Arculfe, de le prolonger au delà des deux absidioles sud et nord, puisque le sol s'élève à partir de là. Pour entrer dans la rotonde, il fallait traverser les trois enceintes ; mais, comme la première et la troisième étaient des colonnades ouvertes, le mur intermédiaire seul put recevoir les baies (f, f) dont il est question au nord-est et au sud-est.

L'édicule du Saint-Sépulcre (B) occupait le centre du monument ; c'était une chapelle ronde, plaquée de marbre extérieurement, et renfermant la chambre sépulcrale. Celle-ci n'avait pas beaucoup souffert de l'invasion. Comme la paroi du rocher était restée dans son état primitif, sans ornements, Arculfe put l'étudier à loisir, et nous avons déjà, p. 24, rapporté son témoignage sur la nature de la pierre et les traces des outils qui l'avaient creusée. Il ajoute que c'était une petite salle capable de contenir neuf (une autre relation dit seulement « trois ») hommes debout priant côte à côte. Le plafond se trouvait à un pied et demi environ au-dessus de la tête d'un homme de haute taille ; une petite porte s'ouvrait à l'est. Le sépulcre, creusé dans la paroi septentrionale, se composait d'un lit de sept pieds de long, capable de recevoir un homme couché sur le dos, et situé sous une niche basse taillée dans la pierre ; on eût dit un sarcophage ouvert sur le côté, ou une petite grotte dont la bouche regardait le sud. Le bord inférieur du tombeau était à trois palmes du sol. Douze lampes brûlaient nuit et jour dans cette chambre, en souvenir des douze apôtres (1).

(1) « In medio spatio hujus interioris rotundæ domus rotundum inest in una eademque petra excisum tugurium, in quo possunt ter terni (*al. tantum* terni) homines stantes orare, et a vertice alicujus non brevis staturæ stantis hominis usque ad illius domunculæ cameram pes et semipes mensura in altum extenditur. Hujus tugurioli introitus ad orientem respicit, quod totum extrinsecus electo tegitur marmore, cujus exterius summum culmen auro ornatum auream non parvam sustentat crucem. In hujus tugurii aquilonali parte sepulcrum Domini in eadem petra interius excisum habetur, sed ejusdem tugurii pavimentum humilius est loco sepulcri ; nam a pavimento ejus usque ad sepulcri marginem lateris quasi trium mensura altitudinis palmorum haberi dignoscitur.... Cujus [sepulcri] longitudinem Arculfus in septem pedum mensura propria mensus est manu... Totum simplex, a vertice usque ad plantas lectum unius hominis capacem super dorsum jacentis præbens, in modum speluncæ introitum a latere habens ad austra-

Il y en avait quinze du temps de saint Willibald (1).

Extérieurement le Saint-Sépulcre était décoré avec magnificence, un toit doré le recouvrait, surmonté d'une grande croix d'or. Le moine Bernard nous donne sur la forme qu'il revêtit alors des détails importants. Les colonnettes engagées qui l'entouraient étaient au nombre de neuf « dont quatre, situées devant le monument, reliées par des murs, enfermaient la pierre qui avait été placée devant le Sépulcre et roulée par l'ange (2). » Nous voyons d'après cela que l'édicule était un polygone régulier de sept côtés, ayant à chaque angle une petite colonne engagée, mais de plus qu'il était précédé d'une sorte de porche, sous lequel se trouvait la *pierre de l'ange*. Ce vestibule est probablement indiqué, dans le plan d'Arculfe, par le petit appendice qui précède, de chaque côté, la porte du Saint-Sépulcre. Quant à la pierre, Arculfe nous dit qu'elle avait été coupée en deux parties : celle qui était devant la porte du Tombeau (*d*) était la plus petite, elle était équarrie et servait d'autel : la plus grande (*d'*), également équarrie et recouverte d'étoffe, formait l'autel situé dans la partie orientale de l'église (3). Bien que le pieux pèlerin place ce dernier autel dans l'enceinte intérieure de la

lem monumenti partem e regione respicientem, culmenque desuper humile eminens fabrefactum. In quo utique sepulcro duodenæ lampades, juxta numerum duodecim apostolorum, semper die ac nocte ardentes lucent, ex quibus quatuor in imo illius lectuli sepulcralis loco inferius positæ, aliæ vero bis quaternalis, super marginem ejus superius collocatæ ad latus dextrum, oleo nutriente fulgent. » Arculfe, *Relatio de Locis Sanctis*, III, ap. T. Tobler, *Itinera*, t. I, p. 147, 148.

(1) « Et ibi stant in lecto quindecim crateræ aureæ cum oleo ardentes die noctuque ». S. Willibald, *Hodœporicon*, XVIII, ap. T. Tobler, *Itinera*, t. I, p. 264.

(2) « Tertia [ecclesia] ad occidentem, in cujus medio est *sepulcrum Domini*, habens novem columnas in circuitu sui, inter quas consistunt parietes ex optimis lapidibus. Ex quibus novem columnis quatuor sunt ante faciem ipsius monumenti, quæ cum suis parietibus claudunt lapidem, coram sepulcro positum, quem angelus revolvit et super quem sedit, post perpetratam Domini resurrectionem. » Bernardi monachi franci *Itinerarium*, XI, ap. T. Tobler, *Itinera*, t. I, p. 314.

(3) « Quem [lapidem] Arculfus intercisum et in duas divisum partes refert, cujus pars minor, ferramentis dolata, quadratum altare in rotunda supra descripta ecclesia ante ostium sæpe illius memorati tugurii, hoc est dominici monumenti, stans constitutum cernitur ; major vero illius lapidis pars, æque circumdolata, in orientali ejusdem ecclesiæ loco, quadrangulum aliud altare, sub linteaminibus stabilitum exstat ». Arculfe, *Relatio de Locis Sanctis*, IV, ap. T. Tobler, *Itinera*, t. I, p. 150.

rotonde, M. de Vogüé croit plutôt qu'il se trouvait dans l'abside flanquée de deux absidioles qui formait le prolongement du bas-côté circulaire.

2° *Église du Golgotha* (G). — Le rocher du Calvaire, taillé sur trois de ses faces, servit de noyau à un édifice quadrangulaire (1), composé, comme maintenant, de deux étages. Le niveau supérieur fut formé par la surface aplanie du roc et, là où ce fut nécessaire, par une plate-forme artificielle que soutenaient des piliers et des voûtes. L'espace recouvert par ces voûtes constitua, avec la chapelle dite *d'Adam,* l'étage inférieur. Arculfe appelle cette église *pergrandis,* « très grande ». Ce n'était évidemment qu'une grandeur relative. Les deux chapelles parallèles actuellement existantes, celle *du Crucifiement* et celle *de l'Exaltation de la Croix,* n'en représentent qu'une partie. En ajoutant une travée du côté du nord, on aurait ainsi un monument régulier, dont la seconde de ces chapelles serait la nef centrale, et les quatre piliers conservés occuperaient le milieu de l'église, supportant une coupole. Voir fig. 9. Si nous joignons à cela une porte à l'ouest, suivant le plan d'Arculfe, et deux escaliers situés à droite et à gauche de la grotte d'Adam, pour monter au niveau supérieur, nous aurons la reconstitution probable de ce sanctuaire. Comme ornementation intérieure, notre pèlerin signale une grande croix d'argent plantée dans le trou même où fut autrefois fixée la croix de bois, sur laquelle souffrit le Sauveur du genre humain : au-dessus était suspendue, à l'aide de cordes, une grande roue d'airain, ornée de lampes. Ces sortes de couronnes ardentes étaient un mode de décoration fréquemment employé au moyen âge. Dans la crypte

Fig. 9. — Plan restauré de l'église du Golgotha.

(1) Arculfe le dit expressément : « Huic ecclesiæ in loco Calvariæ quadrangulatæ ». *Relatio de Locis Sanctis,* VII, ap. T. Tobler, *Itinera,* t. I, p. 151. C'est, du reste, la forme qu'il lui donne sur le plan, fig. 8, G.

se trouvait un autel sur lequel on célébrait le saint sacrifice pour les âmes des morts de distinction ; pendant la durée de l'office, leurs corps attendaient sur la place, devant la porte de l'église (1). Du temps de saint Willibald, il y avait, en dehors, à l'est de l'édifice et près du mur, trois croix de bois, en souvenir du Sauveur et des deux larrons ; elles étaient abritées par un toit (2).

3° *Église de l'Invention-de-la-Croix* (P). — « Auprès de l'église du Calvaire, continue Arculfe, se trouve, vers l'orient, la basilique construite avec grand soin par l'empereur Constantin : on l'appelle aussi *Martyrium ;* elle fut élevée, dit-on, dans le lieu même où la croix du Seigneur et celles des deux larrons, cachées sous terre pendant 293 ans, furent retrouvées par la grâce divine ».

Notre auteur se trompe évidemment en attribuant à l'empereur l'édifice qu'il avait sous les yeux ; mais, pendant tout le moyen âge, on appela basilique de Constantin le sanctuaire élevé par Modeste près de l'antique citerne où furent retrouvés les instruments de la Passion. D'un autre côté, M. de Vogüé lui-même se trompe en disant que le Martyrion n'était pas construit sur l'emplacement de l'Invention de la Croix, lequel se serait au contraire trouvé dans l'atrium (3). Le plan que nous avons expliqué donne raison à Arculfe (4).

Désignée depuis le XII° siècle sous le nom de *chapelle de Sainte-Hélène,* cette église existe encore, et ses parties inférieures datent du VII° siècle. Le sol est à cinq mètres au-dessous du niveau de la basilique. Il correspond à l'ancien fossé de la ville ; peut-être a-t-on voulu rapprocher ce sanctuaire de la citerne située trois mètres plus bas encore. C'est un carré long de vingt mètres sur treize de large, terminé à l'est par

Fig. 10. — Plan de la chapelle de Sainte-Hélène.

(1) Arculfe, *ibid.* VI, p. 151.
(2) S. Willibald, *Hodœporicon,* XVIII, ap. T. Tobler, *Itinera,* t. I, p. 263.
(3) M. de Vogüé, *Les Eglises de Terre Sainte,* p. 159.
(4) Voir p. 28.

trois absidioles, dont celle du midi est occupée par l'escalier qui conduit dans la citerne (Q), également transformée en chapelle. Voir fig. 10. Deux gros piliers à l'ouest forment narthex, et, au centre, quatre colonnes cylindriques portent une coupole : trapues, trop petites pour la place qu'elles occupent, avec des chapiteaux beaucoup trop grands, elles ont des fûts monolithes arrachés peut-être à la basilique de Constantin. Les voûtes et la coupole ont été refaites par les croisés. Mais l'aspect rude de la construction, l'absence de proportions, l'ornementation des chapiteaux, tout concourt à faire reconnaître ici l'église primitive de l'Invention-de-la-Croix. L'escalier actuel date du XIIe siècle (1).

4º *Église de Sainte-Marie* (K). — Cette chapelle, d'après Arculfe, était carrée et attenante au côté droit de l'Anastasie (2) ; elle était vers le midi, suivant Bernard, et donnait dans la cour intérieure, selon S. Willibald. Ces indications fixent sa place entre l'église du Golgotha et le portique de la rotonde, là où se trouvait, au XIe siècle, un petit sanctuaire renfermant la *pierre de l'Onction*. C'est par inadvertance du copiste qu'elle est, sur le plan d'Arculfe, au sud du Calvaire, comme le prouve une autre reproduction du plan, trouvée par M. de Vogüé dans un manuscrit du Xe siècle, et dans laquelle l'emplacement est plus exactement marqué.

Ces quatre églises étaient réunies par une cour intérieure, que fermait au nord un mur correspondant à celui qui joint actuellement la rotonde à la citerne connue sous le nom de *Prison du Christ*. Le pavé était de marbre précieux, les murs étincelaient de dorures, et de nombreuses lampes y brûlaient nuit et jour (3). Dans une exèdre (M), située entre l'église du Gol-

(1) On peut voir la photographie de la *Chapelle de Sainte-Hélène*, dans l'album de la *Terre Sainte*, nº 4, en cours de publication, Paris, rue François Ier.

(2) « Illi rotundæ ecclesiæ supra sæpius memoratæ quæ et anastasis, hoc est resurrectio, vocatur, eo quod in loco dominicæ resurrectionis fabricata est, *ad dextram* cohæret partem Sanctæ Mariæ, matris Domini, *quadrangulata ecclesia*. » Arculfe, *Relatio de Locis Sanctis*, V, ap. T. Tobler, *Itinera*, t. I, p. 150.

(3) « Inter prædictas igitur IV ecclesias, est Paradisus sine tecto cujus parietes auro radiant ; pavimentum vero lapide struitur pretiosissimo ». S. Willibald, dans le *Recueil de Voyages*, IV, p. 789.

gotha et celle de l'Invention, et à demi-creusée dans le roc, on conservait un calice considéré comme celui dont s'était servi Notre-Seigneur le jeudi saint (1). Plus haut, vers le nord, était une grande table de bois, fig. 8, *i,* sur laquelle le peuple déposait les aumônes destinées aux pauvres. Enfin selon S. Willibald, des chaînes partant des quatre églises formaient, au milieu de la cour, un petit enclos qui indiquait, dit-on, le centre du monde, ce qu'au moyen âge on appelait le *Compas,* tradition que les Grecs ont conservée (2). La cour était fermée au midi par un mur, dont la surface extérieure servait d'appui à une colonnade.

Telle fut cette œuvre de restauration ; elle nous permet de suivre la chaîne ininterrompue des traditions que les croisés renfermeront plus tard dans un seul monument, qui reste encore aujourd'hui, au moins en partie, le glorieux témoin des croyances du passé.

C'est dans cette nouvelle église du Saint-Sépulcre, que, le 14 septembre 629, Héraclius rapporta le bois de la vraie Croix, précieux trophée de sa victoire sur Chosroès. Mais huit ans après (637), une nouvelle invasion, qui devait, dans le cours des siècles, susciter de la part des chrétiens les plus nobles luttes, et rester hélas! triomphante jusqu'à nos jours, s'emparait de la Palestine et de Jérusalem. La ville sainte assiégée par les musulmans se défendit avec courage, et le vainqueur se montra plus généreux qu'on ne pouvait s'y attendre. Omar vint conclure lui-même le traité qui garantissait aux disciples du Christ, sous certaines conditions, la possession de leurs églises et la liberté de leur culte. Il alla même prier sur les marches de la porte orientale du Saint-Sépulcre. Depuis cette époque, jusqu'au commencement du XIe siècle, Jérusalem passa par diverses alternatives de repos et de persécution. Vers l'an 800, Charlemagne envoya d'abondantes aumônes en Terre Sainte pour la

(1) « Inter illam quoque Golgothanam basilicam et martyrium quædam inest exedra, in qua est calix Domini ; qui argenteus *calix* sextarii Gallici mensuram habet, duasque in se ansulas ex utraque parte altrinsecus continet compositas ». Arculfe, *Relatio de Locis Sanctis,* IX, ap. T. Tobler, *Itinera,* t. I, p. 152.

(2) Cette tradition, qui date de Constantin, provient de l'interprétation erronée du Ps. LXXIII, 12 : « Deus... operatus est salutem in medio terræ ».

réparation des sanctuaires et la fondation d'un couvent destiné à héberger les pèlerins européens. Il reçut, en signe d'alliance, d'Haroun-er-Raschid, les clefs du Saint-Sépulcre, et inaugura ainsi cette protection des Lieux Saints qui est devenue le droit et l'honneur de la France.

Mais la haine, et une haine aussi folle que cruelle, devait se réveiller quatre siècles après le passage dévastateur des Perses. L'amour heureusement sera toujours là pour y répondre ; après avoir de nouveau réparé des ruines, il marquera d'une de ses plus belles explosions l'histoire des nations chrétiennes.

3° LES ÉGLISES DE CONSTANTIN MONOMAQUE.

(1010-v.1130)

Les conquêtes des empereurs grecs, à la fin du X° siècle, avaient inspiré aux Sarrasins un vif ressentiment, dont furent victimes les enfants du Christ. En 996, commença le règne d'un monstre d'extravagance et d'impiété, qui fut le troisième khalife fatimite, le Néron de l'Egypte et de la Syrie. Il s'appelait Hakem-Biamr-Illah. Après quinze années de persécution, poussé, dit-on, par les Juifs, qui lui firent craindre une invasion des armées chrétiennes, il ordonna (1010) la destruction complète des sanctuaires de Jérusalem. Les églises relevées avec tant de peine par Modeste, restées pendant quatre siècles sans grande modification, tombèrent sous le marteau et la torche, qui n'épargnèrent que le saint Tombeau.

Mais auprès du farouche musulman, comme auprès de Chosroès, Dieu avait mis une femme chrétienne, une mère, qui sut calmer la fureur du tyran. Marie, sœur des deux patriarches de Jérusalem et d'Alexandrie, contribua par une heureuse intervention au brusque changement de dispositions que manifesta Hakem. L'année même de cette folie persécutrice, rendant à tous la liberté religieuse, il permit de réparer les ruines qu'il avait accumulées. Les pèlerins revinrent en foule de partout, apportant leur obole pour la reconstruction des temples dont ils pleuraient la perte. Les ressources néanmoins n'affluèrent pas autant qu'il eût fallu, et on dut se contenter d'une restauration partielle.

Quelques années plus tard, à la suite de négociations entamées par Argyre, Michel le Paphlagonien et Constantin Monomaque avec les successeurs de Hakem, les travaux furent repris et achevés en 1048.

Le plan de Modeste servit de base pour la restauration; les sanctuaires furent rebâtis séparément; mais, après l'achèvement

de la grande rotonde, l'argent ayant probablement manqué, les trois autres édifices furent réduits à la dimension de simples oratoires. C'est ce que constatèrent les croisés. Guillaume de Tyr nous dit qu'avant l'entrée des Latins, le Calvaire ou Golgotha, le lieu de l'Invention de la Croix et celui de l'Onction étaient *en dehors de l'enceinte de l'église de la Résurrection*, recouverts d'oratoires très petits. Cette dernière était de forme ronde, et située sur le versant d'une colline, de telle sorte que la déclivité du terrain égalant presque la hauteur des murs, rendait l'intérieur très sombre. Le toit était fait de longues poutres élevées dans les airs, assemblées avec art comme une sorte de couronne dont l'intérieur, ouvert à l'air libre, laissait entrer dans l'église la lumière nécessaire ; sous cette ouverture béante était le Tombeau du Sauveur (1).

En dehors de ce témoignage, nous avons, sur l'état des Lieux-Saints avant les travaux des croisés, la relation très intéressante d'un pèlerin qui visita Jérusalem en 1102 et 1103, peu de temps après la prise de la ville. C'est celle d'un moine anglo-saxon nommé Sæwulf (2). Elle est précieuse en ce qu'elle nous montre les traditions que trouvèrent, à leur arrivée, les conquérants chrétiens et que leur œuvre a consacrées jusqu'à nos jours.

Sæwulf mentionne, dans l'atrium ou cour de l'Église (fig. 11) :

(1) « In eodem [monte], sed in devexo quod ad orientem respicit, sita est sanctæ Resurrectionis ecclesia, forma quidem rotunda ; quæ quoniam in declivo prædicti montis sita est, ut clivus eidem eminens et contiguus, Ecclesiæ pene superest altitudinem, et eam reddit obscuram ; tectum habet, erectis in sublime trabibus, et miro artificio in modum coronæ contextis, apertum et perpetuo patens, unde lumen ecclesiæ infunditur necessarium ; sub quo hiatu patulo Salvatoris positum est monumentum. Porro *ante nostrorum Latinorum introitum*, locus Dominicæ passionis qui dicitur Calvariæ sive Golgotha ; et ubi etiam vivificæ crucis lignum repertum fuisse dicitur ; et ubi etiam de cruce depositum Salvatoris corpus, unguentis et aromatibus dicitur delibutum et sindone involutum, sicut mos erat Judæis sepelire, *extra prædictæ ambitum erant ecclesiæ, oratoria valde modica* ». Guillaume de Tyr, *Hist. rerum transmarin.*, lib. VIII, cap. III, Migne, t. CCI, col. 408.

(2) *Relatio de peregrinatione Sæwulfi ad Hierosolymam et Terram Sanctam* : Manusc. Corpus Christi, coll. Cambridge, n° III, 8 ; Michel et Wright, *Relations des voyages de Guillaume de Rubruk, Bernard le Sage et Sæwulf*, 237-74 ; fragment dans le *Survey of Western Palestine, Jerusalem*, Londres, 1884, p. 34-38.

1° *La Prison* (S), dans laquelle, suivant la tradition assyrienne, N.-S. fut incarcéré après avoir été livré (1).

2° *L'endroit où fut trouvée la sainte Croix* (Q).

3° Non loin de la prison, une *colonne de marbre* (M), à laquelle

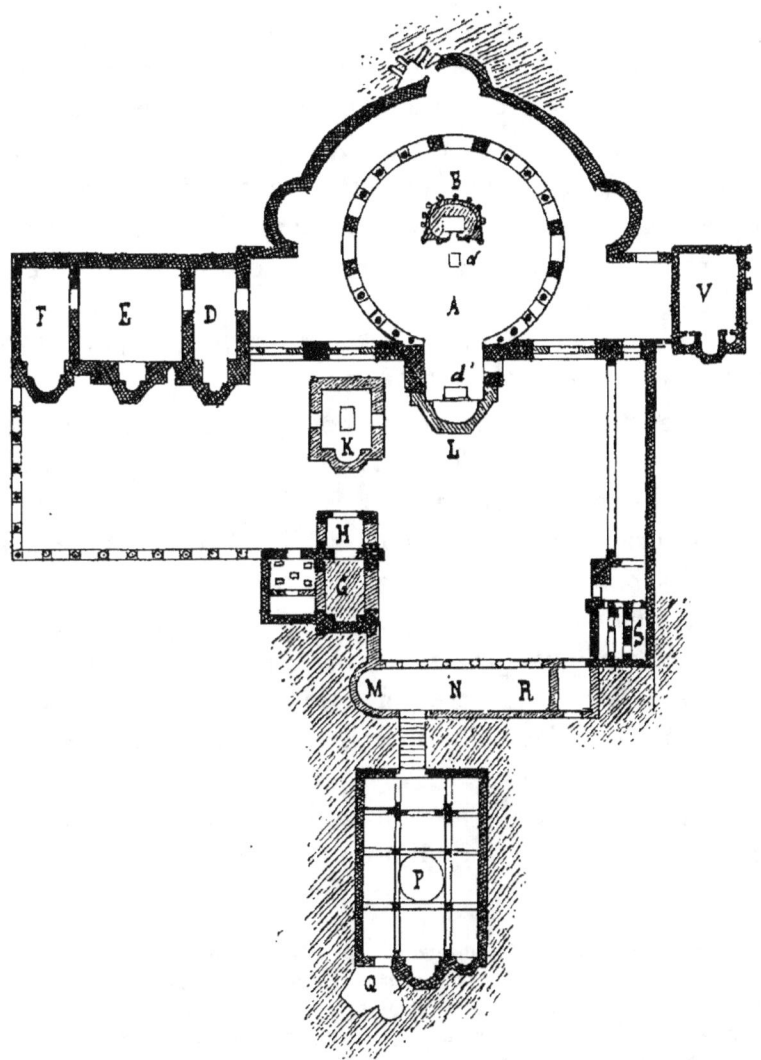

Fig. 11. — Le Saint-Sépulcre au xi° siècle. D'après la restauration de M. de Vogüé.

(1) C'est aujourd'hui une sombre chapelle divisée en trois compartiments qui communiquent ensemble. Elle appartient aux Grecs non-unis. A part l'autel du milieu et les trois tableaux du fond, elle est nue et sans style.

N.-S. fut attaché dans le prétoire, pendant qu'on le fouettait cruellement (1).

4° Tout auprès, l'endroit où les soldats *le dépouillèrent de ses habits* (R), le revêtirent d'une robe écarlate, le couronnèrent d'épines, et *partagèrent ses vêtements* (N).

Sur le *Mont Calvaire* (G), où Abraham sacrifia son fils unique et où fut immolé le fils de Dieu, il signale *la fente du rocher* auprès du trou où la croix fut plantée. Au-dessous est l'endroit appelé *Golgotha* (H), où l'on dit qu'*Adam* fut ressuscité des morts par le torrent de sang qui coula sur lui des plaies du Sauveur.

Auprès du Calvaire est l'*église de sainte Marie* (K), à l'endroit où le corps du Seigneur descendu de la croix fut enveloppé de linges et embaumé.

Au chevet de l'église du Saint-Sépulcre, dans le mur extérieur, est le *Compas* (L) ou centre du monde.

Aux flancs de l'église, de chaque côté, adhèrent deux chapelles, l'une en l'honneur de *Sainte Marie* (V), l'autre de *Saint Jean* (D). A côté de cette dernière est située *l'église de la Sainte-Trinité* (E), qui renferme les fonts baptismaux, et à laquelle tient *la chapelle de Saint Jacques* (F) premier évêque de Jérusalem.

Pour terminer cette description, facile à comprendre avec le plan donné, nous dirons que, comme nous l'apprend le Cartulaire du Saint-Sépulcre, un autel était adossé extérieurement au chevet de l'édicule, dont la forme d'ailleurs n'avait pas changé (2).

Tels étaient les Lieux-Saints quand les croisés s'en rendirent maîtres. C'est leur œuvre qu'il nous reste à faire connaître.

(1) On conserve dans la chapelle de l'Apparition, qui appartient aux Latins, une partie de la *colonne de la Flagellation*. Transportée par les premiers chrétiens dans l'église du Cénacle, elle fut plus tard brisée par les musulmans. Le fragment considérable qui fut recueilli par les Franciscains est en porphyre et a environ 75 centimètres de haut.

(2) « Placuit insuper paternitatis suæ [Ebremari patriarchæ] benignitati in ipsa Sancti Sepulcri ecclesia duo altaria eisdem fratribus eternaliter dare, illud videlicet, cui deserviunt *in choro* ipsi canonici, principale, cathedra patriarchali addita, quæ est pone idem altare, alterum vero, quod est *ad caput Sepulcri*, parrochiale ». E. de Rozière, *Cartulaire de l'Église du Saint-Sépulcre*, n° 36 (date 1103), Migne, *Pat. lat.*, t. CLV, col. 1129.

4° LE SAINT-SÉPULCRE ET L'OCCIDENT AU MOYEN AGE.

Avant d'examiner les importantes modifications apportées par les croisés à l'édifice sacré que leur vaillance avait conquis, arrêtons-nous un instant pour jeter un coup d'œil en arrière et voir quel fut, à travers les siècles, le rayonnement du glorieux Tombeau sur notre Occident.

1° *Les pèlerinages.* — La doctrine du Christ avait subjugué les intelligences et les cœurs. Mais alors, pour les âmes embrasées de son amour, le lieu de son martyre et de son triomphe ne devait-il pas avoir l'attrait d'une relique qu'on baise avec effusion, d'une tombe près de laquelle on croit revoir ceux qu'on pleure ? Si le philosophe et l'archéologue s'en vont près des gigantesques ruines de Karnak en Egypte, de Palmyre et de Baalbek, à l'Acropole d'Athènes et au Colysée de Rome, chercher les émotions que réveillent les plus grands souvenirs du passé, que dut être le Saint-Sépulcre pour les chrétiens de tous les âges ! C'est vers ce petit coin de terre que se tournèrent tous les regards, tous les désirs d'une pieuse curiosité, et les pas de ceux qui voulurent contempler et suivre, avant de mourir, les traces sanglantes de l'Homme-Dieu. De ces sentiments sont nés les pèlerinages, lesquels ont préparé les croisades. Les pèlerinages sont le premier acte du grand drame dont celles-ci forment le second, et dont le magnifique dénouement a été la fraternité des peuples chrétiens se donnant la main près du Tombeau qui fut pour eux un berceau, celui de la civilisation.

Nous avons déjà vu comment, au temps où la haine victorieuse avait enseveli sous d'impures images les souvenirs de la Passion et de la Résurrection, les fidèles ne perdirent pas de vue ce foyer de lumière et d'amour. Après Constantin, quand ils n'eurent plus rien à craindre des païens, ce fut à qui y viendrait raviver sa foi, ranimer son zèle, augmenter l'éclat d'une science éloquente. Jérusalem, au dire de sainte Paule, était pour la religion

ce qu'étaient Athènes et Rome pour les lettres (1). Avec quels accents enflammés l'illustre élève de S. Jérôme appelait Marcella à partager son bonheur dans la visite et l'étude des Lieux-Saints! Le grand Docteur lui-même n'avait-il pas établi son *paradis d'étude* à Bethléhem, dans une grotte voisine de celle de la Nativité? Toutes les nations se donnaient rendez-vous près du Calvaire: on y accourait de la Gaule, de la Bretagne, de la Germanie; toutes les langues y chantaient les louanges du Christ (2). Un itinéraire traçait la voie aux pèlerins depuis les bords de la Garonne jusqu'à Jérusalem, avec retour par Rome et Milan (3). On dit cependant que ces pieux voyages n'allaient pas sans quelques inconvénients, et S. Jérôme, S. Augustin, S. Grégoire de Nysse en signalaient plus d'un danger (4). Mais est-il un bien dont ne puisse abuser notre pauvre humanité?

A l'époque des invasions, les barbares eux-mêmes respectèrent le pèlerin, qui, avec sa panetière et son bourdon, traversait parfois les champs de carnage. Les guerres et les révolutions contribuaient à augmenter l'éclat de la ville sainte. « Les chrétiens trouvaient alors près du tombeau du Fils de Dieu une paix qui semblait bannie du reste de la terre » (5).

(1) « Longum est nunc ab ascensu Domini usque ad præsentem diem per singulas ætates currere, qui Episcoporum, qui Martyrum, qui eloquentium in doctrina ecclesiastica virorum venerint Jerosolymam, putantes minus se religionis, minus habere scientiæ; nec summam, ut dicitur, manum accepisse virtutum, nisi in illis Christum adorassent locis, de quibus primum Evangelium de patibulo coruscaverat. Certe si etiam præclarus orator [Cicero] reprehendendum nescio quem [Quintum Cæcilium] putat, quod litteras Græcas non Athenis, sed Lilybæi, Latinas non Romæ, sed in Sicilia didicerit : quod videlicet unaquæque provincia habeat aliquid proprium, quod alia æque habere non possit ; cur nos putamus absque Athenis nostris quemquam ad studiorum fastigia pervenisse ? » *Epist. Paulæ et Eustochii ad Marcellam,* dans les Œuvres de S. Jérôme, t. I, Epist. XLVI, Migne, t. XXII, col. 489.

(2) « Quicumque in Gallia fuerit primus, huc properat. Divisus ab orbe nostro Britannus, si in religione processerit, occiduo sole dimisso, quærit locum fama sibi tantum et Scripturarum relatione cognitum... Vox quidem dissona, sed una religio. Tot pene psallentium chori, quot gentium diversitates. » *Epist. Paulæ, ibid.*

(3) Cf. *Itinerarium a Burdigala Hierusalem usque et ab Heraclea per Aulonam et per urbem Romam Mediolanum usque* (333), edit. T. Tobler, *Itinera,* t. I, p. 3-25.

(4) Voir, en particulier, S. Grégoire de Nysse, *Epist.* II, Migne, t. XLVI, col. 1009.

(5) Michaud, *Histoire des croisades,* Paris, 1825, t. I, p. 17.

Lorsque l'empire de Mahomet se fut établi en Palestine, le fanatisme musulman, un instant contenu par la modération d'Omar, se manifesta après la mort de ce khalife. Les persécutions cependant n'arrêtèrent point la foule des fidèles qui se rendaient à Jérusalem, dont le souvenir soutenait leur courage, et dont la vue enflammait leur piété. Qu'étaient les outrages par lesquels ils payaient le plus grand bonheur de leur vie auprès des souffrances de leur divin Maître !

La sage domination d'Haroun-er-Raschid fut comme une éclaircie. Il y eut de la vertu dans ce disciple du Coran, mais les calculs de la politique ne furent pas étrangers non plus aux relations amicales qu'il entretint avec Charlemagne. Le nom vénéré de Jérusalem suffisait à lui seul pour réveiller les enthousiasmes belliqueux, et il eût pu soulever des armées entières contre les infidèles.

Dès le VIe siècle, les pèlerins trouvaient près du saint Tombeau une large hospitalité, et, s'ils venaient à mourir, leurs corps reposaient en terre sainte au midi de la ville (1). Grâce aux libéralités du grand empereur d'Occident, ceux qui visitaient les Lieux-Saints au IXe siècle y avaient leur séjour assuré par de pieuses fondations. Les productions de l'Asie attiraient aussi l'attention des peuples de l'Europe (2).

La persécution soulevée par Hakem fit couler le sang chrétien dans toutes les villes d'Egypte et de Syrie. L'oppression fut telle

(1) « De Sion venimus in *basilicam Sanctæ Mariæ*, ubi est congregatio magna monachorum, ubi sunt et xenodochia virorum ac mulierum : susceptus peregrinus sum ; mensæ innumerabiles, lecti ægrotorum sunt amplius tria millia... Itaque exeuntes a Silo fonte, venimus in agrum qui, comparatus pretio sanguinis, vocatur *Akeldemac*, hoc est, ager sanguinis, in quo omnes peregrini sepeliuntur. Inter ipsa sepulcra sunt cellulæ servorum Dei, ubi fiunt multæ virtutes, et per loca sunt inter monumenta vineæ et pomeria ». Antonin Martyr, *De Locis Sanctis*, XXIII, XXVI, ap. T. Tobler, *Itinera*, t. I, p. 104, 106.

(2) « De Emmaus pervenimus ad sanctam civitatem Jerusalem, et recepti sumus in *hospitale* gloriosissimi imperatoris Karoli, in quo suscipiuntur omnes qui causa devotionis illum adeunt locum, lingua loquentes Romana. Cui adjacet ecclesia in honore sanctæ Mariæ, nobilissimam habens *bibliothecam* studio prædicti imperatoris, cum duodecim mansionibus, agris, vineis et orto in valle Josaphat. Ante ipsum hospitale est *forum*, pro quo unusquisque ibi negotians in anno solvit duos aureos illi qui illud providet ». Bernard, *Itinerarium*, ap. T. Tobler, *Itinera*, t. I-2, p. 314.

à Jérusalem que l'Occident s'en émut. Ce fut un français, la merveille de son siècle par sa science, Gerbert, devenu pape sous le nom de Sylvestre II, qui conçut le premier l'idée d'une croisade. Témoin lui-même, dans un pèlerinage, des maux de la ville sainte, et, dans une lettre admirable d'éloquence, laissant Sion raconter ses propres douleurs, appeler ses enfants à briser ses fers, il conjura les fidèles d'Occident de courir en armes pour la délivrer d'un joug impie et cruel. Une expédition maritime fut dirigée sur les côtes de Syrie ; elle ne fit qu'augmenter la défiance et la haine des Sarrasins.

Ces calamités rendirent la cité du Christ plus chère encore aux chrétiens. Leur vénération et leur piété trouvaient, du reste, un nouvel aliment dans la croyance alors répandue que la fin du monde approchait et que Notre-Seigneur allait apparaître dans la Palestine (1). Les pèlerins y arrivaient en foule pour y mourir ou y attendre la venue du Souverain Juge. Après les pauvres et les gens du peuple, on y vit les comtes et les barons qui ne comptaient plus pour rien les grandeurs de la terre.

Un évènement important donna une nouvelle impulsion aux pèlerinages ; ce fut la conversion des Hongrois au christianisme. Ceux qui, d'Italie ou des Gaules, voulaient visiter le Saint-Sépulcre, renoncèrent à s'y rendre par mer, comme ils le faisaient auparavant, et passèrent par les états du roi Etienne. Ce prince rendit bientôt la route très sûre, accueillant les pieux étrangers comme des frères et leur faisant de magnifiques présents. Et cette route, ainsi ouverte aux peuples de l'Occident jusqu'à Constantinople, rendit plus tard les croisades possibles. « Car une armée qui aurait eu partout sur son passage à com-

(1) Cette croyance était si générale et affectait si profondément les esprits, que plusieurs chartes de l'époque commencent par ces mots : « Appropinquante etenim mundi termino et ruinis crebrescentibus jam certa signa manifestantur, pertimescens tremendi judicii diem... Cf. *Histoire générale du Languedoc*, Paris, 1733, t. II, preuves, col. 86, 90, 157. — Il semble qu'elle persévéra, au moins dans nos pays, après l'an mille et qu'elle reparut aux approches du siècle suivant. Nous avons, en effet, dans le *Cartulaire de l'abbaye de Saint-Vincent*, pub. par l'abbé R. Charles et S. Menjot d'Elbenne, Le Mans, 1886, t. I, p. 182, une pièce (n° 307), remontant de 1080 à 1100, qui débute ainsi : « Quia nostris temporibus, ut ipsa veritas prædixit, *appropinquante mundi termino*, habundat iniquitas et non solum multorum, sed pene omnium refrigescit karitas (Cf. Matth., XXIV, 12)... »

battre des peuplades guerrières et païennes, n'aurait jamais pu arriver jusqu'à la capitale de l'empire byzantin ; et la route de terre était la seule praticable pour les premiers croisés. Sans parler de la terreur profonde que, pendant toute la durée du moyen âge, la mer, *ce chemin des audacieux*, comme la définissait Alcuin, inspirait aux populations éloignées de ses rivages, les flottes réunies des nations de l'Europe n'auraient pu suffire à transporter les masses innombrables qui allèrent conquérir l'Asie, et que d'ailleurs il eût été impossible de nourrir pendant la traversée ». L. Lalanne, *Les pèlerinages en Terre Sainte avant les croisades*, dans la *Bibliothèque de l'École des Chartes*, Paris, 2ᵉ série, t. II, 1845-1846, p. 10.

De Constantinople les pèlerins se rendaient habituellement à Antioche, pour aller de là, les uns par terre, les autres par mer, c'est-à-dire jusqu'à Jaffa, à Jérusalem. C'est en Asie surtout que les attendaient les fatigues et les privations, sans compter les vexations de toutes sortes auxquelles ils étaient exposés de la part des infidèles.

L'élan ne se ralentit pas quand les terreurs de l'an 1000 furent passées. Par suite d'un vœu ou pour accomplir une pénitence canonique, pour obtenir une grâce ou remercier Dieu d'un bienfait, on s'en allait en Terre Sainte. Avant de partir, le pèlerin recevait des mains du prêtre la panetière et le bourdon ; on répandait l'eau sainte sur ses vêtements et on le conduisait en procession en dehors de la paroisse (1). Il trouvait sur sa route, au bord des fleuves, sur les montagnes, au milieu des villes et dans les lieux déserts, des hospices pour l'héberger. Accueilli partout, on ne lui demandait que ses prières, souvent d'ailleurs ses seules richesses, pour prix de l'hospitalité. Après avoir, à la porte de Jérusalem, payé tribut aux Sarrasins, et s'être préparé par le jeûne et la prière, il se présentait dans l'église du Saint-Sépulcre couvert d'un drap mortuaire, qu'il devait conserver précieusement et dans lequel il était enseveli après sa mort.

(1) « Cum peregrinus accepta in parochia sua licentia cum cruce et aqua benedicta et processione extra parochiam conducitur pergens Hierusalem, Romam vel sanctum Jacobum vel in aliam peregrinationem per crucesignationem. » *Consuetudo Normanniæ*, cap. 91, ap. Du Cange, *Glossarium*, s. v. *Peregrinatio*, Paris, 1734, t. v. col. 381.

Enfin, de retour dans sa patrie, il déposait sur l'autel la palme qu'il rapportait comme signe de son heureux voyage.

Combien de ces amis des Lieux-Saints, partis de nos contrées, nous ont précédés, nous autres pèlerins de pénitence ou pieux voyageurs, près du Tombeau du Christ, et ont vaincu, pour y arriver, bien d'autres difficultés que nous ! Leurs noms ne sont point gravés en lettres d'or sur quelque monument. C'est dommage. Nous aimerions à connaître ces dévôts ancêtres qui, avant de dire adieu, peut-être pour toujours, à leur terre natale, faisaient aux monastères de généreux dons. Tel ce Guillaume dit *Osoenus,* qui, « se disposant à partir, avec le bon plaisir de Dieu, pour Jérusalem, avec le cœur et l'habit du pèlerin », laissait, vers 1067-1069, aux moines de Saint-Vincent deux terres situées près de Saint-Pavace (1).

Nous en connaissons d'autres, parmi ceux qu'on appelait « les riches de ce monde », qui étaient conduits à Jérusalem par le repentir de leurs fautes et le désir de les expier. C'est le sentiment qu'exprimait très bien Guy II de Laval, dans une charte, datée de Château-du-Loir, le 11 novembre 1039, et par laquelle, avant de partir pour les Lieux-Saints, il abandonnait au chapitre du Mans les coutumes mises par lui sur la terre d'Asnières (2).

(1) « Notum fieri volo sancte Dei ecclesie fidelibus, tam presentibus quam futuris, quod ego Willelmus, cognomento Osoenus, orationis gratia corde et habitu peregrini Jerusalem, si Dominus annuerit, adire disponens, unam mansuram terre, que fuit Martini Aceronis, sitam prope Sancti Pavacii ecclesiam, Deo et sanctis Martiribus Vincentio atque Laurentio monachisque ibidem Deo famulantibus pro remedio anime mee et parentum meorum in perpetuum dono... Alteram quoque terram mansure huic contiguam quam ibi in dominio habeo, et illam quam ibidem tenet de me Haimo de Fonte, que a nemore Sancti Vincentii habetur usque ad locum qui dicitur Cor, hoc tenore et tali conventione eisdem monachis Sancti Vincentii dono... » *Cartulaire de Saint Vincent,* n° 23, t. I, p. 23.

(2) « Cum priscorum pia, necnon et sequenda monstrentur benefacta virorum, nostrorum videlicet antecessorum, qui, Deum timentes, ecclesias ipsius de suis facultatibus pro suarum animarum redemptione honorasse videntur, nos, hujus seculi divites appellati, qui sanctis nil concessimus, sed etiam sua abstulimus, iram Dei pro certo incurrimus, nisi penitentes in hac vita emendare studuerimus. Quapropter ego Wido, de Domini misericordia [non] diffidens, sed ipsius indulgentiam consequi desiderans, Ierosolimam pergere profecturus, omnes costumas quas in terra Sancti Juliani, quam Asinarias nominant, injuste quidem quorumdam perverso consilio miseram, pro mei animi salute, necnon domni Gervasii episcopi et Beati Juliani canonicorum deprecatione, faventibus meis

C'est ainsi également que le fameux comte d'Anjou, Foulques Nerra, appelé le *Jérosolymitain,* fit, dit-on, jusqu'à trois pèlerinages en Palestine.

En 1032, un évêque du Mans, Avesgaud, s'acheminait aussi vers la ville sainte, après de magnifiques préparatifs de voyage, comme il convenait à un aussi puissant prélat (1). Il ne revint en France que vers la fin de 1036, après avoir passé par la Hongrie et l'Allemagne. Tombé malade à Verdun, il y mourut le 27 octobre de lamême année (2). Il paraît qu'arrivé au terme d'une vie assez agitée, il avait, comme Guy de Laval, senti le besoin de faire un pèlerinage de pénitence (3).

Les dangers qui menacèrent les pèlerins, lorsque la Palestine fut soumise aux khalifes Fatimites d'Egypte, puis aux Turcs Seldjoucides, les engagèrent de bonne heure à se réunir en troupes suffisantes pour se protéger mutuellement. Au XIe siècle, seigneurs, évêques et abbés ne partaient guère sans une suite nombreuse. Et ce fut là le mouvement précurseur des croisades, dont nous parlerons tout à l'heure.

2° *Les imitations du Saint-Sépulcre.* — Mais les heureux privilégiés qui allaient au Tombeau du Christ satisfaire leur dévotion ou porter le poids de l'expiation, n'en rapportaient-ils qu'un ineffaçable souvenir et la joie du pardon ? Pour la plupart évidemment, le résultat du voyage, en dehors des consolations spi-

filiis, atque fidelibus cunctis, amodo relinquo, ea videlicet ratione, quod nullus meorum succedentium aliquando earum quamlibet repetere audeat. » *Livre Blanc* ou Cartulaire de l'insigne Église du Mans, n° XLVIII, Le Mans, 1869, p. 24.

(1) « Apparatu autem magno facto, sicut tanto decet Episcopo, Jerusalem civitatem regiam profectus est. » Mabillon, *Vetera Analecta*, Paris, 1682, t. III, p. 301.

(2) *Livre Blanc,* n° 177, p. 97.

(3) Cf. Mabillon, *Vetera Analecta,* ibid.; Dom Piolin, *Histoire de l'Eglise du Mans,* Paris, 1856, t. III, p. 117-118. — « Avesgaud, fondateur de la Ferté, où il résida souvent, puissant prélat et grand seigneur, avait les mœurs de son époque, qu'il ne faut pas apprécier avec les yeux de la nôtre, mais il les rachetait par des qualités qui sont de tous les temps. Bon et libéral pour les pauvres et les églises, ami des lettres et des arts, il fit élever une magnifique basilique à l'abbaye de Saint-Vincent de sa ville épiscopale ; il fut le protecteur et le patron du bénédictin Léthalde, liturgiste, poète, historien de saint Julien et l'un des hommes les plus célèbres de son siècle ». L. et R. Charles, *Histoire de La Ferté-Bernard,* Mamers et Le Mans, 1877, p. 19.

rituelles, se traduisait en quelques pieuses reliques cueillies sur cette terre sainte et en récits avidement écoutés au foyer domestique ou au cloître. On dut cependant, de bonne heure, semble-t-il, chercher à reproduire par une image plus ou moins fidèle les monuments qu'on avait vénérés avec tant d'émotion, et, en les faisant revivre pour soi, les représenter à ceux qui ne pouvaient les contempler de leurs yeux. C'est la loi du cœur humain de fixer ainsi par l'image l'objet aimé dont la réalité lui a échappé. De là sont nés dans l'univers chrétien, les calvaires, les chemins de croix, les églises du Saint-Sépulcre ; c'est l'idée à laquelle on doit le fac-simile dont se glorifie maintenant Notre-Dame du Chêne. Il y aurait là encore toute une étude à faire ; nous ne pouvons que l'ébaucher ; mais elle rentre trop dans notre cadre pour que nous la passions sous silence. La difficulté, c'est que les plus anciennes imitations ont complètement disparu ou ont été modifiées au point de perdre leur aspect primitif. Il en reste néanmoins qui, malgré ces changements, sont toujours pour nous de précieux témoignages des traditions du passé et des copies intéressantes d'un original plusieurs fois transformé lui-même.

S'il faut en croire d'anciennes chroniques relatives à la vie de saint Pétronius, évêque de Bologne, ce prélat aurait, au retour d'un pèlerinage à Jérusalem, vers 420, fait construire dans cette ville un fac-simile du Saint-Sépulcre, sur des mesures exactes prises par lui-même (1). Le silence de certains auteurs sur ce voyage l'a fait révoquer en doute (2). Cependant l'histoire attribue au saint évêque au moins le noyau central des édifices qui constituent la basilique de *San Stefano*. Rien de plus singulier que ce groupe de sept petites églises communiquant ensemble et formant une sorte de labyrinthe aussi curieux que pittoresque par la variété des monuments qui se réunissent dans un étroit

(1) « ... Illo plurimo labore typice gessit opus mirifice constructum *instar Dominici Sepulcri*, secundum ordinem quem viderat et provida cura cum calamo diligenter mensus fuerat, cum esset Hierosolymæ ». *Acta Sanctorum*, Oct., t. II, p. 459.

(2) Cf. A. Molinier et C. Kohler, *Itinera Hierosolymitana*, Genève, 1885, p. 147.

espace. On y voit ainsi une première église, la plus grande, dite *del Crocifisso,* de laquelle on passe dans une deuxième appelée *San Sepolcro,* pour entrer de là dans la chapelle de la bienheureuse *Giuliana de'Banzi.* La quatrième, peut-être la cathédrale primitive, est dédiée à *saint Pierre* et à *saint Paul.* La cinquième est un petit cloître désigné sous le nom d'*Atrium de Pilate,* d'où l'on entre dans la sixième ou de la *Santissima Trinitá.* On descend enfin dans une septième église souterraine, à colonnes anciennes. Saint Pétronius fut enterré dans la chapelle du Saint-Sépulcre ; son corps y repose encore vis-à-vis du tombeau du Christ. Quelles transformations subit cette dernière dans le cours des siècles ? Nous ne savons. Incendiée une première fois par les Hongrois (1), elle aurait été de nouveau, vers 1210, la proie des flammes. Ce qui est certain, c'est qu'un pèlerin du XIVe siècle, Antoine de Crémone (1327, 1330), pour donner une idée de l'église du Saint-Sépulcre, renvoyait à celle de St-Étienne de Bologne (2).

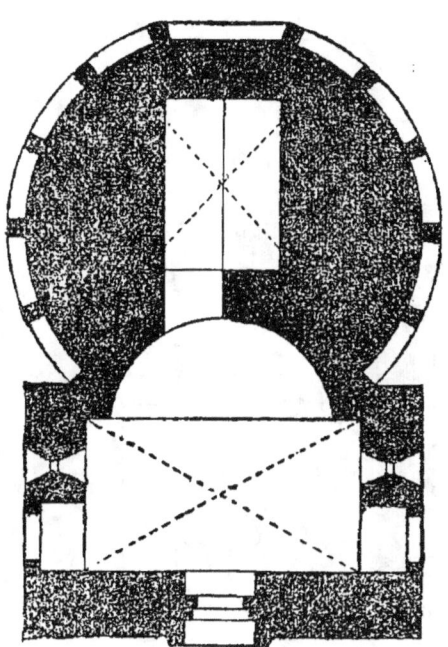

Fig. 12. — Plan de la chapelle du Saint-Sépulcre d'Eichstædt.

Cette chapelle a été de tout temps et est encore aujourd'hui l'objet d'une grande vénération (3).

(1) Cf. *Acta Sanctorum,* Oct., t. II, p. 459.

(2) « Ecclesiam autem prædictam Sepulcri si vultis scire, quomodo facta est, videatis ecclesiam Bononiæ sancti Stefani ». Anton. de Cremona, *Itinerarium ad sepulcrum Domini,* publié par R. Röhricht, dans la *Zeitschrift des Deutschen Palæstina-Vereins,* Leipzig, t. XIII, 1890, p. 161.

(3) La construction centrale dans laquelle se trouve la chapelle du Saint-Sépulcre est de style roman et semblable aux églises des Templiers. Cette

Faute de documents, nous ne disons rien des monuments du même genre qu'on signale comme ayant existé, dès le VI° siècle

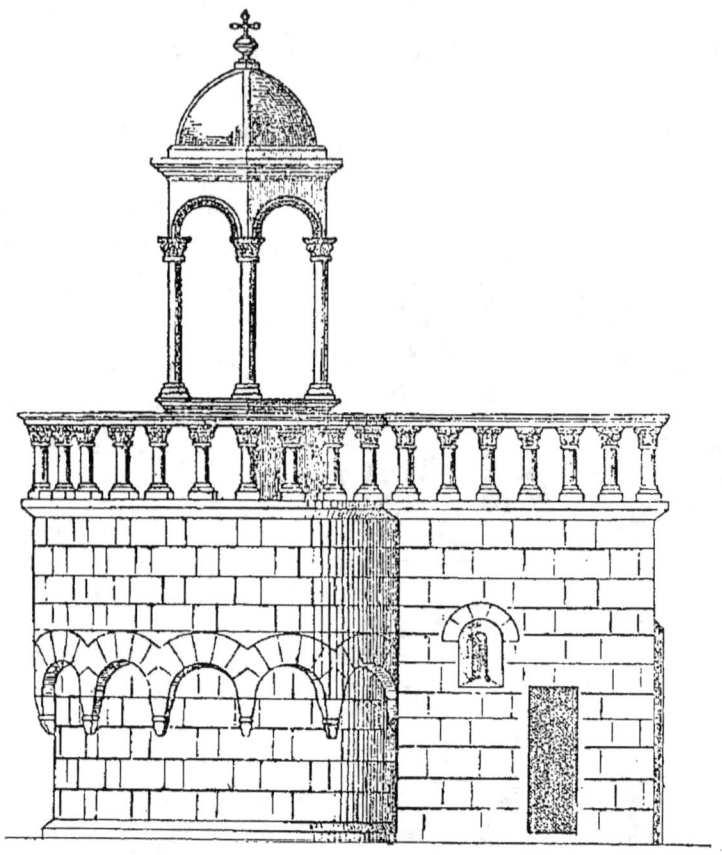

Fig. 13. — Chapelle du Saint-Sépulcre d'Eichstædt.

à Valence, au IX° à Fulda, au X° à Constance, au XI° à Borgo San Sepolcro en Italie.

chapelle a sept faces. A l'avant, s'ouvre une petite porte, très basse ; sur le mur du fond sont trois bas-reliefs représentant l'ange assis sur le tombeau du Christ, les saintes femmes et les gardiens qui sommeillent. Un escalier avec balustrade, à droite de la façade, conduit sur la terrasse de la chapelle à un autel de la sainte Croix, représentant la colline du Calvaire. Un autre escalier, placé derrière le monument, donne accès à la chaire qui se trouve à gauche du frontispice, et qui, appuyée d'un côté sur la chapelle, repose, de l'autre, sur de fortes colonnettes.

Parmi les plus anciennes et les plus fidèles reproductions du saint Tombeau, tel que nous l'avons déjà décrit et que nous le verrons dans l'œuvre des croisés, nous citerons en premier lieu la *chapelle du Saint-Sépulcre* d'Eichstædt, en Bavière. Voir fig. 12, 13, (1). Elle se trouve maintenant dans une chapelle latérale de l'église des Capucins ; mais elle s'élevait autrefois au milieu de l'ancienne église, qui était ronde. Comme on le voit, d'après la fig. 12, elle forme presque exactement une rotonde, garnie de colonnettes et précédée d'un vestibule carré. C'est une des plus grandes constructions de ce genre ; elle mesure 7 mètres 50 de longueur, sur 4 mètres 70 de largeur et 4 mètres de hauteur jusqu'à la jonction des petites colonnes avec le toit de bois surmonté d'une petite coupole. L'antichambre a 3 mètres 30 de largeur sur 1 mètre 85 de longueur, avec trois portes et deux fenêtres. La pierre de l'ange, faite comme l'original, est maintenant encastrée dans le chapiteau d'une colonne. Une porte basse, de 70 centimètres de large sur 1 mètre 50 de haut donne entrée dans la chambre sépulcrale, qui a 2 mètres de long sur 1 mètre 40 de large et 3 mètres 40 de haut jusqu'à la voûte. La chapelle, dans toutes ses parties, est de style roman du XIIe siècle. D'après certains documents, l'ancienne église appelée « La Sainte-Croix et le Saint-Sépulcre » fut consacrée par l'évêque Othon (1182-1194), longtemps après la mort du fondateur Walbrun, prévôt de la Cathédrale. Il est bon de rappeler aussi qu'Eichstædt fut le siège épiscopal de saint Willibald, dont nous avons déjà cité le témoignage (2).

Il existe également dans la crypte de la cathédrale de Capoue une chapelle du Saint-Sépulcre, dont le plan rappelle celui de la précédente. Voir fig. 14. Elle se compose d'une partie circu-

(1) Ces figures et la suivante sont empruntées à la revue de *Saint François et la Terre Sainte*, Vanves, qui, dans plusieurs articles, septembre-décembre 1896, a donné d'intéressants détails sur *Le Saint-Sépulcre de N.-S. J.-C. et ses imitations au moyen âge*.

(2) S. Willibald accomplit son voyage à Jérusalem de 723 à 726. Partant d'Angleterre et passant par l'Italie, il visita ensuite Éphèse, Milet, l'île de Chypre, etc., et la Palestine. Une religieuse du couvent d'Heidenheim a écrit la vie et le pèlerinage du saint évêque sous le titre de *Hodœporicon*, importante relation au point de vue de la Terre Sainte.

laire ornée de douze colonnettes et d'un vestibule carré. Les mosaïques et les chapiteaux dénotent le style roman de l'école des anciens Cosmates, très florissante en Italie aux XII⁰ et XIII⁰ siècles. Elle mesure à l'extérieur 6 mètres 45 de longueur et 2 mètres 70 de hauteur jusqu'à la galerie; la rotonde a 4 mètres 20 de diamètre. On prétend qu'elle fut érigée par le cardinal Caracciolo, lors de l'élargissement du chœur de la cathédrale et de la construction de la crypte, et restaurée en 1288 par l'archevêque Cinzio della Pigna.

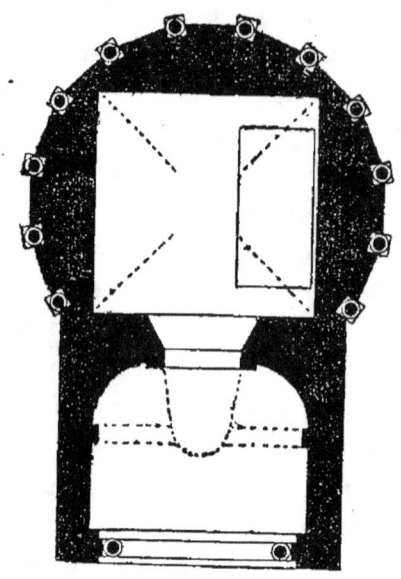

Fig. 14. — Plan de la chapelle du Saint-Sépulcre de Capoue.

Pour ne pas revenir sur ce sujet, nous citerons en dernier lieu un fac-simile du XV⁰ siècle, celui de Gorlitz.

Cet édifice, qui se trouve au fond d'un jardin, représente à l'extérieur une petite chapelle, de style gothique, avec une nef et un chœur étroits, un toit plat et une petite tour en forme de lanterne, au milieu. La façade et l'entrée sont dirigées vers l'orient, comme le saint Tombeau à Jérusalem. Deux fenêtres éclairent l'antichambre voûtée.

Le tombeau a 1 mètre 80 de large, 1 mètre 92 de long et 3 mètres 08 de haut. L'ensemble est un peu moins grand qu'à Eichstædt. Comme à Bologne, tous les détails sont gothiques.

A côté, est la chapelle de Sainte-Croix, destinée sans doute à reproduire le Golgotha. Aussi a-t-elle deux étages ; l'intérieur, qui est voûté, a 7 mètres de long sur 4 mètres 58 de large et 3 mètres 48 de haut. Derrière l'autel on montre dans la muraille une fente produite artificiellement pour rappeler celle du Calvaire.

A l'étage supérieur, trois ouvertures rondes représentent les trous des trois croix. Une table en pierre est là en souvenir de

celle qui servit à la dernière cène. D'autres objets encore figuraient la tradition conservée à Jérusalem au XV⁰ siècle (1).

La forme même de l'église de la Résurrection eut aussi son influence en Occident. « On fit des églises rondes ou octogones, dans le but d'imiter celle du Saint-Sépulcre de Jérusalem. On connaît la curieuse église octogone de Montmorillon à laquelle on a, pendant longtemps, attribué une origine très reculée, mais qui ne peut remonter au-delà du XII⁰ siècle ou de la fin du XI⁰ ; celle de Neuvy-St-Sépulcre, dans l'Indre (du XI⁰ siècle) ; celle de Lenleff, en Bretagne ; celle de l'Aiguille, au Puy-en-Velay... Il existe quelques églises de cette forme en Angleterre (2), et le nom qu'elles portent encore aujourd'hui semble prouver que l'intention des architectes anglais était conforme à celle qui a déterminé les architectes français. L'église ronde qui existe à Cambridge et celle de Northampton s'appellent encore, l'une et l'autre, *églises du Saint-Sépulcre ;* celle de Londres est désignée sous le nom d'*église du Temple.* Ces trois monuments sont l'ouvrage des Templiers » (3).

Au commencement du XI⁰ siècle, Isembert Ier, évêque de Poitiers, construisit une église en l'honneur du Saint-Sépulcre dans un vallon, au bas de son château de Chauvigny (4). Saint-Bénigne de Dijon, encore intact en 1739, mais aujourd'hui malheureusement détruit, offrait d'incontestables analogies avec l'édifice de Jérusalem. « Le jour central, les collatéraux, jusqu'à ces deux absidioles du premier étage, placées de chaque côté

(1) Cf. Revue de *Saint François et la Terre Sainte*, nov. 1896, p. 304-308.

(2) Voir, sur ce sujet, Ch. Lucas, *Les temples et églises circulaires d'Angleterre*, dans la *Revue de l'Art chrétien*, XIV⁰ année, p. 412-429 ; 464-478.

(3) A. de Caumont, *Abécédaire d'archéologie, Architecture religieuse*, Caen, 1870, p. 129.

(4) « Isembertus sanctæ Pictaviensis ecclesiæ Episcopus construxit Ecclesiam in honore sancti Sepulcri Domini nostri in convalle castri sui calviniaci ». Ainsi s'exprime la charte par laquelle le même prélat donne cette église à l'abbaye de Saint-Cyprien-lès-Poitiers, vers l'an 1020, *regnante Rotberto*. Cette église, probablement à la suite d'une translation, prit d'abord le double nom *du Saint-Sépulcre* et de *Saint-Just* vers l'an 1060 ; et enfin, vers l'an 1080, elle perdit son premier vocable. Mais il n'en est pas moins certain que ce fut en l'honneur du Saint-Sépulcre qu'elle fut d'abord fondée. Dom F. Chamard, *Une église Poitevine du Saint-Sépulcre dès l'an 1020*, dans la *Revue de l'Art chrétien*, mai-juin 1869, p. 279-281.

de la chapelle extrême, accusent la volonté d'imiter le monument de la ville sainte, vers laquelle, pendant tout le cours du XI^e siècle, se rendaient de nombreux pèlerins (1) ». L'église de Neuvy-Saint-Sépulcre, que nous venons de citer avec M. de Caumont, fut fondée « en 1045, par Geoffroy, vicomte de Bourges, dans les possessions d'un seigneur de Déols, Eudes, lequel avait fait un pèlerinage en Terre-Sainte. Les chroniques qui mentionnent cette fondation ont remarqué que l'église fut construite en *imitation* du Saint-Sépulcre de Jérusalem : *Fundata est ad formam S. Sepulcri Ierosolimitani* » (2). Elle était en grande vénération pendant les XI^e, XII^e et XIII^e siècles, car, en 1257, le cardinal Eudes de Châteauroux, évêque de Tusculum, envoya de Viterbe, au chapitre de Neuvy, un fragment du tombeau de Notre-Seigneur, qui fut placé au centre de la rotonde, dans une sorte de grotte, à l'imitation du Saint-Sépulcre. Cette grotte existait encore en 1806, époque à laquelle un curé de Neuvy la détruisit parcequ'elle masquait l'autel au fond de la nef (3).

On cite également, à Rieux-Minervois, près de Carcassonne, un monument circulaire avec cercle de colonnes intérieures et absidioles, dont la construction remonte à la fin du XI^e siècle.

En 1064, l'abbaye du Saint-Sépulcre de Cambrai fut fondée par Lietbert, évêque de cette ville, qui, en 1054, était parti pour un pèlerinage en Terre-Sainte et, après avoir traversé l'Allemagne, la Bulgarie, et fait naufrage à Chypre, fut forcé de revenir dans le Nord après mille dangers.

Ces exemples et d'autres que nous pourrions apporter (4) suffisent pour montrer la place que le Saint-Sépulcre tint au

(1) Viollet-le-Duc, *Dictionnaire raisonné de l'Architecture française du XI^e au XVI^e siècle,* Paris, 1866, t. VIII, p. 283. Voir les plans et gravures qu'il donne, p. 281, 282, 284.

(2) Extrait de la notice sur l'église de Neuvy-Saint-Sépulcre, dans les *Archives des monuments historiques,* cité par Viollet-le-Duc, *ibid.,* p. 283.

(3) Voir la description, avec plan et coupe, de ce curieux monument, dans Viollet-le-Duc, *ouv. cité,* p. 283-287.

(4) Cf. A. De Marsy, *Quelques monuments élevés en l'honneur du Saint-Sépulcre de N.-S. Jésus-Christ,* dans la *Revue de l'Art chrétien,* mars-avril 1869, p. 192-202 ; Ch. Lucas, *Quelques églises du Saint-Sépulcre,* dans la même Revue, mai 1870, p. 248-254.

moyen âge dans la piété des peuples occidentaux. Mais la plus belle page de l'amour a été écrite par les croisés. Ils n'ont pu, comme Constantin, couvrir d'or et de pierreries le tombeau du Sauveur ; ils ont fait mieux : ils ont dépensé, pour le conquérir, le plus précieux trésor dont l'homme puisse disposer, leurs souffrances et leur sang.

CHAPITRE III

DES CROISADES JUSQU'A NOS JOURS

1° LA PREMIÈRE CROISADE ET LES CROISÉS DU MAINE

(1095-1147)

Le Saint-Sépulcre, nous l'avons vu, avait attiré les regards et les cœurs avec une force toujours croissante, malgré la violence des tempêtes, en raison même des outrages qu'il avait subis. Ce pauvre petit carré de terrain, tant de fois déjà bouleversé, et dont la pieuse vénération était marchandée aux enfants du Christ au prix de l'or et des avanies, occupait plus que jamais, à la fin du XIe siècle, l'attention de l'Occident. Le Croissant humiliait la Croix là même où Notre-Seigneur l'avait arrosée de son sang ; le Coran s'étalait, avec son fanatisme haineux, là où l'Evangile avait eu son sublime dénouement ; l'Islamisme écrasait de ses exactions les disciples du Sauveur dans un pays qui était leur glorieux berceau. D'ailleurs, à côté de l'humiliation, il y avait pour l'Europe chrétienne un danger menaçant : l'empire de Mahomet touchait aux portes de Constantinople, et une bien faible barrière s'opposait à la plus terrible des invasions. Chaque fois qu'arrivaient dans nos contrées, par la bouche de nombreux pèlerins, les bruits des profanations exercées aux Lieux-Saints et en Palestine, ils provoquaient, avec une douloureuse émotion, des désirs de vengeance. Le moment vint où ces sentiments longtemps refoulés débordèrent enfin, et ce furent des flots humains, poussés par l'unique souffle de la foi, que l'Occident chrétien déchaîna contre l'Orient infidèle. Malgré des ombres inévitables, les croisades sont bien un des plus beaux spectacles que présente l'histoire. Ce n'est pas la volonté farou-

che ou la vulgaire ambition d'un César qui rassemble et meut ces multitudes, c'est une pensée supérieure aux intérêts terrestres, c'est le cri de l'amour : *Dieu le veut !*

Tel est le cri qui retentissait à Clermont, il y a huit siècles, vers la fin de 1095. La France, dernier rempart du monde chrétien, s'apprêtait à jouer dans ces évènements le rôle plein de grandeur qui lui valait plus tard le nom de « véritable soldat de Dieu ». Nous savons du reste que l'honneur de ce magnifique mouvement des croisades revient à trois de ses enfants : Gerbert, Pierre l'Ermite et Urbain II. Nous n'avons point à décrire ici les épisodes de cette conquête qui livra aux soldats du Christ la terre sanctifiée par sa vie et par sa mort ; mais il nous sera permis de rechercher quelle fut la part prise par notre Maine dans la délivrance du saint tombeau dont nous faisons l'histoire.

Ce ne furent pas seulement les échos du concile de Clermont qui arrivèrent dans nos contrées pour y susciter le même enthousiasme et les mêmes dévouements. Le pape vint en personne y propager le feu sacré, allant frapper à la porte des abbayes et des châteaux et recruter des croisés parmi les plus puissants seigneurs. Le 14 février 1096, il était à Sablé, où il confirma les privilèges et possessions du monastère Saint-Nicolas d'Angers, dont il avait, peu de jours auparavant, consacré la basilique (1). De là, il se rendit au Mans, où il séjourna trois jours entiers, les 16, 17 et 18 février. L'évêque Hoël, qui avait été avec l'auguste Pontife à Plaisance et en Auvergne, le reçut avec les plus grands honneurs, et le séjour du Vicaire de Jésus-Christ dans notre vieille cité cénomane devint, pour toute la région, une ère nouvelle, qui servit à dater certains actes publics, comme nous le voyons dans nos cartulaires (2).

(1) « Die XVI kalendas Martii, id est Februarii 14, Urbanus Sablolii, quod oppidum est in Andegavensium et Cenomannorum finibus situm, dato diplomate confirmavit privilegia et possessiones monasterii Sancti Nicolai Andegavensis, cujus basilicam ante paucos dies manibus suis consecraverat ». Th. Ruinart, *Vita B. Urbani II Papæ*, Migne, *Patr. lat.*, t. CLI, col. 196.

(2) « Anno dominice Incarnationis MXCVI, eo videlicet anno quo Urbanus papa fuit Cenomannis... — Notum sit omnibus futuris et presentibus, quod anno incarnationis Dominice MXCVI, eo videlicet anno quo Urbanus papa adventu suo occiduas illustravit partes... » *Cartulaire de S. Vincent*, col. 168, 190.

Il est certain que les chevaliers manceaux répondirent avec empressement à l'appel de Dieu ; en grand nombre ils revêtirent le signe sacré et partirent pour la Terre Sainte. Mais, hélas ! la plupart de ces noms que nous aimerions à connaître sont tombés dans l'oubli. C'est ainsi que de tout temps l'histoire, en enregistrant avec gloire celui des grands capitaines, a perdu le souvenir des obscurs soldats qui combattirent sous leurs ordres et préparèrent le triomphe. Quelques-uns de ces noms ont cependant échappé à la poussière du tombeau ; nous les retrouvons dans les vieilles chartes qui furent comme le testament de ces hommes courageux, au moment solennel, mais douloureux, où ils quittaient tout, biens, famille, patrie, pour courir, au milieu de mille dangers, à la conquête d'une terre qu'ils allaient, à l'exemple du Maître, arroser de leur sang. Ces parchemins sont de simples, mais admirables monuments de la foi de ces croisés, qui, avant le dernier adieu, recommandaient leur âme, leur noble entreprise et tous ceux qui leur étaient chers, aux prières des religieux, faisant aux monastères de pieuses et larges donations. Ces gentilshommes qui tant de fois déjà s'étaient réunis dans un cloître ou une demeure seigneuriale pour confirmer par leur présence quelque contrat, confondent maintenant leurs noms dans les mêmes glorieuses annales. C'est dans nos vieux cartulaires, et uniquement à cette source, que nous avons puisé ceux qui vont suivre. Il en est d'autres assurément dont nous ne prétendons point contester les titres ; mais n'ayant pu les contrôler par nous-même, nous laissons aux savants historiens de notre province le soin de les établir... ou de les démolir. La critique actuelle, en effet, nous a montré avec quelle prudente sagacité, quelle sûre méthode il faut aborder ce terrain ; elle a justement dépouillé plus d'un nom d'une gloire usurpée (1). Les historiens se sont souvent copiés les uns les autres ou n'apportent que des documents insuffisants.

Quel était le but d'Urbain II en se rendant à Sablé ? Celui, croit-on généralement, d'engager le puissant seigneur de cette

(1) Cf. A. Angot, *Les croisés de Mayenne en 1158 : étude critique*, Laval, 1896 ; *Les croisés et les premiers seigneurs de Mayenne : origine de la légende*, Laval, 1897.

ville à prendre la croix. Et en effet, dans les premiers mois de l'année suivante, 1097, Robert le Bourguignon partait pour la Terre Sainte. Quatrième fils de Renaud I de Nevers, comte d'Auxerre, et d'Adélaïde, fille du roi de France Robert I, il était à la fois chef de la seconde maison de Craon et tige de celle de Sablé. Elevé à la cour des comtes d'Anjou, il avait épousé Avoise, appelée aussi Blanche, fille de Geoffroy-le-Vieux, seigneur de Sablé, et qui, après le décès de son frère, en devint l'unique héritière. Il avait contracté une seconde alliance avec Berthe, fille de Guérin de Craon, veuve de Robert de Vitré. Sa puissance et son influence étaient grandes. Aussi son départ avec Renaud de Chateau-Gontier fit-il sensation : cette année et cette circonstance mémorables sont mentionnées dans la notice d'un don de Guérin du Bignon au Géneteil (1). Avant de prendre le chemin de Jérusalem, il se rendit à Marmoutier, où il fut reçu avec de grands honneurs, se recommanda aux prières des moines, et confirma certains dons faits précédemment (2). Il mourut sans doute au cours de l'expédition en 1098.

Une autre illustre famille de notre pays fut aussi représentée à cette première croisade. Patrice II de Chaources ou Sourches (3) jeta dès la première heure son cri de : *Dieu le veut !* Mais avant d'entreprendre ce grand voyage au delà des

(1) « Donum ab utrisque partibus factum est in capitulo Sancti Nicholai, anno ab incarnatione 1097, indictione ejusdem monasterii IIIa, anno quo Rotbertus Burgundus et Rainaldus de Castro Gunterii Hierosolimam petierunt, feria secunda Quadragesimæ, presentibus et concedentibus duobus fratribus Warini, Goffrido et Marollo ». *Cartulaire du Géneteil*, fol. 317. Cf. Bertrand de Broussillon, *La Maison de Craon*, Paris, 1893, t. I, p. 20, 50.

(2) Cf. J. Mabillon, *Annales Ordinis S. Benedicti*, lib. LXIX, 57, Paris, 1713, t. V, p. 376.

(3) « Patricius ou Patricus de Cadurcis ». Cadurcæ ou Cadurci ; Cadurciæ ; Cahourcæ ; Caorsus ; Caurciæ ; Caorchiæ ; Caortiæ ; Cadulcæ ; Chaortium. — Chaources ; Chources ; Chourses, aujourd'hui Sourches. Cf. Th. Cauvin, *Géographie ancienne du diocèse du Mans*, Paris, 1845, p. 90. La forme moderne a prévalu depuis le commencement du XVIIe siècle. Le château de Sourches, en Saint-Symphorien, reconstruit à la fin du XVIIIe siècle, par l'architecte Pradrel, est une des plus belles habitations de nos contrées et est la propriété de M. le duc des Cars. M. l'abbé A. Ledru en a écrit l'histoire : *Le château de Sourches au Maine et ses seigneurs*, in-8°, Paris et Le Mans, 1887.

mers, il voulut attirer sur lui et sur les siens les bénédictions du ciel. Il vint au chapitre de la Couture, avec son fils Hugues, demanda les prières des religieux, confirma et fit approuver par celui-ci tous les dons faits par leurs ancêtres à l'abbaye. Les moines s'engagèrent en retour à chanter, pour le père et pour le fils, trois cents messes, qu'ils avaient d'ailleurs promises à Hugues de Saint-Célerin, parent ou peut-être même père de Patrice, avant sa mort (1). Une nouvelle ratification faite par Hugues de Sourches au même monastère fut consentie par l'évêque Hoël, qui apporta une dernière consécration à ces actes *par l'imposition du signe de la croix* (2). « Nous croyons qu'il s'agit ici, non d'une simple bénédiction épiscopale, mais bien de la remise à Patrice de Sourches et peut-être aussi à son fils Hugues, de la croix de drap rouge, insigne que les croisés portaient attaché sur l'épaule (4) ». Patrice eut le bonheur de revoir le Maine, où nous le retrouvons, avec son fils Payen, concédant vers 1100

Fig. 15. — Sceau d'un Braitel, XII^e siècle (3).

(1) « Patricus volens mare transire in Culturæ capitulo veniens filium suum Hugonem secum adduxit, et se et filium orationibus commendavit monachorum. Hugo vero filius ejus annuit monachis hoc quod pater suus et ejus antecessores eis dederant, et cum patre suo donum super Sancti Petri altare misit. Monachi autem tam pro patre quam pro filio trecentas missas cantaverunt, quas ipsi Hugoni de Sancto Celerino morienti spoponderant ». *Cartulaire de la Couture*, p. 31-32.

(2) « Hoc donum annuit Hoellus Cenomanensis episcopus et episcopali auctoritate, *signum crucis imponendo*, corroboravit ». *Cartulaire de la Couture*, p. 32.

(3) Ce sceau, rare et curieux monument du XII^e siècle, représente Hugues de Braitel, frère puîné de Guillaume (?). Hugues est à cheval, la tête couverte d'un casque conique à nasal. Sa main gauche tient les rênes et couvre la poitrine d'un écu triangulaire, son autre main brandit une épée à large lame. Le chevalier est debout sur ses étriers. Le vêtement qui couvre ses cuisses flotte en arrière, laissant les jambes à découvert. Autour du personnage on lit cette légende :

† SIGILLVM HVGONIS B....L DE AMBOSI

(*Sceaux des Archives Nationales*, n° 1558, cire rouge). Cf. S. Menjot d'Elbenne, *Les sires de Braitel au Maine*, p. 40.

(4) A. Ledru, *Le château de Sourches*, p. 27.

aux moines de la Couture le droit de patronage sur les églises de Brûlon, de Bernay et de Saint-Mars-sous-Ballon (1).

Dans cette année d'héroïque enthousiasme suscité par Urbain II, on vit trois frères arborer ensemble le signe sacré, et leur mère elle-même ratifier leur sacrifice. Le dix des kalendes de juillet, 22 juin 1096, les trois chevaliers, GUY, NICOLAS et PAYEN DE SARCÉ (2), vassaux de Saint-Vincent, avant de voler à la défense des Lieux-Saints, engagèrent leur fief, du consentement de leur mère Elisabeth et de Robert leur frère bâtard, entre les mains de l'abbé Rannulfe et des religieux du monastère, qui leur donnaient en retour vingt deniers mansais (3).

Un de leurs amis et compagnons d'armes, GUILLAUME II DE BRAITEL (4), seigneur de Lombron, Courgains et Saosnes, qui leur avait servi de témoin dans cet acte, avec deux de ses frères (voir fig. 15), partagea leur noble ardeur et les suivit au-delà des mers. Près de vingt ans après, dans le courant de 1116, il revint

(1) *Cartulaire de la Couture*, p. 42.

(2) *Sarciacum*, Sarcé, aujourd'hui du canton de Mayet, autrefois paroisse de l'archidiaconé de Château-du-Loir, doyenné d'Oisé.

(3) « Notum sit omnibus futuris et presentibus, quod anno incarnationis Dominice MXCVI, eo videlicet anno quo Urbanus papa adventu suo occiduas illustravit partes, quoque etiam innumerabiles turbas populorum admonitione sua, immo vero Dei suffragante auxilio, Jerosolimitanum iter super paganos adire monuit, quidam miles Sancti Vincentii, Wido nomine de Sarciaco cum fratribus suis Nicholao atque Pagano, Rannulfum abbatem monachosque Sancti Vincentii deprecaturus adiit ut totum fevum suum, quod de Sanctis martiribus et abbate et fratribus apud Sarciacum tenebat, in perpetuum retinerent sibique inde XXI nummorum Cenomanensium darent... »

« Factum est hoc in Capitulo Sancti Vincentii, X° kal. julii, sicut viderunt et audierunt testes subscripti : Elisabeth, mater eorum, Nicholaus, Wido atque Paganus, filii ejus et Robertus bastardus, frater eorum, Gaufridus filius Rogerii, *Willelmus de Braitello, Hugo, Gaufridus, fratres ejus* et Odo bastardus, Richardus, filius Harengoti, Wido frater ejus, Berardus de Siliaco... » *Cartulaire de S. Vincent*, col. 190.

(4) *Willelmus de Braitello*. — Braitel, *aliàs* Bractel ou Brestel, est aujourd'hui Bresteau, hameau de la paroisse de Lombron, à droite de la route qui conduit de ce village à Torcé. Dominé par les hautes collines de Montrentain et de Crémilly, il se dérobe dans les profondeurs des bois. Les paysans le décorent du titre de *ville*, et les noms de rues que portent encore les lieux environnants semblent établir l'existence d'une cité aujourd'hui disparue. Une motte féodale, ceinte d'un double fossé, s'élève encore dans le *champ du château*. Cf. S. Menjot d'Elbenne, *Les sires de Braitel de la famille Papillon*, Le Mans, 1875, p. 14. — Le fief de Braitel étendait sa juridiction sur neuf paroisses.

en compagnie de RAOUL, VICOMTE DE BEAUMONT, son cousin (1). Il rapportait de Jérusalem à l'Eglise du Mans une précieuse relique qu'un chanoine du Saint-Sépulcre, nommé Adam, originaire du Maine, lui avait confiée. C'était une croix dans laquelle étaient encastrées deux autres plus petites formées du bois de la vraie croix. A la partie supérieure de la seconde était une pierre du Mont des Oliviers, à droite une pierre du Gethsémani, à gauche une pierre du Gabbatha, à la partie inférieure une pierre du rocher du Calvaire. Cette croix contenait en outre une pierre plus importante du Saint-Sépulcre. L'évêque Hildebert, entouré de son clergé et suivi d'une foule immense, déposa religieusement dans la cathédrale, durant les solennités pascales, le trésor qui lui était envoyé (2). Cette expédition et cette longue absence de Guillaume ont peut-être donné naissance à la naïve légende que racontent les anciens de Lombron (3), et dont le héros serait un sieur de Lauresse, un Montmorency (4).

Il partit un jour pour la croisade, laissant au château sa femme et ses deux jeunes fils. Après sept années écoulées sans entendre parler de son seigneur et maître, celle-ci choisit un nouvel époux. Cependant le croisé revint, rapportant un morceau de la vraie croix, qu'il avait, par crainte d'être dépouillé, inséré et cousu sous la peau de sa cuisse. En quittant Jérusalem, il s'était écrié :

(1) « Le vicomte Raoul est vraisemblablement Raoul, vicomte du Lude, frère du vicomte Hubert et fils puîné de Raoul, fondateur du prieuré de Vivoin, ou Raoul, vicomte de Beaumont, petit-fils de ce dernier, qui fonda, en 1109, l'abbaye d'Etival. » S. Menjot d'Elbenne, *Les sires de Braitel au Maine, du XI° au XIII° siècle*, Mamers, 1876, p. 38, note 3.

(2) *Gesta Pontificum Cenomanensium*, Ms. Bibl. du Mans, n° 244, folio 100. Cf. S. Menjot d'Elbenne, *Les sires de Braitel au Maine*, p. 38-39.

(3) Cf. S. Menjot d'Elbenne, *Le tombeau d'un croisé*, Mamers, 1884.

(4) Lauresse est un manoir reconstruit au XVII° siècle par les Montmorency, et relevant autrefois des châtellenies de Montfort et Bresteau. Il s'élève sur le côteau qui borde l'Huisne, au nord-est de Montfort-le-Rotrou, et possédait anciennement une chapelle octogone du Saint-Sépulcre, démolie au commencement de ce siècle. Il est actuellement habité par M. le baron E. G. Rey, le savant auteur de plusieurs publications importantes sur l'époque des croisades : *Etudes sur les monuments de l'architecture militaire des Croisés en Syrie et à Chypre*, gr. in-4°, Paris, 1871 ; *Les familles d'Outre-Mer de Du Cange*, gr. in-4°, Paris, 1869 ; *Les colonies latines de la Syrie aux XII° et XIII° siècles*, in-8°, Paris, 1883, etc.

> Où ma cuisse s'ouvrira
> La vraie Croix restera,

et il avait fait vœu de déposer son trésor dans l'église dont les cloches se mettraient en branle à son passage. Arrivé au pays du Maine dans un piteux état, il fut traîtreusement désarçonné, et la mule qu'il montait, s'enfuyant à toute bride, galopa droit à Lauresse, emportant la valise du chevalier, avec les reliques, un os de sainte Catherine et une fiole d'huile des lampes du Saint-Sépulcre, qu'elle renfermait. Les fils du châtelain étonnés, reconnaissant la mule de leur père, et redoutant un malheur, s'envienrent sur la route de Connerré, où ils ne rencontrent qu'un vieillard qu'ils prennent pour un mendiant et un fou. Celui-ci traverse Pont-de-Gennes sans entendre le son d'une cloche, et continue son chemin dans la direction de La Chapelle-Saint-Rémy. Tombant de fatigue, il s'évanouit, la plaie de sa cuisse livre passage au morceau de la vraie croix, et les cloches de la Chapelle sonnent à toute volée. Il laisse à l'église la précieuse relique, puis

Fig. 16. — Tombeau d'un croisé (XIIe siècle), dans le cimetière de Pont-de-Gennes (Sarthe).

rentré dans son manoir, il le cède à ses fils et se retire dans un logis nommé la Blosserie. Après y avoir vécu comme un saint, il y mourut et fut, suivant sa volonté, enterré dans le cimetière

Saint-André de Pont-de-Gennes, où il repose encore sous le fût de la colonne, dans laquelle est encastré son glaive, jadis terreur des infidèles.

Aurions-nous donc le tombeau du noble croisé dans le très curieux monument que ce cimetière garde précieusement aujourd'hui ? Ce qui est certain, c'est qu'il peut fort bien remonter au XII⁰ siècle et offre un intérêt archéologique de premier ordre. Il a tout droit à une place dans cette étude ; aussi en avons nous fait prendre un dessin très exact que nous présentons ici (fig. 16). C'est un cercueil de pierre entouré de moulures toriques malheureusement un peu effacées. Sur le couvercle, sont sculptées en relief deux croix pattées, au pied fiché. A l'une des extrémités se dresse la tête énorme d'un monstre aux larges oreilles, aux écailles pointues et serrées, pressant entre ses dents le fût d'une colonne en pierre, haute de 1ᵐ 40 et surmontée d'un bourrelet, que les paysans appellent le *Bourdon*. En soulevant ce *bourdon* assez lourd, puisqu'il est également en pierre, on voit une tige de fer, insérée dans la colonne, et qui servit vraisemblablement à sceller la croix depuis longtemps disparue. A l'autre extrémité, ou aux pieds du croisé, le tombeau est protégé par une bordure de pierre, surmontée d'une rosace, dans laquelle est inscrite une croix pattée. A la demande d'un savant archéologue de la contrée, M. le vicomte S. Menjot d'Elbenne, il a été classé parmi les monuments historiques et entouré d'une grille.

M. E. Rey y verrait plutôt le tombeau d'un seigneur des Monts, *de Montibus*, famille qui paraît avoir possédé Lauresse depuis le XIᵉ siècle jusqu'au commencement du XIVᵉ. Il s'agirait alors du seigneur direct de Lauresse, et non du seigneur suzerain de la maison de Braiteau. La charge de connétable de la principauté d'Antioche semble avoir été héréditaire dans cette famille, dont on voit trois membres la posséder successivement durant les XIIᵉ et XIIIᵉ siècles. Roger des Monts souscrit, le 19 avril 1140, un acte de Raymond de Poitiers, prince d'Antioche, comme connétable de ce prince (1). Raoul

(1) Cf. E. de Rozière, *Cartulaire du Saint-Sépulcre*, Migne, *Patr. lat.* t. CLV, col. 1185.

des Monts paraît, avec ce titre, de 1186 à 1194, et Roger, son fils, entre les années 1194 et 1216 (1).

Non loin de là, sur les confins du Maine, une terre qui a gardé jusqu'à nos jours le nom de ses anciens seigneurs, La Ferté-Bernard, voyait un de ceux-ci consacrer à la défense des Lieux-Saints l'ardeur guerrière, l'exubérance d'un caractère remuant et indépendant, propre à ceux de sa race comme en général aux chevaliers de ce temps-là. Quelques sceaux nous ont conservé les armes des Bernard (fig. 17), *deux lions passants,*

Fig. 17. — Sceau des Bernard.

et leur effigie, c'est-à-dire une représentation très en usage après le XIIe siècle : *un cavalier franchissant ;* en d'autres termes, un guerrier bardé de fer, armé de l'épée et de l'écu sur un cheval lancé au galop et dévorant l'espace, comme le coursier des légendes. « BERNARD [II] (2) ne resta pas sourd aux exhortations du saint pontife [Urbain II]. Comme beaucoup de Manceaux, il revêtit le signe sacré, la croix d'étoffe rouge, et partit pour la Palestine avec Rotrou, fils du comte du Perche, Gautier Chesnel et Raoul de Prez de Ceton, et beaucoup de leurs vassaux. Il fut assez heureux pour être du petit nombre (un sur trente environ) de ceux qui revirent la France, après une longue absence et des exploits aussi incroyables que leurs maux » (3). Un des voisins de Bernard, PAYEN DE MONDOUBLEAU, s'engagea dans l'armée des croisés avec GUY LE DUC, comme nous le voyons par une charte de Saint-Vincent (4).

(1) Note de M. E. Rey.
(2) Bernard II de la Ferté est cité, avec sa femme *Aimée*, dans un acte dressé à propos d'un différend relatif à l'église de Cormes et que le pape termina au Mans. Cf. D. Piolin, *Histoire de l'Eglise du Mans*, t. III, Pièces justificatives, p. 676.
(3) L. et R. Charles, *Histoire de la Ferté-Bernard*, in-8º, Mamers et Le Mans, 1877, p. 33.
(4) « Sciendum est quod Girardus, cognomine Dux, et filii ejus, Wido scilicet et Gaufridus, et frater ejus, Beringerius concesserunt nobis monachis Sancti

Le nord de notre diocèse actuel ne resta pas en retard sur les autres contrées, et fournit son contingent à la phalange des braves : HUGUES II DE JUILLÉ (1), PAYEN DE CHEVRÉ (2) et ROBERT, *vicaire,* D'ASSÉ (3), qui, avant de partir, firent des dons aux moines de Saint-Vincent.

Il y avait à Bazougers (Mayenne) un chevalier, nommé HAMON DE LA HUNE, qui, « soucieux de son âme, et pour acquérir la vie éternelle aussi bien que pour obtenir le salut de ses parents », après avoir déjà « donné à Dieu et à ses saints martyrs Vincent et Laurent la dîme de sa terre de la Cressonnière (en Saint-Jean-sur-Mayenne) », leur fit de nouvelles largesses avant d'aller à Jérusalem. Les actes de donation sont datés de juillet-août et décembre 1096 (4).

Vincentii calumpniam quam faciebant de terra Widonis de Brueria et acceperunt inde V s., quos habuit Wido, major filius, cum pergeret ad Jerusalem cum Pagano de Monte Dublelli. Gaufridus vero frater ejus VI d. sibi accepit. » *Cartulaire de S. Vincent,* col. 384.

(1) « Hec omnia supradicta concessit nobis Hugo junior, filius predicti Hugonis, ipso anno quo Jerosolimam perrexit, et habuit pro hac re XX s. Cenomanensium denariorum ». *Cartulaire de S. Vincent,* col. 293. — *Hugo de Juliaco.* « Juliacus ; Juleium ; Julliacus ; Juilleium ; *Juillé,* paroisse du grand archidiaconé, du doyenné de Beaumont, au N. de cette ville, sur la gauche de la Sarthe ». Th. Cauvin, *Géographie ancienne du diocèse du Mans,* p. 356. Hugues de Juillé et Robert, son frère, étaient fils de Witerne de Juillé et d'Ameline. Le premier était marié en 1097 à Julienne, dont il eut des enfants. Hugues et Robert assistaient en 1112 à l'établissement des moines de Saint-Aubin d'Angers, au prieuré de Locquenay. Cf. D. Piolin, *Histoire de l'Eglise du Mans,* t. III, Pièces justificatives, p. 698.

(2) « Quod dignum est memorie dari, necesse est litteris tradi ; quare donum quod Paganus de Chevreio fecit de III minatis terre monachis Sancti Vincentii, cum perrexit Jerusalem, huic scripto commendamus ». Vers 1096. — *Cartulaire de S. Vincent,* col. 423. — *Chevré,* fief en Dangeul, sur le ruisseau de la Gandelée.

(3) « Opere pretium est, ut non solum presentium, verum etiam subsecutorum, memorie reducatur quod Robertus vicarius priusquam Jerusalem pergeret, gloriosis martiribus Vincentio et Laurentio suisque servitoribus, totam suam partem decime Aciacensis ecclesie, ejusdemque primicias, panes, candelas, totumque cymiterium, excepta quadam domo, dono dedit, partemque sibi propriam decime duorum molendinorum ».Vers 1096.— *Cartulaire de S.Vincent,* col. 301.

(4) « Notificare volumus presentibus atque futuris, quod quidam miles, nomine Hamo de Huna, dedit Deo et Sanctis martiribus ejus Vincentio atque Laurentio decimam de quodam bordagio terre que vocatur Cressumneria, cum primiciis ad eam pertinentibus, videlicet ob salutem anime sue et parentum suorum... Post non multum vero temporis, supradictus Hamo, non immemor anime sue et ob vitam eternam sibi acquirendam, antequam Jerusalem iret quo tendere volebat,

Enfin nous mentionnerons aux confins du Maine et de l'Anjou FOULQUES DE MATHEFELON. « Quand il se croisa en 1100, il avisa l'abbé de Saint-Nicolas d'Angers de retenir pour lui toute la dîme d'Azé, et cela du consentement de Samuel, son frère, et de Hugues, son fils. La même année et dans la même circonstance, il donna à l'abbé de Saint-Aubin le patronage de l'église de la Cropte (1) ». Comme Hugues de Juillé, il était de retour en France en 1112, époque vers laquelle il maintient un don fait par Hugues, son fils, aux religieuses du Ronceray (2).

Faut-il ranger parmi les croisés ou parmi les pèlerins cet « homme de Noyen, nommé *Léomer*, surnommé *Musard* », qui, voulant aller à Jérusalem, vendit aux moines de Saint-Vincent sa maison et certaine terre ? (3). Nous ne savons. Il en est de même de cet *Engebault* dont les sentiments de foi sont si bien exprimés dans un acte de donation également faite à Saint-Vincent (4).

Tels sont les noms que nous avons relevés nous-même dans les documents les plus authentiques. S'il faut en croire certains historiens de la noblesse du Maine aux croisades, on en devra ajouter plusieurs autres à cette liste : Adrien et Louis d'Averton, Guillaume de Montenay, Bernard de Montmorillon dit

decimam de Huna, quam habebat et pater suus tenuerat, dedit Deo et Sancto Vincentio cum primiciis illius terre, recepitque XX solidos a monachis causa caritatis. Hoc actum fuit in domo monachorum apud Bazogers, in adventu Domini IV die ante natale Domini... » *Cartulaire de S. Vincent*, col. 266.

(1) Note que nous devons à l'obligeance de M. l'abbé A. Angot. Voir aussi Ed. Bilard, *Analyse des documents historiques conservés dans les archives du département de la Sarthe*, in-4º, Le Mans, p. 44.

(2) Cf. Bertrand de Broussillon, *La Maison de Laval*, t. I, p. 74.

(3) « Notum fieri volumus presentibus atque futuris, quod quidam homo de Noviomo, nomine Leomerus, cognomento Musardus, habens voluntatem eundi Jerosolimam, vendidit monachis Sancti Vincentii domum suam et XVI denarios de censu et terram quam tenebat de Gradulfo de Monte Busoti ». Fin du XIº siècle. — *Cartulaire de S. Vincent*, col. 222.

(4) « Quam [quoniam] in meis multis et magnis delictis Deum parcentem michique spacium penitentie tribuentem consideravi, timens quod pondus peccatorum meorum faciat me expertem celestis regni, ego Ingelbauldus illud Sepulchrum volo petere de quo redemptio nostra, morte superata, voluit resurgere. Quod si ipse Deus in hac peregrinatione michi finem dederit, dono Sancto Vincentio V quarterios vince qui sunt in consuetudine Alberici Escarboti, dando X d. de censu ad festum S. Johannis ; et hoc post mortem meam et uxoris mee, et tali tenore facio istud, quod si ego volo esse monachus, sim propter hoc ». Vers 1096. — *Cartulaire de S. Vincent*, col. 69.

Quatrebarbes, Pierre de Champchevrier, un sire de Chevillé, Guérin de Tennie, Foulques de Maillé, Geoffroy et Jean de La Ferrière, etc. (1). Nous n'avons ni le temps ni les éléments nécessaires pour nous établir juge en une matière aussi délicate, qui sort d'ailleurs du cercle ordinaire de nos études. Nous serions reconnaissant à ceux de nos confrères ou amis qui ont l'habitude de compulser nos vieilles archives de vouloir bien nous signaler les noms des vaillants défenseurs du Saint-Tombeau qu'ils rencontreront, avec les titres vraiment historiques qui appuient leur gloire.

L'ouest de la France, notre province du Maine en particulier, s'associa donc généreusement à l'élan qui, sous la direction de vaillants capitaines, entraînait les autres contrées vers le Saint-Sépulcre : le nord, sous les comtes de Blois et de Vermandois ; le sud, sous le duc Raymond de Saint-Gilles ; la Lorraine, sous le duc Godefroy de Bouillon et ses frères ; la Flandre, sous le comte Robert.

Mais quelle pouvait être la marche de cette immense armée, forte de plus d'un demi-million d'hommes, la plus magnifique qu'on eût vue depuis longtemps en Europe et en Asie ? Le plan de campagne qui semble avoir été arrêté avant le départ en 1096, fut très habilement conçu : s'appuyer sur l'empire grec pour ébranler la puissance musulmane en Asie Mineure ; pénétrer avec son aide aussi loin que possible à travers ce pays, se diriger vers le Taurus, puis s'ouvrir la route de la Palestine ; conquérir toute la Syrie avec une partie de l'Arabie Pétrée ; mettre ainsi, d'un côté, le grand désert de Palmyre entre les Etats des Khalifes de Bagdad et les colonies chrétiennes, de l'autre, le désert du Sinaï entre celles-ci et l'Egypte ; diviser par là même le colosse musulman en deux parties, et établir le royaume du Christ dans des frontières naturelles qui le défendraient contre les efforts de l'islamisme (2).

(1) Cf. H. de Fourmont, *L'Ouest aux croisades*, Nantes et Paris, 1867, t. III ; (Anonyme), *Etudes sur le Maine : noblesse du Maine aux croisades*, Le Mans, 1859.
(2) Cf. E. G. Rey, *Essai sur la domination française en Syrie durant le moyen âge*, in-4º, Paris, 1866, p. 14.

Telle fut, en effet, la marche des croisés. Leur point de ralliement était Constantinople. Franchissant le Bosphore, ils s'avancèrent contre Nicée, qu'ils enlevèrent aux Seldjoucides, le 19 juin 1097. Des frontières de la Cilicie, le gros de l'armée se dirigea vers le nord-est, en tournant le Taurus, tandis que le plus faible contingent, sous la conduite de Baudouin et de Tancrède, traversait la Cilicie et s'emparait de Tarse. Les deux parties, ralliées près de Mérasch, sur la frontière orientale de l'Asie Mineure, se séparèrent de nouveau, la plus forte marchant vers le sud, dans la direction d'Antioche, pendant que Baudouin se dirigeait vers l'est, pour gagner les Arméniens, et faire d'Edesse le boulevard oriental de Jérusalem. Après bien des souffrances, des pertes et un siège de neuf mois, la grande armée prit Antioche (juin 1098). Fortifiée par de nouvelles recrues arrivées d'Europe, elle traversa Béryte, Sidon et Tyr, et s'avança vers la ville sainte. A la vue de ces murailles, qui renfermaient le tombeau du Sauveur, objet de tous leurs désirs, les soldats de la croix, au milieu des acclamations de joie, tombèrent à genoux et baisèrent cette terre sacrée. Malgré les difficultés du siège, Jérusalem devenait le prix de leurs glorieux efforts, le 15 juillet 1099, un vendredi, à trois heures du soir. Godefroy de Bouillon, qui le premier avait escaladé les murs, fut élu roi, avec le titre de défenseur du Saint-Sépulcre. Le nouveau royaume chrétien fut organisé sur le modèle des Etats féodaux de France ; on fonda une maison de chanoines pour quarante membres, et des hospices pour les pauvres et les pèlerins. Mais une des premières préoccupations des vainqueurs fut de reconstruire la basilique du Saint-Sépulcre.

2° L'ŒUVRE DES CROISÉS AU SAINT-SÉPULCRE.

Nous avons vu plus haut (1) quel était l'état des Lieux-Saints à la fin du XI° siècle. Au plan donné p. 50, comparons maintenant celui que nous offrons ici, fig. 18, et il nous sera facile de comprendre l'œuvre des croisés. Pour plus d'ordre, examinons d'abord le plan général ou l'ensemble de la restauration, puis chacune des parties essentielles, enfin l'ornementation tant intérieure qu'extérieure.

1° *Plan général*. — Le mérite des nouveaux restaurateurs fut de mettre de l'unité dans cet ensemble de constructions relevées avec grande peine de leurs ruines et simplement reliées entre elles par quelques pans de murailles (2). Leur but fut d'enfermer comme dans une châsse unique les reliquaires que les siècles précédents avaient si constamment et si pieusement vénérés, et qu'ils venaient d'arracher aux mains des infidèles.

Faisant disparaître, avec *l'église de Sainte-Marie* ou l'oratoire de la Pierre de l'Onction (K), l'abside qui terminait à l'orient la rotonde de la *Résurrection* (A), ils construisirent, dans l'emplacement occupé par la cour, le transept et le chevet d'une église française du XII° siècle (3). Seulement, pour ne rien

(1) Voir p. 48-51.
(2) « Sed postquam nostri, opitulante divina clementia, urbem obtinuerunt in manu forti, visum est eis prædictum nimis angustum ædificium : et ampliata ex opere solidissimo et sublimi admodum ecclesia priore, intra novum ædificium veteri continuo et inserto, mirabiliter loca comprehenderunt prædicta ». Guillaume de Tyr, *Hist. rerum transmarin.*, lib. VIII, cap. III, Migne, *Patr. lat.*, t. CCI, col. 408.
(3) « Diximus quod columnæ circulariter cum prædicto numero sint appositæ ; sed modo versus orientem mutata est earum dispositio et numerus, propter adjectam novæ ecclesiæ fabricam, utpote ad quam inde est transitus. Continet autem illud novum, et de novo additum ædificium latissimum, spatiosumque chorum dominorum, et satis longum amplumque sanctuarium, in quo majus altare in honorem *anastasivs*, id est sanctæ resurrectionis, consecratum est, quod et superius apposita pictura in opere musivo decenter declarat ». Jean de Wurtzbourg, *Descriptio Terræ Sanctæ*, cap. IX, Migne, *Patr. lat.*, t. CLV, col. 1080.

— 82 —

détruire des constructions existantes, ils durent sacrifier un peu de la régularité. Ainsi les deux bras du transept ne sont pas égaux en longueur. Celui du nord (*a*), qui est le plus court, se

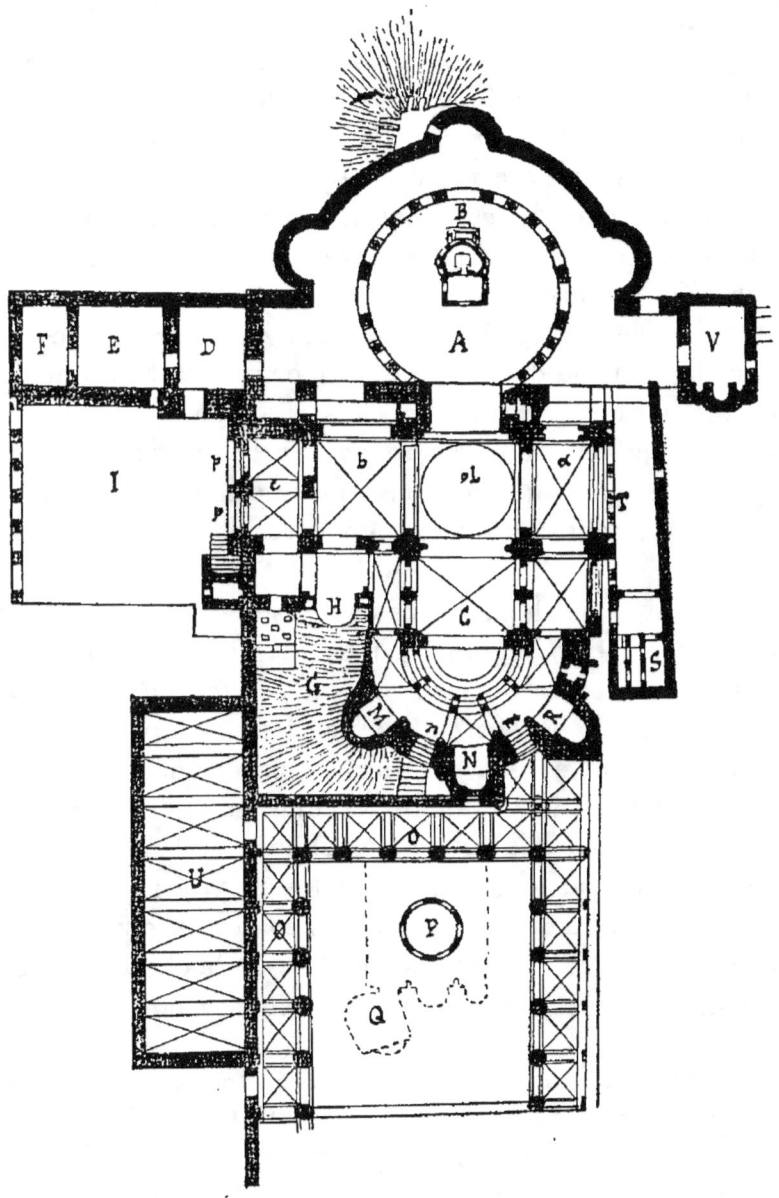

Fig. 18. — Plan du Saint-Sépulcre à l'époque des croisades (1).

(1) D'après M. de Vogüé, avec quelques additions du R. P. Germer-Durand, *Revue biblique*, 1896, p. 327.

termine à l'ancienne galerie, qui forme ainsi une sorte de bas côté ; il se compose d'une travée, voûtée d'arêtes, dont les deux piles extrêmes englobent dans leur masse deux des colonnes des *sept arceaux de la Vierge* (T). Celui du sud (*b*) s'étend jusqu'au mur prolongé de l'ancienne église du Calvaire ; pour masquer un peu l'inégalité, on a élevé en face de l'angle de la chapelle d'Adam (H) une double arcade surmontée d'une galerie supérieure, de manière à arrêter le regard, et à diminuer en apparence la longueur de ce côté. Il se compose, comme l'autre, d'une première travée, plus large, puis d'un bas côté (*c*) surmonté d'une galerie qui communique, d'une part, avec le premier étage de la rotonde, de l'autre, avec celui du chœur, pardessus la chapelle du Calvaire. On passe du transept dans le bas côté par deux arcades ogivales que séparent deux colonnes jumelles ; en face, dans le mur extérieur, sont percées les deux larges portes (*p, p*) qui forment l'entrée principale de l'église. Au centre de la croisée, est une coupole supportée par quatre gros piliers.

Tout autour du chœur règne un collatéral, resserré d'un côté par le rocher du Golgotha (G), et, de l'autre, élargi pour se relier avec le mur de la *Prison* (S) et *les sept arceaux de la Vierge* (T) (1). A l'est, s'ouvrent trois chapelles rayonnantes (M, N, R), situées sur des emplacements consacrés par d'anciennes traditions (2). Elles se composent d'une partie droite, et d'une petite abside voûtée en cul-de-four et éclairée par une fenêtre. En outre, le mur du chevet était percé de deux portes ; l'une (*m*), aujourd'hui condamnée, menait aux officines des chanoines (3), l'autre (*n*), correspondait avec la chapelle de Sainte-Hélène, dont l'escalier seul subit quelques modifications.

(1) « Extra hoc altaris sanctuarium, et intra claustri ambitum satis latum spatium est, circumquaque tam per hoc novum, quam per antiquum præfati monumenti ædificium processioni idoneum : et fit hæc processio singulis Dominicis noctibus, a Pascha usque ad Adventum Domini in vesperis ad sanctum sepulcrum cum antiphona : *Christus resurgens*, etc. Cujus antiphonæ textus etiam extra in extremo margine monumenti litteris in argento elevatis continetur». Jean de Wurtzbourg, *Descrip. Terræ S.*, col. 1080.

(2) Voir p. 50-51.

(3) « Al cavec (chevet) del cuer a une porte par là où li canoine entrent en lor offecines. Et à main diestre, entre cele porte et *Mont de Calvaire*, a une

Le chœur (C) est recouvert par une seule voûte d'arêtes qui s'appuie d'une part sur les deux piles du transept et de l'autre sur deux autres gros piliers situés à la naissance de l'abside. Le sanctuaire est entouré de six couples de colonnes jumelles, posées en hémicycle, et reliées par de petites archivoltes ogivales. Le triforium, plus large et plus élevé que dans les églises de même dimension bâties en France à la même époque, a des baies élancées et presque aussi hautes que celles du rez-de-chaussée. Le style de tout le chœur est celui des églises élevées chez nous vers le milieu du XIIe siècle, avec cette différence que le seul arc employé est l'arc brisé. Les archivoltes sont très simples, formées de claveaux à arêtes rectangulaires, sans moulures, sans ornements appliqués. Comme point de comparaison en France, on cite l'église de la Charité-sur-Loire (moins les voûtes en berceau), le porche de l'église de Vézelay, etc.

2º *Le Saint-Sépulcre et le Calvaire*. — Le Saint-Sépulcre (B) subit d'importantes modifications. La forme ronde, ou plutôt polygonale, de l'édicule fut conservée ; mais le revêtement extérieur du rocher, composé de beau marbre, fut orné d'une élégante arcature ogivale, en harmonie avec le chœur, et entouré de douze colonnettes (1). Devant la petite porte, on construisit un portique carré avec deux entrées : par l'une on faisait passer ceux qui arrivaient au Tombeau, et par l'autre ceux qui en sortaient ; en face du chœur s'ouvrait une troisième porte. C'est dans ce porche que se tenaient les gardiens du Saint-Sépulcre (2). L'intérieur de la chambre était revêtu de mosaïques

mout porfonde fosse, là où on avale à degrés. Là, a une capele c'on apele *Sainte-Elaine* ». Ernoul, *L'estat de la cites de Jhérusalem* (v. 1231), dans les *Itinéraires à Jérusalem* publiés par la Société de l'Orient latin, Genève 1882, p, 37.

(1) Cf. *Vie et pèlerinage* de Daniel, hégoumène russe(1106-1107), dans les *Itinéraires russes en Orient*, traduits pour la Société de l'Orient latin, par Mme B. de Khitrowo, Genève, 1889, p. 13.

(2) « Cæterum dispositio monumenti, in quo est sepulcrum Domini, potest ita depingi. Nempe hujus monumenti locus fere rotundam habet formam, intus musivo opere decoratam. Hujus ad introitum ab oriente parvum ostiolum patet, ante quod est protectum seu porticus quadrata cum duabus januis. Per unam harum intromittuntur ad sepulcrum monumentum ingressuri ; per alteram dimittuntur egressuri. In eo quoque protecto resident custodes sepulcri. Et demum tertium habet ostium versus chorum ». Jean de Wurtzbourg, *Descriptio Terræ Sanctæ*, cap. IX, Migne, *Patr. lat.* t. CLV, col. 1080.

représentant la *Mise au tombeau* et la *Résurrection* (1). Au-dessus de l'édicule s'élevait un ciborium rond ou baldaquin en forme de coupole; il était couvert d'argent et supporté par douze colonnes dont les chapiteaux étaient rouges et dorés (2).

Fig. 19. — Sceau des chanoines du Saint-Sépulcre (xiie siècle).

De plus, contre la paroi occidentale on appliqua extérieurement un autel, surmonté d'un baldaquin carré, et dont trois côtés étaient fermés par de belles grilles en fer (3). On voit, d'après ces données, que la forme du monument différait peu de la forme actuelle; l'ancien porche est remplacé par la chambre « de l'Ange », le clocheton à jour par la petite coupole moderne, et « l'autel du Saint-Sépulcre » par la chapelle des Coptes (4).

(1) « Inter hæc tria ostiola et quartum, quo ad ipsum sepulchrum intratur, altare quidem parvum, sed reverendum habetur, ubi corpus dominicum, antequam sepulturæ daretur, positum fuisse a Josepho et Nicodemo narratur. Denique super os ipsius speluncæ, quod retro ipsum altare situm est, ab eisdem per picturam musivi operis *corpus Domini sepulturæ mandatur*, adstante domina nostra, ejus matre, et tribus Mariis bene ex evangelio notis cum aromatum vasculis, supersedente etiam angelo ipsi sepulchro et lapidem revolvente atque dicente : *Ecce locus ubi posuerunt eum*. » Theoderici *Libellus de Locis Sanctis* (circa A. D. 1172), edit. Titus Tobler, Paris, 1865, p. 11.

(2) Idem monumentum satis amplum habet super se quasi ciborium rotundum, et superius de argento coopertum, in altum elevatum ». Jean de Wurtzbourg, *ibid*. — « Elle [la sainte grotte] est surmontée d'une belle tourelle reposant sur des piliers et se terminant par une coupole, recouverte d'écailles en argent doré et qui porte sur son sommet la figure du Christ en argent, d'une taille au-dessus de l'ordinaire ; cela a été fait par les Francs. Cette tourelle, qui se trouve juste sous la coupole découverte, a trois portes ingénieusement travaillées en treillage croisé ; c'est par ces portes qu'on pénètre dans le Saint-Sépulcre ». Daniel l'hégoumène, *ibid*.

(3) « Eidem monumento ab occidente, videlicet ad caput sepulcri, forinsecus appositum est altare cum quadam quadrata superædificatione, cujus parietes tres de reticulis ferramenti pulchre oppositis, et vocatur illud altare *ad sepulcrum Domini* ». Jean de Wurtzbourg, *ibid*. — « Al cavec de cel monument, ausci comme au cief d'un autel, par dehors a un autel c'on apele *Cavec*. Là cante on cascun jour messe al point del jour ». Ernoul, *La cites de Jherusalem*, p. 36.

(4) On peut voir une description détaillée du saint édicule dans Theod. *Libellus de Locis Sanctis*, p. 11-16.

Un sceau des chanoines qui desservaient l'église pendant l'occupation latine (fig. 19), nous a conservé la seule représentation figurée qui existe du Saint-Sépulcre au XII^e siècle. Sous une arcature qui occupe le champ du sceau et représente la rotonde, avec un cône supérieur figurant la charpente tronquée par le haut, on reconnaît facilement la coupe de la chambre sépulcrale : au fond, le Saint-Tombeau, sous une lampe ; au-dessus, le clocheton, flanqué de deux croix (1).

L'oratoire du Calvaire, d'après ce que nous avons dit plus haut (2), se composait alors d'une chapelle recouverte de voûtes peu élevées, et dont le plancher, situé à 4 m. 60 au dessus du niveau de la rotonde, était supporté en partie par le rocher du Golgotha, et en partie par les voûtes de la chapelle d'Adam. Les croisés le comprirent dans l'angle rentrant formé par le transept et le chœur. De larges arcades en plein-cintre percées dans les murs de l'oratoire primitif établirent la communication entre les deux chapelles supérieures, et leur donnèrent vue d'un côté sur le transept, et de l'autre sur le collatéral du chœur. Les deux chapelles du Calvaire forment donc un étage intermédiaire entre le sol de l'église et les galeries hautes. Pour y arriver, on construisit deux escaliers ; l'un intérieur, qui descendait dans le collatéral ; l'autre extérieur, situé devant la façade principale et aboutissant à un petit porche carré.

Rien ne fut changé à l'ancien plan de la *chapelle de Sainte-Hélène*. On se contenta de refaire les voûtes, en conservant les anciens piliers avec leurs chapiteaux byzantins.

Il nous sera facile maintenant de comprendre la description suivante, que nous a laissée un témoin du temps, Ernoul, dans la *Citez de Jhérusalem*. Le texte original, en vieux français, se trouve dans les *Itinéraires français* de la collection de l'*Orient latin*, série géog., III, p. 35-37 ; nous en donnons la traduction :

« A main droite de l'hôpital est la grande porte du Saint-

(1) Cf. Sebast. Pauli, *Codice diplomatico del S. Ord. de S. Giov. de Gerus.*, t. I, pl. III, fig. 36 ; M. de Vogüé, *Les Églises de Terre-Sainte*, p. 184.

(2) Voir p. 43, et plan p. 50.

Sépulcre. Devant cette grande porte, il y a une très belle place, pavée de marbre. A main droite de la porte (1), il y a une église qu'on appelle *Saint-Jacques* (2). A main gauche, en avant de la porte, est un escalier par où l'on monte sur le *Mont du Calvaire*. En haut, sur le sommet, est une très belle chapelle. Et il y a dans cette chapelle une autre porte par laquelle on entre dans l'église du Saint-Sépulcre, où l'on descend par un autre escalier. »

« En entrant dans l'église, à main droite, sous le *Mont du Calvaire* est le *Golgotha* [la grotte d'Adam]. A main droite [en sortant de la grotte] est le clocher du Saint-Sépulcre, et une chapelle qu'on appelle la *Sainte-Trinité* (3). Cette chapelle est grande, car on y mariait toutes les femmes de la ville, et là étaient les fonts où l'on baptisait tous les enfants de la ville. Cette chapelle est attenante à l'église du Saint-Sépulcre, et il y a une porte par laquelle on entre au Saint-Sépulcre. »

« En face de cette porte est le *Monument* (le tombeau). A l'endroit où est le *Monument*, l'église est toute ronde, le haut est ouvert et sans couverture. A l'intérieur du monument est la *Pierre du Sépulcre*, et le monument est couvert d'une voûte. Au chevet, par dehors, il y a un autel qu'on appelle le *chevet* [autel des Coptes]. Là on chante la messe chaque jour à l'aurore. Tout autour du monument il y a une très belle place toute pavée, où l'on fait les processions autour du monument. »

« Après, vers l'orient, est le chœur du Saint-Sépulcre, là où chantent les chanoines ; il est long. Entre le chœur des chanoines et le monument il y a un autel où chantent les Grecs : il y a entre les deux une clôture avec une porte pour aller de l'un à l'autre. Au milieu du chœur des chanoines il y a un lutrin de marbre qu'on appelle le *Compas* (4), où on lit l'épître. »

« A main droite du maître-autel de ce chœur est le *Mont du Calvaire*; et quand on chante la messe de la Résurrection, le

(1) En regardant le midi.
(2) Voir page 51.
(3) Voir page 51.
(4) Voir page 51.

diacre, en chantant l'Evangile, se tourne vers le Calvaire en disant : *Crucifixum,* puis se retourne vers le Sépulcre pour dire : *Surrexit, non est hic ;* et montrant du doigt, il ajoute : *Ecce locus ubi posuerunt eum.* Puis il se remet vers le livre et achève son évangile. »

3° *Ornementation intérieure et extérieure.* — Les croisés, laissant à la rotonde sa physionomie byzantine, n'altérèrent en rien les sculptures qui la décoraient. Mais, dans leurs constructions nouvelles, ils suivirent les principes de l'architecture romane, quoique certains détails accusent une influence syrienne. Ainsi les colonnettes du chœur sont en tout semblables à celles des églises françaises de la même époque. Les quelques chapiteaux qui subsistent encore rappellent tantôt les chapiteaux feuillagés de Sainte-Sophie de Constantinople, tantôt ceux de Vézelay ou de Saint-Benoît-sur-Loire. Les moulures des bases, des corniches, des arcs, sont très pauvres, quand elles ne sont pas tout à fait absentes.

Pour compléter la décoration de la basilique, ils eurent recours à la peinture en mosaïque. Les voûtes et presque toutes les surfaces apparentes furent couvertes de grandes figures de saints et de compositions tirées de l'Ecriture, exécutées en cubes de couleur, sur fond d'or. On sait que les Byzantins excellaient dans ce genre d'ornementation. M. de Vogüé a donné, d'après Quaresmius, une description complète de ces peintures (1). Il croit que toutes les mosaïques de la rotonde, du Calvaire et du chœur étaient contemporaines, qu'une seule volonté avait présidé à leur exécution, et qu'elles étaient par conséquent postérieures à la plus récente de ces constructions, c'est-à-dire à l'achèvement du chœur par les croisés (2). Cependant l'hégoumène Daniel, qui visita le Saint-Sépulcre vers 1106-1107, parle déjà de ces œuvres d'art, ce qui les met antérieures ou aux croisades ou tout au moins à l'achèvement de l'édifice des croisés. Voici, en effet, ce qu'il dit au sujet de l'église de la Résurrection : « Sous le plafond, au-dessus des tri-

(1) M. de Vogüé, *Les Églises de Terre Sainte,* p. 189-194.
(2) *Ibid.* p. 188.

bunes, les saints prophètes sont représentés en mosaïque comme s'ils étaient vivants ; l'autel est surmonté d'une image du Christ en mosaïque. Dans le grand autel on voit une exaltation d'Adam en mosaïque, et la mosaïque de la voûte représente l'Ascension de Notre-Seigneur. Une Annonciation en mosaïque occupe les deux piliers placés aux deux côtés de l'autel ». Et plus loin, à propos du Calvaire : « Une muraille, dit-il, entoure cette sainte pierre, ainsi que le *Lieu du crucifiement* du Seigneur, et une bâtisse ornée de merveilleuses mosaïques la recouvre. Sur le mur tourné vers l'orient, le Christ crucifié est si admirablement représenté en mosaïque qu'il est comme vivant, mais d'une grandeur et d'une hauteur plus que naturelles ; sur le mur du midi est aussi merveilleusement peinte la descente de la croix (1) ».

Malheureusement, à l'exception de deux petits fragments qui se voient encore dans la chapelle du Calvaire, toutes ces précieuses peintures ont disparu. Le premier se trouve dans le tympan de la porte, aujourd'hui murée, qui conduisait de la chapelle du Crucifiement dans le porche extérieur. Ce sont des rinceaux de vigne chargés de grappes, des enroulements d'une tige plate et striée, encadrant des palmettes au feuillage aigu. Le second existe à la voûte orientale de cette même chapelle. C'est le portrait en pied du Sauveur, qui est représenté assis sur un arc-en-ciel, la main gauche appuyée sur le livre des Evangiles, la droite étendue, bénissant le monde.

L'extérieur, aussi bien que l'intérieur, porte les caractères évidents du XII° siècle. Les murs sont lisses, construits en petit appareil quadrangulaire irrégulier, soutenus de place en place par des contre-forts peu saillants. Les fenêtres, petites et peu nombreuses, sont en ogive. La façade, qui est à l'extrémité du transept sud, a une disposition irrégulière ; il est probable que l'architecte, dans son premier plan, voulait l'orner de trois portes encadrées entre deux clochers, idée qui n'a pu être réalisée. Aujourd'hui, elle se compose, au rez-de chaussée, de deux baies, et, au premier étage, de deux fenêtres légèrement ogi-

(1) Cf. Daniel, *Vie et pèlerinage*, p. 12, 15.

vales. Les arcades des portes sont formées de trois archivoltes ornées de tores et de feuillage finement moulés. Les chapiteaux des colonnes sont une imitation syrienne du style corinthien. Les linteaux sont recouverts de bas-reliefs représentant plusieurs scènes de l'Évangile ; l'exécution de ces figures est très soignée ; on peut les comparer au tympan de la porte Sainte-Anne de Notre-Dame de Paris, exécuté vers 1160. Outre ces deux portes, une autre aujourd'hui murée et située à l'occident donnait accès dans la galerie supérieure de la grande rotonde.

« L'ornementation très riche, très fouillée, appartient à la tradition romane. Les oves, les chapelets de perles alternant avec les palmettes et les feuilles d'acanthe, émaciées et raides comme des feuilles de chardon, appartiennent à la tradition byzantine. Les corniches à forte saillie et soutenues par des consoles postiches, tout cela est emprunté à l'art gréco-romain. Mais un certain nombre de chapiteaux de l'intérieur ornés de personnages, de têtes plates et de rubans perlés, appartiennent plutôt à la tradition occidentale. Ce mélange singulier a donné le change à plus d'un observateur ; de là les opinions diverses sur l'âge présumé de la façade méridionale, la seule qui soit richement décorée (1) ».

A gauche de la façade se détache un clocher tronqué (D) dont la base rectangulaire est engagée dans les murs de l'ancienne chapelle de Saint-Jean et dans l'étage inférieur de la grande rotonde. Le couronnement de la tour a disparu. Ce clocher est postérieur à la façade, qui a été mutilée pour lui faire place, car il interrompt brusquement les lignes de son architecture. Ce détail, joint au caractère byzantin que nous avons signalé dans certaines parties, fait supposer à quelques archéologues très compétents que la façade du Saint-Sépulcre est antérieure aux croisades.

Devant le portail méridional, c'est-à-dire la façade de l'église, s'étendait le parvis (I), belle place dallée de marbre, bordée d'un côté, par les trois chapelles du XIe siècle, de l'autre par le cou-

(1) Germer-Durand, *Revue biblique*, 1896, p. 330.

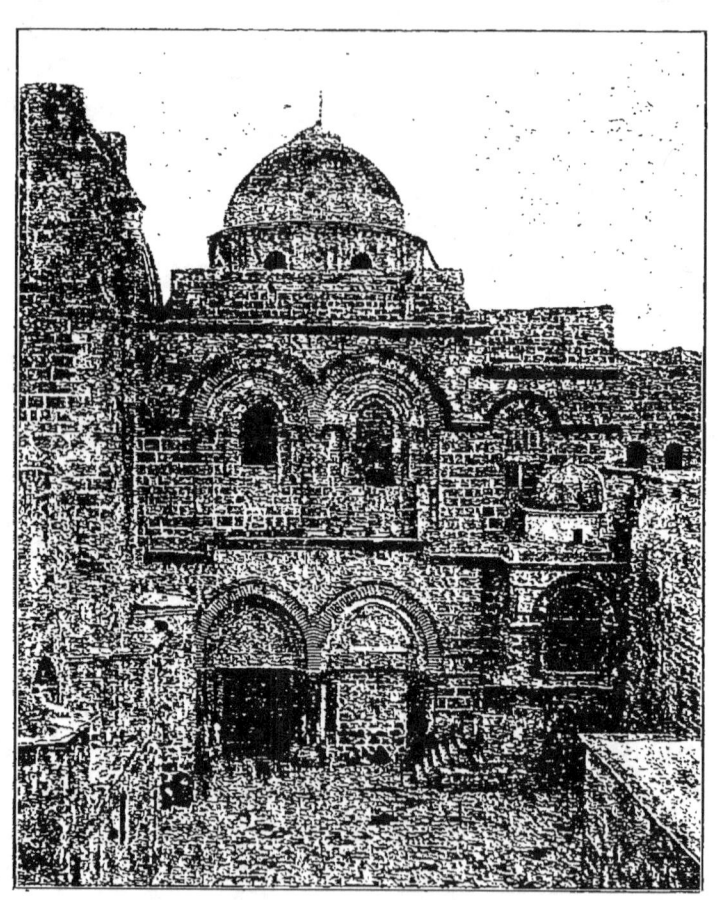

FAÇADE DE L'ÉGLISE DU SAINT-SÉPULCRE.

vent latin. On voit encore les bases des colonnes, vestiges de l'ancien portique, qui fut conservé (1).

Contigu au chevet de la basilique, le couvent des chanoines occupait un espace rectangulaire attenant au Calvaire et entourant la chapelle de Sainte-Hélène. La coupole de cet oratoire souterrain, portée sur un tambour percé de fenêtres, s'élevait au milieu du préau, formé par l'exhaussement du terrain situé à l'est de l'église et mis de niveau avec le sommet des voûtes de la chapelle. Un cloître (O) établissait la communication entre le dortoir et le réfectoire, situés l'un à droite, l'autre à gauche du préau (2). Ce qui reste de ces bâtiments est aujourd'hui occupé par les moines grecs, coptes et abyssins. Les dortoirs ou cellules n'existent plus. Du réfectoire (U), il reste deux travées du côté du Calvaire ; c'est la chapelle des Apôtres dans le couvent grec de saint Abraham. Du cloître, il reste encore un pilier d'angle que M. de Vogüé prenait pour un débris de la basilique constantinienne, mais qui est bien réellement de l'époque des croisés (3). La lanterne qui éclaire la chapelle de Sainte-Hélène est toujours au milieu du préau.

Le cadre de cette étude ne nous permet pas de donner de plus amples détails sur l'œuvre des croisés. Qu'on nous permette d'en

(1) « Et à main destre de l'Ospital, est li maistre porte del *Sépulcre*. Devant cele mestre porte del Sepulcre, a une mout bele place pavée de marbre. A main diestre [en regardant le midi] de celle porte del Sepulcre a un moustier c'om apelle *Saint Jaques des Jacopins*... A main destre, est li clokiers del Sepulcre ; et si a une capelle c'on apele *Sainte-Trinité*. Cele capiele si est grans, car on i espousoit toutes les femes de la cité ; et là estoient li fons où on baptisoit tous les enfants de la cité ». Ernoul, *La cités de Jherusalem*, p. 35.

(2) « Tout si comme li canoine issoient del *Sepulcre*, à main seniestre, estoit li dortoirs ; et à main destre estoit li refrotoirs, et tenoit al *Mont de Calvaire*. Entre ches deux offecines est lor enclostres et lor praiaus. En miliu del praiel a une grant ouvreture, par là u on voit la capele *Sainte-Elaine* qui desous est ; car autrement n'i venroit on noient ». Ernoul, *ouv. cité*, p. 37.

(3) Voir la photographie qu'en donne le P. Germer-Durand dans la *Revue biblique*, 1896, p. 331 ». Le pilier chanfreiné, dit-il p. 333, strié en diagonale, porte sa date dans le procédé même du tailleur de pierre. La cimaise à feuille d'acanthe, qui remplace le chapiteau, se retrouve à la façade du tombeau de la Vierge, qui est bien sûr postérieure à ce cloître, et l'ornementation de l'arc est de la même famille que les sculptures de la façade du Saint-Sépulcre, qui est du même temps. Nous avons d'ailleurs une preuve décisive dans une pierre retrouvée dans les fouilles de l'hospice russe... »

résumer le caractère, qui est « le caractère français », en citant cette belle page de M. de Vogüé : « Je considérais avec étonnement ces murs qui portaient l'empreinte d'une importation étrangère, ces dispositions dont mes yeux avaient perdu l'habitude, mais que ma pensée revoyait bien au-delà des mers, dans le pays que j'avais quitté. Je retrouvais avec bonheur, au terme désiré du pèlerinage, ces formes connues qui me rappelaient la patrie, et qui mêlaient aux glorieux souvenirs qu'elles évoquent les douces pensées du clocher domestique. Aussi, parmi les émotions nombreuses que l'on ressent en ce lieu, il faut compter celle que fait naître la vue de ces vieilles pierres, de ces murs élevés peut-être par des mains françaises, et qui, pour nous, donnent à l'église du Saint-Sépulcre un certain air de famille. On salue avec respect et recueillement ces débris de la conquête franque, seul monument de ses triomphes, de ses institutions, témoins palpables de tant de glorieux efforts, de tant de luttes héroïques, et qui disent encore à notre génération l'enthousiasme religieux et guerrier, la foi ardente, les succès brillants, les glorieux revers, les récits merveilleux de cette époque sans pareille dans l'histoire (1) ».

(1) M. de Vogüé, *Les Églises de Terre Sainte*, p. 174. — C'est dans cet ouvrage remarquable qu'on trouve la plus belle analyse de l'œuvre des croisés. Nous l'avons suivie en grande partie, sauf en quelques points.

3º LES CROISÉS DU MAINE, DE LA SECONDE CROISADE A LA DERNIÈRE

Comme les Israélites rebâtissant, au retour de la captivité, les murailles de Jérusalem, les croisés durent tenir le marteau d'une main et l'épée de l'autre (1). La reconstruction et l'embellissement du Saint-Sépulcre ne leur firent pas perdre de vue la défense du territoire sacré qu'ils venaient de conquérir. Combattre les infidèles, protéger les pèlerins, sans compter le soin des malades et l'office divin, telle fut la glorieuse mission qu'acceptèrent les deux Ordres qui naquirent à ce moment, les chevaliers de Saint-Jean et les Templiers. Ce fut la chevalerie élevée à la hauteur de la vie monastique, formant comme une armée régulière et permanente de croisés. N.-S. au saint Tombeau eut ses gardes du corps. De bonne heure, jusque dans nos pays, de riches fondations furent faites en faveur de ces saintes milices, dans lesquelles s'engageaient en même temps une foule de seigneurs manceaux. En peu d'années, les deux grands Ordres militaires possédèrent de nombreux établissements dans notre diocèse (2).

Notre Maine eut la gloire de donner aux Templiers leur second grand maître. A Hugues de Payens succédait, vers 1137, ROBERT LE BOURGUIGNON, petit-fils de celui que nous avons mentionné à la première croisade, fils de Renaud de Craon et d'Agnès de Vitré. Après avoir tenté une riche alliance en Aquitaine, il partit pour la Palestine, où il entra dans l'Ordre du Temple. Il était digne par sa bravoure, la noblesse de son sang et de sa vie (3), de commander les preux qui juraient de ne

(1) II Esd., IV, 17.
(2) Cf. D. Piolin, *Histoire de l'Église du Mans*, t. IV, p. 24-27.
(3) « Vir piæ in Domino recordationis, miles eximius et in armis strenuus, nobilis carne et moribus, dominus Robertus, cognomine Burgundio, natione Aquitanicus, magister militiæ Templi ». Guillaume de Tyr, *Historia rerum transmarin.*, lib. XV, cap. VI, Migne, *Patr. lat.*, t. CCI, col. 617.

jamais fuir en présence des ennemis, lorsque ceux-ci ne seraient pas plus de trois contre un, ou plutôt qui ne demandaient jamais combien il y avait d'ennemis, mais seulement où ils étaient. En 1138 ou 1139, il livra le désastreux combat de Thécua (1), où périrent de nobles guerriers, parmi lesquels Eudes de Montfaucon (2). En 1148, il est cité parmi les chevaliers de Terre Sainte qui se joignirent à l'armée de Louis VII. Le 24 juin de cette même année, il figure à Acre avec les prélats et barons, dans l'assemblée où l'on décida le siège de Damas (3).

Le XI° grand maître du Temple appartenait aussi à notre province : ce fut ROBERT III DE SABLÉ, dont nous parlons plus loin, à propos de la troisième croisade.

Peut-être pourrions nous également rattacher à notre pays un sénéchal du Temple, Guillaume de la Guierche (*de Guirchia*), qui souscrit, avec ce titre, le 26 juillet 1160, un acte du roi Baudouin III, et, vers la même époque, deux chartes de Bertrand, grand maître de l'Ordre, établissant des privilèges en faveur du Saint-Sépulcre.

C'est ainsi que la jeune noblesse, qui gaspillait son temps à la chasse et dans les tournois, vint grossir, principalement sous l'instigation de saint Bernard, le nombre des défenseurs des Lieux-Saints. Du reste, il fallait veiller et combattre : l'ennemi rôdait autour des frontières, cherchant à reprendre le terrain perdu.

Pendant ces deux siècles de lutte pour le Tombeau du Sauveur, l'Occident ne cessa de verser en Palestine des contingents d'hommes dévoués, qui venaient remplir les vides occasionnés par la mort ou le retour des autres croisés. A certains moments, un cri d'alarme retentissait, et des phalanges se soulevaient dans les diverses contrées de l'Europe. Mais, en dehors de ces grands mouvements qui portent plus spéciale-

(1) Aujourd'hui *Khirbet Teqou'a*, au sud de Bethléhem. C'est l'ancienne *Thécué* de la Bible, la patrie du prophète Amos.
(2) Cf. Guillaume de Tyr, *loc. cit.*
(3) Cf. Guillaume de Tyr, *Hist. rerum transmar.*, lib. XVII, cap. I, II, col. 673, 674 ; E. Rey, *L'Ordre du Temple en Syrie et à Chypre ; Les Templiers en Terre Sainte*, Arcis-sur-Aube, 1888. (Extrait de la *Revue de Champagne et de Brie*).

ment le nom de *croisades,* il y eut comme des élans partiels qui, de temps en temps, entraînaient quelques poignées de braves. Les yeux fixés sur le Saint-Sépulcre, la piété de nos pères était toujours en éveil.

En 1140, PHILIPPE, seigneur DU PERCHE-GOUET (1), prenant la croix après son père HERVÉ, s'engageait, avant de partir, à défendre les hommes de Lavaré (2) et les remettait à la garde de Théobald ou Thébaud de Dangeau (3).

Mais, quelques années plus tard, l'Occident apprenait avec une profonde tristesse que le prince Zenghi de Mossoul s'était emparé d'Edesse (13 décembre 1144), boulevard des possessions chrétiennes, que son fils Noureddin détruisait complètement en 1146. A la voix d'Eugène III, qui écrit aux princes chrétiens, et de saint Bernard, qui prêche la nouvelle croisade, l'enthousiasme religieux et l'esprit de pénitence deviennent universels en France et en Allemagne. Louis VII et, après de longues résistances, Conrad III avec son neveu Frédéric Barberousse, sont entraînés. Le roi allemand part de Ratisbonne à Pâques de l'année 1147, se dirigeant à travers la Hongrie, vers Constantinople, tandis que l'armée française, sortie de Metz à la Pentecôte, arrivait dans l'empire grec en suivant aussi la route de terre. Au milieu de souffrances causées par l'infidélité des Grecs, les attaques des Turcs, les épidémies, les troupes affai-

(1) Le Perche-Gouet ou Bas-Perche, aujourd'hui en partie dans le département d'Eure-et-Loir, avait pour chef-lieu Montmirail.
(2) Lavaré, *Lavareium,* paroisse anciennement de l'archidiaconé de Montfort et du doyenné de La Ferté, aujourd'hui du doyenné de Vibraye.
(3) « Ego Philippus, heres terre Goeti et dominus, tam futuris quam presentibus notifico.... Et insuper quod in eodem anno ego crucem habens Iherusalem ire debebam, eis in pactum habui et in manu cepi quod qui post motionem meam terre mee curam gereret, sive Theobaldus Daniolii sive alius, sicut et meos vice mea eos garentiret, custodiret et defenderet. Et ita eos ad defendendum pro posse suo in manu cepit Theobaldus Daniolii, in cujus custodia ego Iherusalem proficiscens dereliqui. Preterea, ne hoc factum a Herveo domino et patre meo, si de Iherusalem rediret, vel alio in terre dominio, si ego non redirem, mihi succedente, posset quassari et in irritum duci, et ne amplius de castelli infractione ab alio post me possent accusari, finem (*sic*) quam mecum fecerunt de omnibus rebus et pactum quod eis habui, munitione et caractere mei sigilli confirmavi. — Hujus rei testes... Matheus, prior de Lavare tunc temporis, in cujus prioratus tempore compositio facta fuit, anno ab Incarnatione Domini MCXXXX ». *Cartulaire de la Couture,* p. 55-56.

blies arrivent devant Nicée, puis les deux rois se rencontrent (1148) à Jérusalem. Après une tentative infructueuse contre Damas, partout poursuivis par la trahison et les revers, ils rentrent sans gloire en Europe. Noureddin envahit la majeure partie du territoire de Raymond II, prince d'Antioche. Bientôt après disparaissaient les plus ardents promoteurs de cette seconde croisade, l'abbé Suger, Eugène III et saint Bernard (1153).

En 1158, partait de nos pays un petit groupe de croisés. Sur la foi de Gilles Ménage, dans son *Histoire de Sablé,* on avait cru jusqu'ici à la fameuse croisade de Mayenne. Un document fort curieux donnait un récit détaillé de la cérémonie qui aurait eu lieu, le 10 avril 1158, dans l'église Notre-Dame de Mayenne, à l'occasion du départ pour la Terre Sainte de Geoffroy, fils de Juhel II, entraînant à sa suite plus de cent seigneurs, l'élite de la noblesse du Maine, de l'Anjou et de la Bretagne, dont les noms étaient soigneusement relatés. Trente-cinq seulement seraient revenus en France, le 7 novembre 1162, après de cruelles fatigues. M. l'abbé Angot a mis fin à cette légende en montrant ici l'œuvre d'un faussaire intéressé (1) « Pourtant, dit-il, ne subsiste-t-il rien de la croisade Mayennaise ? Il reste ce seul point, que GEOFFROY DE MAYENNE se croisa en 1158. Le fait est mentionné dans une charte postérieure de son père. Cette charte des archives de Savigny, le seigneur de Goué la connaissait et il l'a prise comme base de son roman. Bien d'autres chevaliers manceaux se croisèrent individuellement au XIIe et au XIIIe siècles. Ils font souvent à cette occasion des largesses, des restitutions ou des emprunts aux abbayes, qui en consignent le souvenir dans leurs annales (2) ». C'est précisément le cas d'un autre « pèlerin de Palestine », FOULQUES RIBOUL, qui, vers la même époque, faisait, avant de partir, certaines concessions à l'abbaye de la Couture (3).

(1) Cf. A. Angot, *Les croisés de Mayenne en 1158 ; étude critique,* Laval, 1896 ; *Les croisés et les premiers seigneurs de Mayenne ; origine de la légende,* Laval, 1897.
(2) A. Angot, *Les croisés de Mayenne en 1158,* p. 16.
(3) « Ego Fulco Ribole omnibus presentem cartulam inspecturis salutem. Noverit universitas omnium tam futurorum quam presentium quod cum in Jeru-

Menacée du côté du nord, la conquête des croisés ne l'était pas moins du côté du sud, c'est-à-dire de l'Égypte. Le pape Alexandre III ne cessait, au milieu de ses propres embarras, de travailler pour la Terre Sainte. Le 14 juillet 1165, il adressa de Montpellier une proclamation aux princes et aux fidèles, les appelant au secours de Jérusalem. C'est pendant ces années que MAURICE II DE CRAON se croisa pour la première fois. Ce fait, connu par la mention que contient la charte 231 de *La Roë* de la première cour tenue par lui à Poiltrée, après son retour de Jérusalem, est en outre attesté par dix pièces importantes, qui appartiennent toutes à l'année 1169. Ce sont les authentiques des reliques rapportées par Maurice et remises par lui à la collégiale de Saint-Nicolas et au prieuré de La Haye-aux-Bons-Hommes (1). Notre croisé rentra en France après le mois de mars 1170.

Pendant ce temps-là, Henri II convoquait au Mans une assemblée de tous ses états du continent, dans le but d'y régler une levée de deniers, taxes et aumônes, destinés à secourir les chrétiens d'Orient.

Mais, depuis 1169, les incursions des Sarrasins avaient accru les périls du royaume fondé par Godefroy de Bouillon. En 1173, Saladin s'emparait de Damas et étendait partout sa puissance. Pour comble de malheur, la discorde allait croissant parmi les chrétiens. Guy de Lusignan avait des démêlés avec le prince d'Antioche, dont le connétable, en 1186, était RAOUL DES MONTS (2). Battu et fait prisonnier dans une grande bataille près du lac de Tibériade, il eut la douleur de voir la sainte croix elle-même tomber aux mains des infidèles (juillet 1187). Peu de temps après, Ascalon, puis Jérusalem étaient enlevées par Saladin. Pendant que Conrad de Montferrat défendait Tyr,

salem, causa peregrinationis, iter arriperemus, caritatis intuitu et mei vel meorum parentum remedio peccatorum, unum convivium, quem pater meus super decimam de Siliaco reclamaverat et ego ipse reclamabam, abbatie et monachis de Cultura libere et quiete dimisi et concessi... » v. 1158. *Cartulaire de la Couture*, p. 71.

(1) Cf. Bertrand de Broussillon, *La Maison de Craon*, t. I, p. 72 ; nos 137-146 du *Cartulaire*, p. 100-106.
(2) Voir plus haut, p. 75, 76.

Guy, redevenu libre, formait une petite armée, et, dès le mois d'août 1189, assiégeait avec courage et persévérance la forteresse de Ptolémaïs ou Saint-Jean d'Acre (1).

C'était la désolation. Après ses prédécesseurs, qui avaient déployé une infatigable activité, Clément III organisa la troisième croisade. Partout, on entendait répéter : « Faisons pénitence, sauvons Jérusalem ; » on recueillait des contributions, on établissait la dîme saladine (2). La France et l'Angleterre se signalèrent surtout par leur enthousiasme. Philippe-Auguste et Richard Cœur-de-Lion, prenant la voie de mer, arrivèrent l'un après l'autre en Palestine (mars-avril 1191). Le siège de Ptolémaïs fut poussé avec ardeur. Malheureusement, une funeste division régnait entre le roi Guy, Richard d'Angleterre et Conrad de Montferrat, appuyé par le roi de France. Déjà, en octobre 1190, le duc Frédéric de Souabe était venu avec ses troupes devant Acre, mais, après avoir vu les siens ravagés par la famine et par la peste, il succomba lui-même le 20 janvier 1191. Enfin, le 12 juillet, la ville se rendit sous de dures conditions, et reprit un aspect chrétien.

S'il fallait en croire certains documents cités par D. Piolin, nous connaîtrions les noms de plusieurs chevaliers manceaux qui prirent part à ce siège mémorable. Ce sont deux actes de cautionnement faits devant Acre, l'un le lendemain de la fête de saint Rémy 1190, par Geoffroy de Mayenne, l'autre en septembre 1191, par Juhel de Mayenne pour des sommes d'argent empruntées par leurs compagnons d'armes à des négociants de Gênes et de Pise. Ces gentilshommes manceaux et angevins seraient : *Jean d'Andigné, Guillaume de Chauvigné, Juhel de Champagné, Bernard de la Ferté, François de Vimarcé, Guillaume de Quatrebarbes, et Geoffroy de la Planche* (3). Malheu-

(1) Pour la description et l'histoire de cette ville célèbre, voir notre article *Accho*, dans le *Dictionnaire de la Bible* de M. Vigouroux, t. I, col. 108-112 ; E. Rey, *Les colonies franques de Syrie*, Paris, 1883, p. 451 ; *Supplément à l'étude sur la topographie de la ville d'Acre au XIII° siècle*, extrait des *Mémoires de la Société nationale des Antiquaires de France*, t. XLIX, Paris, 1889.

(2) Voir dans D. Piolin, *Histoire de l'Église du Mans*, t. IV, p. 188, ce qui se fit en particulier dans notre pays à ce sujet.

(3) Cf. D. Piolin, *Histoire de l'Église du Mans*, t. IV, Pièces justificatives, p. 560, 561.

reusement ces pièces ne sont pas d'une authenticité incontestable (1). Ainsi en est-il d'une charte de Richard Cœur-de-Lion, datée d'Acre, le 21 juillet 1191, et attestant la présence d'*Hervé de Broc* à la troisième croisade (2). Le plus ancien sceau connu de cette famille est celui de Guillaume de Broc (1302). Voir fig. 20.

Fig. 20. — Sceau de Guillaume de Broc (1302).

Le Maine cependant eut certainement la gloire d'être représenté dans cette expédition, comme dans les autres. Le plus illustre représentant fut ROBERT III DE SABLÉ. Fils de Robert II et d'Hersende d'Anthenaise, il avait épousé Clémence de Mayenne, dont il était veuf quand il partit pour la Terre Sainte. Entré bientôt dans l'ordre du Temple, il fut élu grand maître, au camp devant Acre, en 1190. Le 10 février 1192, il fut témoin dans cette ville d'une donation faite par le roi Guy de Lusignan à l'ordre Teutonique. Le 13 octobre de la même année, il souscrivit la confirmation par le roi Richard d'Angleterre des privilèges accordés aux Pisans par Guy de Lusignan. Il mourut le 28 septembre 1196 (3). On signale comme l'ayant accompagné les deux frères HAMELIN et GEOFFROY D'ANTHENAISE (4).

MAURICE II DE CRAON ne pouvait voir partir ses voisins sans sentir renaître son ardeur guerrière. Il voulut donc prendre une seconde fois le chemin de la Terre Sainte. Si aucun acte émané de lui ne signale son premier départ, le second est attesté par plusieurs documents. Nous avons d'abord et avant tout un curieux testament, l'un des monuments les plus importants pour l'histoire du droit à cette époque reculée, puis la convention avec la Roë du 22 mai et la ratification de tous les dons faits à la

(1) Cf. Bertrand de Broussillon, *La Maison de Craon*, t. I, p. 78, note 1.
(2) Cf. A. Ledru, *Histoire de la Maison de Broc,* Mamers, 1898, p. 5, note 3.
(3) Note de M. E. Rey.
(4) Cf. Bonneserre de Saint-Denis, *Notice historique et généalogique sur la Maison d'Anthenaise*, in-8º, Angers, 1878, p. 24, 25. — Anthenaise, *Altanosa, Altanosia, Altenesa*, etc., aujourd'hui *La Chapelle Anthenaise*, anciennement paroisse de l'archidiaconé et du doyenné de Sablé, actuellement du diocèse de **Laval.**

collégiale de Saint-Nicolas de Craon (1). Maurice revint en France et fonda le prieuré de la Haye-aux-Bons-Hommes près Craon. Il mourut le 12 juillet 1196.

C'est vers la même époque que dut se croiser également ROBERT III, comte d'Alençon et SEIGNEUR DU SONNOIS (1191 à 1217). Dans une charte signée de son sceau (fig. 21), nous le voyons, au retour d'une expédition en Palestine, donner à l'abbaye de Perseigne plusieurs saintes reliques avec des parcelles de la vraie croix ; il les dépose sur l'autel, pour remercier Dieu et la bienheureuse Vierge Marie d'avoir bien voulu accorder la victoire à ses armes et à celles de ses guerriers, de leur avoir permis d'échapper aux embûches de leurs ennemis et aux périls d'une longue traversée (3). Dans

Fig. 21. — Sceau de Robert III, comte d'Alençon, baron du Sonnois (2).

(1) « Post captionem igitur sanctæ civitatis Jerusalem a paganis factam, sub Salaadino rege Babiloniæ, ego Mauritius [de Creon], cum regibus et principibus Christianis crucem meam tollens ut irem post Christi vestigia et desiderans Ierosolimitanæ terræ pro facultate mea subcurrere, pacem et benevolenciam abbaciæ et canonicorum prius querere volui quam iter meæ peregrinationis arriperem, et in capitulum de Rota veni et ecclesiæ de Rota et canonicis in eleemosinam concessi et in perpetuum confirmavi quod quicquid ipsi usque ad tempus hujus meæ peregrinationis adquisierant in tota terra mea in futuro tenerint omnibus annis omnino libere et quiete ab omnibus servitiis quæ ad me et ad meos heredes pertinebant... » Cf. Bertrand de Broussillon, *La Maison de Craon*, t. I, p. 83, 114.

(2) Ce sceau, reproduit d'après Gaignières, paraît être fort rare. Le cliché nous a été gracieusement prêté par notre savant ami, M. G. Fleury. Voir *Cartulaire de l'abbaye de Perseigne*, p. 78.

(3) « Ego Robertus comes Alenconis, dominus Sagonie, omnibus presentibus et futuris salutem in Domino. Noveritis me sanctissimas reliquias videlicet de ligno sancte crucis cum multis aliis reliquiis super altare abbatie de Persenia obtulisse et in nomine Dei et Beate Marie, qui mihi et bellatoribus meis victoriam dederunt in partibus sancte terre et de periculo inimicorum meorum et de tormento maris me et meos libere et honorifice liberaverunt, eas reliquias et grangiam meam de Sicca-Noa cum domibus, terris, pratis et aliis pertinentiis suis Capellanis meis videlicet monachis dicte abbatie et successoribus suis dedisse... » *Cartulaire de l'abbaye de Perseigne*, publié par G. Fleury, in-4°,

une autre, scellée au couvent de Perseigne en mars 1214, il exprime le désir d'être inhumé là, auprès de son frère Jean ; il recommande qu'on y ramène son corps en quelque endroit que la mort vienne le frapper, quand même ce serait en Palestine (1).

Après la prise d'Acre, Philippe-Auguste reprit le chemin de la France. Le 1er septembre 1192, un armistice de plusieurs années fut conclu avec Saladin : les chrétiens conservaient Antioche, Tripoli et la côte de Tyr jusqu'à Jaffa, et les pèlerins pouvaient aller librement à Jérusalem.

Malgré cela, l'Europe chrétienne ne perdait pas de vue la Palestine. Saladin était mort le 3 mars 1193, et son royaume morcelé. Peu de temps après mourait le sultan d'Iconium.

Innocent III prépara une nouvelle croisade. On vit alors partir, en 1198, un NICOLAS DE MAILLY, qui, avec Jean de Nesle et Thierry de Flandre, eut un rôle important à remplir ; tous trois commandèrent la flotte de Flandre en 1202 (2). Prêchée avec beaucoup de zèle par Foulques de Neuilly, cette quatrième

Mamers et Le Mans, 1880, p. 24. — *Sagonia, Sagonium, le Sonnois*. « Le Sonnois comprend le territoire des doyennés de Sonnois et de Lignières ; partie de celui des doyennés de Ballon, Beaumont, Fresnai et Bonnétable. Saône, Saint-Rémi-du-Plain, et Mamers en ont été successivement le chef-lieu. Il est difficile de poser d'une manière certaine les limites de ce pays. » Th. Cauvin, *Géographie ancienne du diocèse du Mans*, Paris, 1845, p. 490. — *Persenia*, Perseigne, abbaye des religieux de l'ordre de Citeaux, fondée, en 1145, dans la forêt de Perseigne, paroisse de Neufchâtel.

(1) « ... Neminem etiam bonorum latere volumus nos tam speciali amore Persenie abbatiam diligere ut ibidem, Deo annuente, juxta ossa dilecti fratris nostri Johannis nobis elegerimus sepulturam. Unde mandamus et mandando precipimus omnibus hominibus et fidelibus nostris ut ubique citra mare Jerosolimitanum nobis dies extremus vitam clauserit omnimode corpus nostrum ad predictam abbatiam referre satagant, et sicut proposuimus juxta fratrem nostrum sepulture nos tradant... Actum apud Perseniam anno Incarnationis dominice millesimo ducentesimo decimo quarto, mense martio ». *Cartulaire de l'abbaye de Perseigne*, p. 32.

(2) « En une ille que l'on apele Saint-Nicholas... vint une estoires (flotte) de Flandres par mer où il ot moult de bone gent armée. De cele estoire fu chevetains (capitaines) Jehan de Neele, chastelains de Bruges, et Thierris qui fut fils le conte Phelippe, et *Nicholas de Mailli* ». J. de Villehardouin, *De la conqueste de Constantinoble*, édit. de la *Société de l'Histoire de France*, par M. Paulin Paris, Paris, 1838, p. 15, n° XXX. A. Ledru, *Histoire de la Maison de Mailly*, Paris, 1893, t. I, p. 46. — Bien que la Maison de Mailly n'appartienne pas originairement au Maine, elle a depuis longtemps dans notre pays de nobles représentants ; c'est pour cela que nous la mentionnons ici.

croisade eut pour chefs Boniface, comte de Montferrat, et Baudouin, comte de Flandre, qui firent leur jonction à Venise. Le 12 avril 1204, les Latins s'emparèrent de Constantinople et y fondèrent un éphémère empire. A cette expédition appartiennent, parmi les nôtres, RENAUD DE MONTMIRAIL, qui trouva la mort sous les murs d'Andrinople en 1205, G. DE BEAUMONT, son compagnon (1), et ROTROU DE MONTFORT (2). HUGUES DE LA FERTÉ, avant de prendre, en 1202, *pour la seconde fois,* le chemin de Jérusalem, après avoir déjà concédé aux moines de Saint-Pierre de La Ferté un droit de pêche dans les eaux courant des Moulins-Neufs à celui de Chavanz, leur donnait un supplément de vingt-quatre sous aux vingt-six par lui payés aux mêmes religieux pour la dîme de son four (3). On vit, en 1211,

(1) « R., dominus Montis-Mirabilis, universis fidelibus, Salutem. Notum sit omnibus, quod, cum essem apud Montem-Mirabilem, arripiens inde iter meum proficiscendi, Deo volente, Jerosolimam, abbas Sancti-Karileffi, qui habet prebendam in ecclesia Beati-Juliani Cenomanensis, et Philippus de Ebriaco, ejusdem ecclesiæ canonicus presbyter, optulerunt michi, per dilectum militem meum G. de Bello-Monte, orationes ecclesie Beati-Juliani, hoc modo ; scilicet, quod, singulis diebus, in missa dominica, fiet oratio propria pro me et pro meo comitatu ; in duabus sinodis, singulis annis, usque ad complementum biennii, fiet deprecatio pro me et pro eis qui mecum sunt, et nominatim pro G. de Bello-Monte, socio meo, et cantabit unusquisque sacerdos, in synodo constitutus, unam missam pro me et pro hiis qui mecum sunt, et unaquæque abbatia unum trigintale, et, si de me humanitus contigerit, tantumdem facient pro me canonici, quantum facerent pro uno canonicorum suorum... Actum, anno gratie, Mo CCo secundo ». *Livre blanc,* no DCXX, p. 382. — « Avec ces deux contes (Thibault, comte de Champagne, et Louis, comte de Blois et de Chartres), se croissèrent deux mult halt baron de France, Symon de Montfort et *Renauz de Mommirail.* Mult fut gran la renomée par les terres, quant cil dui halt homes sencroisièrent. *De Villehardouin.*

(2) « Rotrodus, juvenis de Monte-Forti, omnibus ad quos littere iste pervenerint, Salutem in Domino. Universitati vestre notum facio, quod ego de fractione cymeteriorum de Gres, de Sancto-Quintino et aliorum, ad jus Cenomanensis ecclesie pertinentium, a canonicis ejusdem ecclesie veniam humiliter petii et accepi, et promisi firmiter sub religione jurisjurandi in eodem capitulo corporaliter prestiti, quod nullam vim in eis de cetero sum facturus, nec heres meus vel aliquis alius, in quantum potero impedire. Canonici vero ecclesie me iter Jerosolimitane peregrinationis arripientem in orationibus ecclesie receperunt ». Commencement du xiiie s. *Livre blanc,* no XXVI, p. 14.

(3) « Ego Ludovicus, comes Blesis et Clarimontis, notum facio universis quod Hugo de Firmitate dedit monachis Sancti Petri de Firmitate piscationem quam habebat in aqua a molendinis novis usque ad molendinum de Chavanz integre et libere perpetuo possidendam. Preterea Iherusalem profecturus secunda vice, attendens quod XX. VI. solidi, quos pro decima furni sui, dictis monachis

un juif nouvellement converti, *Guillaume Cressun,* possesseur d'une fortune assez considérable, entreprendre, pour le salut de son âme, le pieux pèlerinage de Jérusalem (1).

Après tout ce qu'il avait déjà fait pour la Palestine, Innocent III prit encore d'importantes mesures au concile de Latran (1215). Outre les sommes considérables qu'il remit au patriarche de Jérusalem et aux grands maîtres des ordres de chevalerie, il s'obligea, lui et les cardinaux, à payer la dîme, exigea du clergé la vingtième partie de ses revenus pendant trois ans, et accorda de grands privilèges aux croisés. Sa mort (1216) anéantit ce projet.

Malgré ces encouragements, les princes chrétiens restaient inactifs. Après de faibles avantages remportés par André II, roi de Hongrie (1217), une expédition fut entreprise par le duc Léopold d'Autriche et Jean de Brienne contre l'Egypte, qui menaçait surtout la Palestine. Damiette fut prise en novembre 1219, mais les croisés ne surent pas tirer parti de cette victoire. Le sultan répara ses pertes, et, en 1221, ils furent obligés d'acheter le droit de se retirer librement, après avoir rendu la ville.

Pendant ces années, 1216-1219, le Maine vit plus d'un départ pour la Terre Sainte. RAOUL III DE BEAUMONT, qui avait juré de servir fidèlement Philippe-Auguste, consentait, avant de prendre la croix, à livrer son fils aîné Richard II à la garde du roi et de Guillaume des Roches, sénéchal d'Anjou ; de plus tous ceux qui gardaient les forteresses de la vicomté de Beau-

annuatim reddebat, ad justam illius decime solutionem non sufficiebant, pro salute sua et Beatricis uxoris sue, et patris sui et matris sue, et aliorum antecessorum suorum, adjecit in elemosinam predictis XXti VI solidis, prefata uxore sua concedente, XXti IIIIor solidos, volens et instituens, ut de cetero, pro decima nemoris et furni memoratis monachis annuatim L. solidi ab ipso, et ab eis qui post ipsum furnum eumdem possessuri sunt reddantur in perpetuum... » 1202. Documents Chappée.

(1) Universis presentem paginam inspecturis C. archidiaconus et officialis Cenomanensis, salutem in Domino. Noverit universitas vestra quod, cum Willelmus Cressun conversus ex judeis iter Jerosolimis vellet arripere, ut saluti anime sue proficeret, pluribus bonis viris astantibus instantissime a nobis petiit, quod litteras nostras testimoniales cujusdam sue dispositionis Laurentie uxori sue tradere dignaremur... » 1211. *Cartulaire de la Couture,* p. 169.

mont devaient jurer de ne les rendre qu'au roi ou à son commandement (1). Un prêtre, nommé JULIEN, donnait, en se croisant, au chapitre de Saint-Julien du Mans certains biens meubles et immeubles qu'il tenait lui-même de sa sœur (2). On cite également un certain HERBERT TOREL, qui, parti pour Jérusalem, dut mourir au cours de ce voyage (3).

Frédéric II, empereur d'Allemagne, protégé par le pape Innocent III dans sa lutte contre ses compétiteurs, avait, en retour, fait vœu d'aller combattre les infidèles. Ce ne fut cependant que sous le coup de l'excommunication qu'il se décida à partir. Il arrivait devant Ptolémaïs le 7 septembre 1228. Un traité conclu avec le sultan Mélék el-Qamel (19 février 1229), instituant une trêve de dix années et laissant aux chrétiens leurs possessions actuelles, tel fut le résultat de cette croisade. L'empereur entra ensuite à Jérusalem, où il plaça lui-même la couronne royale sur sa tête. On ne tarda pas à voir les inconvénients du traité. En 1230, Jérusalem était assaillie et saccagée par une horde de Sarrasins fanatiques. Le 13 novembre 1239, les chrétiens perdaient la bataille d'Ascalon. Bientôt les ordres de chevalerie et les barons du royaume ne furent plus en état de résister au sultan d'Egypte. Jérusalem était à jamais perdue, malgré les tentatives de Grégoire IX et de ses successeurs.

L'antique ardeur pour les croisades s'était éteinte en Occident. Au milieu de l'assoupissement général, un seul cœur redonna le branle au saint enthousiasme. Ce fut encore un cœur français, celui du plus saint de nos rois, Louis IX. Pendant l'année 1244, atteint d'une grave maladie, le pieux monarque fit vœu, s'il guérissait, d'entreprendre une nouvelle croisade, et demanda

(1) Cf. E. Hucher, *Monuments funéraires et sigillographiques des Vicomtes de Beaumont au Maine*, dans la *Revue historique et archéologique du Maine*, t. XI, p. 357, note 1.

(2) « ... A die vero qua prefatus presbyter [Julianus] qui cruce signatus est, iter Jerosolimam arripiet, prefatum capitulum dictarum rerum habebit custodiam, et omnes redditus et obvenciones et fructus inde perceptos ad opus sepe dicti presbyteri, donec redierit vel de morte ipsius certus nuncius extiterit, fideliter custodiet, eidem, si redierit, vel illius mandato, si obierit, cum omni integritate reddendos. Actum, anno Domini M° CC° septimo decimo, dominica post Translationem beati Martini ». *Livre blanc*, n° CLXI, p. 88.

(3) Cf. *Cartulaire de la Couture*, p. 199.

la croix à Guillaume, évêque de Paris. A la fin de juin 1245, au concile de Lyon, beaucoup de grands seigneurs imitèrent son exemple et s'engagèrent à le suivre en Terre Sainte. Parmi eux on remarquait GILLES I DE MAILLY, dont il nous reste un sceau placé au bas d'une charte du mois de mars 1239 : d'un côté, est *une croix pattée et pommettée,* avec ce reste de légende : E MAILI ; au contre-sceau se trouvent un écu portant *trois maillets* et la légende : S' GUILLE : DE MAILLI (1).

A peine eut-il recouvré la santé, saint Louis se mit en devoir de lever une armée (1248), dont fit partie un seigneur de Mayenne. DREUX DE MELLO, qui déja s'était croisé en 1239 (2) s'embarqua une seconde fois, en 1248, à la suite du saint roi, avec lequel il aborda à Chypre au mois d'août ; il y mourut avant le départ des croisés, qui ne quittèrent l'île que le 30 mai 1249. Dreux de Mello avait épousé Isabeau de Mayenne, petite-fille du croisé de 1158, fille de Juhel III, qui lui-même prit la croix contre les Albigeois (3).

L'expédition commença par l'Egypte, source de l'oppression pour la Palestine. Damiette fut prise (1249) ; mais bientôt Louis IX tombait entre les mains du sultan. Obligé de payer très cher sa rançon et de rendre Damiette, il obtint la liberté de parcourir en pèlerin la Terre Sainte.

En rentrant en France (1254), saint Louis ne renonçait pas totalement au pieux dessein qui venait d'échouer une première fois. Après les avantages remportés par Bibar, sultan d'Egypte,

(1) Cf. A. Ledru, *Histoire de la Maison de Mailly,* t. I, p. 60 ; t. II, p. 25.

(2) « Omnibus... Guido, Dei gratia Antisiodorensis episcopus, salutem. Notum facimus quod cum carissimus avunculus noster Droco de Melloto, dominus Locharum et Meduanæ, crucesignatus vellet in Terræ Sanctæ subsidium proficisci, idem Droco et Elisabet, uxor ejus, in nostra præsentia constituti recognoverunt quod, cum alias, videlicet anno 1239, mense julio, idem Droco crucesignatus vellet in Terræ Sanctæ subsidium transfretare, in perpetuam elemosinam legaverunt, dederunt et concesserunt monachis Fontis-Danielis C solidos cenomanenses annui redditus, pro anniversariis dictorum Droconis et Elisabet, die obitus ipsorum... Datum anno Domini 1248, die Veneris proxima ante festum Beatæ Mariæ Magdalenæ ». *Cartulaire de l'abbaye cistercienne de Fontaine-Daniel,* publié et traduit par A. Grosse-Duperon et E. Gouvrion, Mayenne, 1896, p. 206.

(3) Cf. A. Angot, *Les croisés et les premiers seigneurs de Mayenne,* p. 6, note 1.

qui, en 1268, s'était emparé d'Antioche, Clément IV fit prêcher une nouvelle croisade. Aussitôt le roi, rassemblant ses seigneurs, met sous leurs yeux la couronne d'épines du Sauveur, et prend la croix des mains du légat. Le 17 juillet 1270, sa flotte arrive devant Tunis, d'où l'Égypte recevait de nombreux secours. La ville succombe ; malheureusement, d'affreuses épidémies déciment l'armée, et, le 25 août, le saint roi lui-même emporte au ciel, avec la couronne de ses vertus, les regrets de l'univers chrétien.

L'illustre famille de Mailly fut encore glorieusement représentée dans cette dernière croisade. Parmi les seigneurs qui accompagnèrent saint Louis, on cite GILLES II DE MAILLY. Il est ainsi mentionné sur une liste de chevaliers croisés : « Cy sont les chevaliers qui deurent aler avec sainct Loys oultre mer, et les convenances qui furent entre eulx et le roy, l'an mil CCLXIX ... Monsieur *Gilles de Mailly,* soy dixiesme de chevaliers, trois mil livres, et passage et retour des chevaulx, et mangera à court (1) ». Une autre liste de 1270 donne cette variante : « Mi sires *Gilles de Mailli,* lui cuinsième, VI mille libres, lui tiers de banneres (2) ».

Nicolas IV fit tous ses efforts pour ranimer le feu sacré, il envoya lui-même une grande somme d'argent et vingt vaisseaux, mais il ne put ébranler chez les rois de France et d'Angleterre, d'Aragon et de Sicile, un courage désormais abattu. Le 18 mai 1291, Ptolémaïs, qui était comme la clef de la Terre Sainte, était définitivement perdue pour les chrétiens. Bientôt après tombaient Tyr, Sidon et Béryte. Les persévérants et pressants appels des papes demeurèrent sans écho. Après deux siècles de luttes admirables, malgré bien des défaillances, le Tombeau du Sauveur restait pour longtemps, sinon, hélas ! pour toujours, aux mains des infidèles.

S'il nous a été doux de constater dans la basilique du Saint-Sépulcre, refaite par les croisés, une page d'architecture marquée au coin du génie français, il n'est pas moins glorieux pour

(1) Cf. *Recueil des Historiens de France*, t. XX, p. 306.
(2) Cf. A. Ledru, *Histoire de la Maison de Mailly*, t. II, p. 32.

nous de voir la part prise par notre patrie dans les guerres sublimes que nous venons de résumer. Commencées sous l'impulsion de cœurs français, elles eurent pour dernière victime celui de nos rois qui pouvait offrir au Dieu du Calvaire le plus beau sacrifice de vertus et de dévouement. Du début à la fin de cette lutte de la foi et de l'amour contre l'infidélité et la barbarie, la fille aînée de l'Église n'a cessé de prodiguer ses richesses et le sang de ses enfants. Le monument élevé à La Chapelle-du-Chêne sera donc bien le monument de la piété et de la valeur d'un peuple dont l'histoire a été si justement appelée *Gesta Dei per Francos*. Il rappellera en particulier la mémoire des croisés manceaux dont la liste trop abrégée (1) vient de passer sous nos yeux. Avec les plus touchants souvenirs de notre sainte religion, nous sentirons revivre au milieu de nous nos plus précieuses gloires de famille.

(1) Nous tenons à répéter ici que nous n'entendons aucunement donner dans cette étude la liste complète des croisés manceaux, ni déposséder certaines familles d'une gloire à laquelle elles croiraient pouvoir prétendre.

4° LE SAINT-SÉPULCRE DEPUIS L'ŒUVRE DES CROISÉS JUSQU'A NOS JOURS

Il n'est point d'œuvre si belle, si sainte même, ici-bas, qui soit à l'abri des injures du temps ou des hommes. Le temps est moins barbare que les hommes. Souvent il respecte, parfois même, avant d'accomplir son œuvre, il se plaît à revêtir le monument qu'il va frapper de je ne sais quelle majesté grandiose, comme le sacrificateur ancien couronnait sa victime de guirlandes. La main humaine est plus redoutable et a fait plus de ravages. Si elle est un admirable instrument au service de l'intelligence et du cœur, de la foi et du génie, elle est aussi, hélas ! le marteau de la haine, quand elle n'est pas quelquefois l'aide inconscient d'une brutalité qui détruit pour le plaisir de détruire. Il y a des œuvres même qui, par leur caractère, semblent appeler les coups de la dévastation, comme certains sommets appellent la foudre. La basilique du Saint-Sépulcre est de celles-là ; elle a été, comme Celui dont elle abrite le divin souvenir, « un signe de contradiction ». Nous l'avons déjà vu ; nous le verrons encore dans le rapide résumé de cette histoire.

L'édifice élevé par les croisés était à peine terminé qu'il était menacé d'une ruine complète. Un siècle ne s'était pas écoulé depuis la conquête de la ville sainte par les armées chrétiennes, qu'elle retombait aux mains des infidèles. A l'entrée triomphante de Saladin dans Jérusalem, au commencement d'octobre 1187, les disciples du Christ s'éloignèrent en foule immense, après avoir arrosé de leurs pleurs le Tombeau du Sauveur, le Calvaire et les rues de la cité qu'ils ne devaient plus revoir. Les larmes coulaient de leurs yeux, dit un auteur arabe, *comme les pluies descendent des nuages*. Le Saint-Sépulcre faillit être rasé complètement. « Quelques zélés musulmans, dit Emad-Eddin, avaient conseillé à Saladin de détruire ce monument, prétendant qu'une fois que le tombeau du Messie serait comblé et que la charrue aurait passé sur le sol de l'église, il n'y aurait

plus de motif pour les chrétiens d'y venir en pèlerinage ; mais d'autres jugèrent plus convenable d'épargner ce monument religieux, parceque ce n'était pas l'église, mais le Calvaire et le tombeau du Christ qui excitaient la dévotion des chrétiens, et que, lors même que la terre serait jointe au ciel, les nations chrétiennes ne cesseraient point d'affluer à Jérusalem. Ils firent observer que, lorsque le khalife Omar, dans le premier siècle de l'islamisme, se rendit maître de la ville sainte, il permit aux chrétiens d'y demeurer, et respecta l'église du Saint-Sépulcre (1) ».

Mais un demi-siècle plus tard, une terrible invasion tombait sur Jérusalem comme un épouvantable ouragan. Une horde de barbares, les Kharesmiens vinrent, en 1244, la plonger dans le deuil et la désolation. Passant au fil de l'épée tous les malheureux qui avaient cherché un asile près du saint Tombeau, en commençant par les religieux qui le gardaient, ils commirent plus de profanations dans l'auguste basilique qu'on n'en avait vu aux plus mauvais jours. Cependant, si quelques parties furent grandement endommagées, l'édifice lui-même, dans son ensemble, échappa à la destruction. Convenablement réparé dans la suite, il fut surtout bien restauré, vers la fin du XVe siècle, par le duc Philippe de Bourgogne, qui en obtint du sultan la permission.

Parmi les restaurations que notre plan même nous oblige à signaler, la plus importante est certainement celle du R. P. Boniface de Raguse. Custode des Lieux Saints en 1555, il renouvela presque entièrement l'édicule du Saint-Sépulcre. Il nous a donné lui-même la relation de ce fait dans une lettre célèbre, reproduite par Quaresmius.

Comme le saint monument menaçait ruine, il reçut de Jules III l'ordre de le refaire au plus tôt, et en obtint la faculté de l'autorité musulmane, mais au prix de mille traverses et dépenses. Pour rebâtir plus solidement, il dut jeter à terre le revêtement extérieur qui déjà tombait. Alors apparut à ses yeux ravis le Tombeau du Sauveur taillé dans le rocher. Il vit sur les parois deux anges peints, l'un accompagné de cette légende : *Surrexit*,

(1) Cf. *Bibliothèque des croisades*, IVe partie, p. 214.

non est hic; l'autre montrant le sépulcre du doigt, avec ces mots : *Ecce locus ubi posuerunt eum.* Mais cette peinture, à peine exposée à l'air, s'effaça en grande partie. Aussitôt qu'il eut enlevé l'une des plaques d'albâtre qui recouvraient le Sépulcre lui-même, et que sainte Hélène avait placées dessus, pour qu'on pût y célébrer le saint sacrifice de la messe, il contempla « le lieu ineffable *dans lequel* reposa pendant trois jours le Fils de l'homme (1) ». De tous côtés, des traces du sang divin, au milieu des parfums qui avaient servi à l'embaumement, frappèrent ses regards, et excitèrent dans son âme ainsi que dans les nombreux témoins qui l'assistaient, les sentiments de la plus tendre dévotion.

Au centre de ce reposoir, le plus saint du monde, il trouva un morceau de la vraie Croix enveloppé d'un linge précieux qui, au contact de l'air, s'anéantit en quelque sorte, ne laissant plus entre les mains du pieux religieux, qui le baisait avec effusion, que quelques fils d'or. Il découvrit au même endroit un parchemin, qui avait reçu une inscription, mais elle était alors tellement effacée par le temps, qu'on ne put en lire que ces mots : *Helena Magni [Constantini Mater deposuit]*, « déposé par Hélène, mère de Constantin-le-Grand ». Quand tous les assistants

(1) « Cum anno salutis nostræ MDLV fabrica illa celeberrima ab Helena sancta, magni Constantini matre, jam olim structa, S. D. N. R. sepulchrum in orbem claudens, non sine christianæ pietatis injuria, ruinam minaretur, ac jam ferme collapsa esset, fel. re. Julius papa (quem ad hanc rem perficiendam æterni nominis ac perpetuæ memoriæ invictissimus Carolus quintus romanorum imperator, necnon Deo gratus Philippus ejus filius inclytus precibus pulsarunt), instantem ruinam dolens, nobis, qui id temporis conventus sancti Francisci de observantia Jerosolymis præfectum apostolica auctoritate agebamus, obnixe præcepit, ut sacrum collabentem locum quamprimum refici instaurarique curaremus... Cum igitur ea structura solo æquanda necessario videretur, ut, quæ instauranda denuo moles erat, firmior surgeret, diuturniorque permaneret, ea diruta, sanctissimi Domini sepulchrum in petra excisum nostris sese oculis aperte videndum obtulit : in quo angeli duo depicti superpositi cernebantur ; quorum alter scripto dicebat : *Surrexit, non est hic ;* alter vero sepulchrum digito notans : *Ecce locus ubi posuerunt eum .* Quorum imagines ubi primum vim aeris senserunt, magna ex parte dissolutæ sunt. Cum vero lamina una alabastri ex iis, quibus sepulchrum operiebatur, et quas Helena sancta ibi locaverat, ut super iis sacrosanctum missæ mysterium celebraretur, necessitate urgente commovenda esset, apparuit nobis apertus locus ille ineffabilis, in quo triduo Filius hominis requievit; ut plane cœlos apertos videre tunc nobis, et illis, qui nobiscum aderant, omnibus videremur. » Cf. Quaresmius, *Terræ Sanctæ elucidatio*, 2 in-fol. Venise, 1881, t. II, p. 387-388.

eurent vénéré le Sépulcre découvert, Boniface le recouvrit d'une nouvelle table en marbre, qui subsiste encore aujourd'hui.

Mais quelle forme donna-t-il au saint édicule ? Elle différa peu de celle qu'avaient adoptée les croisés (1). L'extérieur fut entièrement revêtu d'un placage en marbre blanc, embelli de colonnettes qui s'élevaient sur des bases carrées ornées de moulures, et qui, surmontées de chapiteaux corinthiens et de tailloirs, recevaient les retombées de neuf arcades ogivales. (Voir fig. 22). Un clocheton à jour, supporté par douze colonnes en porphyre, accouplées et ornées de chapiteaux corinthiens, surmontait, comme avant, la partie supérieure. Sur les tailloirs de ces chapiteaux, s'appuyaient les arcades ogivales du tambour hexagonal, couronné lui-même d'une grande corniche et surmonté d'une coupole hémisphérique. Le vestibule était une petite chambre carrée, un peu moins haute que la terrasse du Saint-Sépulcre. Sans aucun ornement extérieur, elle était voûtée d'arêtes intérieurement, avec une abside contournant « la pierre de l'ange ». Avec une seule porte ouverte à l'orient, elle était éclairée par deux petites fenêtres, placées l'une au nord, l'autre au midi. Cette nouvelle construction dura jusqu'à l'incendie de 1808.

Fig. 22. — L'édicule du Saint-Sépulcre de 1555 à 1808 (2).

A la fin du XVIe siècle, la basilique du Saint-Sépulcre avait

(1) Voir p. 84.
(2) Dessin fait d'après les ouvrages de Bern. Amico, de Le Bruyn, de Pococke, etc. Cf. M. de Vogüé, *Les Eglises de Terre Sainte*, p. 185.

les mêmes dispositions qu'à l'époque des croisés. On y voyait, le long du chœur, dans le collatéral méridional, les tombeaux des rois et des reines de Jérusalem. C'est ce que nous permet de constater un plan de l'église qui se trouve à Plaisance et remonte à cette date (1). Au commencement du XVII^e siècle, elle fut restaurée par les deux patriarches Sophronius et Théophane. En 1664, le patriarche Nectaire orna l'abside du Saint-Sépulcre et rebâtit le couvent grec.

La dernière restauration faite avant la catastrophe de 1808 eut lieu en 1719. La grande coupole menaçait ruine. Le marquis de Bonnac, alors ambassadeur de France à Constantinople, obtint de la Porte un firman qui autorisait les Latins à réparer le monument du Saint-Sépulcre, la grande coupole et le monastère des Franciscains. Outre de nombreuses difficultés, les religieux eurent à supporter d'énormes dépenses.

L'histoire du monument dont nous venons de retracer les différentes transformations, tout au travers de douloureuses péripéties, se termine par un épisode qui arrachait encore, longtemps après, les larmes de ceux qui en furent les témoins. En 1808, dans la nuit du 12 au 13 octobre, un violent incendie éclata tout à coup dans la chapelle des Arméniens, sur une des galeries supérieures de l'église. Le sacristain des PP. Franciscains, chargé du soin des lampes, s'en aperçut le premier et appela au secours. Mais le feu avait déjà fait de tels progrès, il trouvait tant d'aliments, et les moyens de le combattre étaient si imparfaits, qu'il fallut, dès le commencement, renoncer à l'espoir d'arrêter ses ravages. Au bout de deux heures, le dôme s'écroula au-dessus du saint édicule, entraînant les galeries, une partie des murs, et écrasant les colonnes et les chapelles qui l'entouraient. Les restes épargnés furent : presque toute la façade, la pierre de l'onction, la chapelle de Sainte-Marie-Madeleine, la sacristie et le couvent des Franciscains. Le Calvaire fut à moitié endommagé ; mais le lieu du crucifiement et le petit oratoire de Notre-Dame des Douleurs furent épargnés, ainsi que les deux

(1) Cf. R. Röhricht, *Karten und Plane zur Palæstinakunde aus dem 7 bis 16 Jahrhundert*, dans la *Zeitschrift des Deutschen Palæstina-Vereins*, Leipzig, t. XV, 1892, p. 185, planche 7.

chapelles souterraines de Sainte-Hélène, celles de l'Impropère et de la Division des vêtements.

Nous ne voulons rien dire des causes auxquelles on attribue ce triste événement. Ce qu'il y a de certain, c'est que ce fut une immense perte pour les catholiques latins, qui avaient sur un monument bâti par eux des droits séculaires. Les Grecs, au contraire, firent leur grand profit de ce désastre. Les Pères de Terre Sainte, abandonnés par l'Europe, furent dans l'impossibilité de relever les ruines. C'est alors que la Porte accorda aux Grecs la permission de reconstruire ou réparer toutes les parties qui avaient été détruites ou endommagées. Tout se fit à la hâte et assez grossièrement. Alors furent brisés à dessein les tombeaux, déjà violés autrefois par les Kharesmiens, de Godefroy de Bouillon et des autres rois latins, situés les uns dans la chapelle d'Adam, les autres le long du chœur des Grecs. Ceux-ci crurent même devoir restaurer ce qui avait été respecté par les flammes, entre autres l'édicule du Saint-Sépulcre, afin de pouvoir remplacer par des inscriptions grecques les inscriptions latines qui attestaient auparavant nos droits.

Telle est l'origine du saint monument dans sa forme actuelle. L'ensemble, d'un goût médiocre, fait certainement regretter l'architecture plus élégante des siècles précédents. Le plan est néanmoins le même. L'édicule, élevé de 40 centimêtres au-dessus du sol, mesure 8 mètres de long sur 5^m55 de large et 5^m50 de haut. De forme rectangulaire à l'est, il se termine à l'ouest en pentagone. Revêtu de marbre blanc et jaune, il est orné à l'extérieur de 14 pilastres en pierre calcaire rougeâtre du pays. Il est couronné d'une balustrade en colonnettes massives et surmonté d'un dôme sphéroïdal supporté par des piliers carrés. La façade, qui regarde l'orient, est décorée de quatre colonnes torses. De chaque côté de la porte cintrée qui donne accès à l'intérieur se trouve un banc servant de siège aux ministres sacrés pendant les offices des Latins.

L'intérieur est divisé en deux parties. La première est la *Chapelle de l'Ange*, ainsi appelée parce que ce fut là que l'ange du Seigneur annonça aux saintes femmes la résurrection du Sauveur. Elle rappelle le vestibule antique qui précédait le saint

Tombeau et qu'avait démoli sainte Hélène. Les parois sont ornées de panneaux sculptés en marbre blanc, de 12 pilastres et d'autant de colonnettes. Le centre est occupé par la *Pierre de l'Ange*, partie de celle qui fermait l'entrée du Saint-Sépulcre quand le corps de N.-S. y fut déposé. Tout autour du piédestal, assez semblable à un bénitier, se déroule une inscription grecque en lettres capitales de grandeurs différentes, et dont plusieurs sont liées ensemble. Elle est tirée de l'Evangile, Matth., XXVIII, 2 ; on la lit ainsi en commençant par le côté est, vis-à-vis la porte extérieure, et continuant par le nord :

Ἄγγελος Κυρίου, καταβὰς ἐξ οὐρανοῦ, προσελθὼν ἀπεκύλισε τὸν λίθον ἐκ τῆς θύρας [τοῦ μνημείου]. 1810.

« L'ange du Seigneur descendit du ciel, et, s'approchant, roula la pierre de l'entrée du monument ».

Deux lucarnes ovales percées dans les murs nord et sud servent aux Grecs schismatiques pour leur singulière cérémonie du feu sacré, le Samedi-Saint.

De cette première chapelle, une petite porte cintrée, haute de 1m33 sur 0m66 de large, conduit dans la chambre du saint Tombeau. C'est un simple réduit, long de 2m07, sur 1m95 de large, avec des pilastres peu saillants aux quatre angles. Les parois intérieures sont revêtues de plaques de marbre blanc qui cachent le rocher. Au-dessus du pavement, à la hauteur de 0m65, s'élève le saint Tombeau, large de 0m93 et long de 1m89, inhérent aux parois nord, ouest et est, et creusé dans le roc en forme d'auge. Il est, par devant et par dessus, revêtu de marbre blanc.

Nous ne parlons pas des lampes, chandeliers, tableaux et images qui ornent l'édicule, ni des droits de chaque communauté religieuse (1).

En 1852, la grande coupole, bien que refaite depuis quarante ans à peine, était déjà très détériorée ; dix ans après, elle menaçait de tomber. La France, la Russie et la Turquie se chargèrent de la faire reconstruire, et envoyèrent chacune un architecte pour mener à bonne fin cette importante entreprise. Le travail, commencé en 1863, fut achevé en 1868. Il fait honneur à l'architecte

(1) On peut voir là-dessus le *Guide-indicateur* du Frère Liévin, t. I, p. 231.

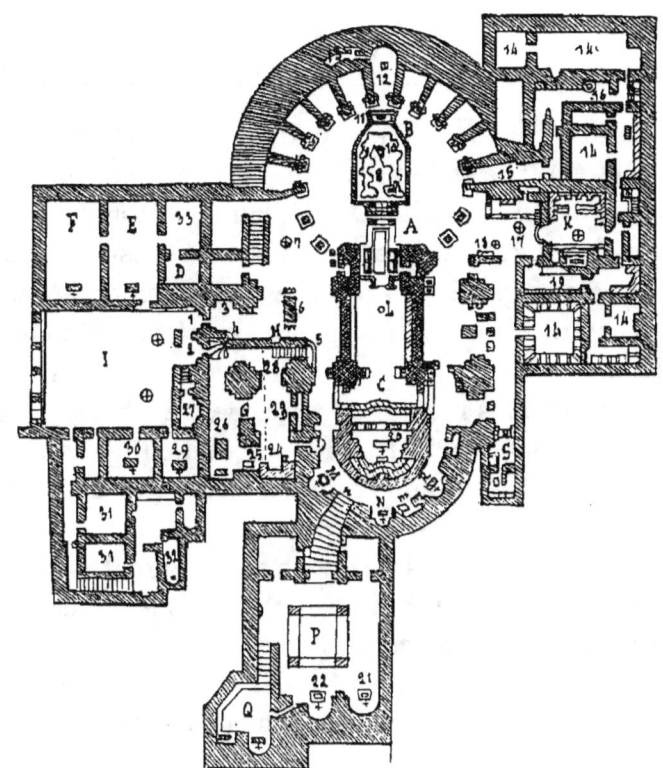

Fig. 23. — Plan de la basilique actuelle du Saint-Sépulcre.

LÉGENDE

A Rotonde.
B Edicule du Saint-Sépulcre.
C Eglise grecque.
D Clocher.
E Chapelle grecque de Marie-Madeleine.
F Chapelle grecque de Saint-Jacques.
G Calvaire.
H Entrée de la chapelle d'Adam.
I Cour d'entrée.
K Eglise des Franciscains (chapelle de l'Apparition).
L Centre du monde.
M Chapelle grecque des Injures.
N Chapelle du Partage des vêtements.
P Chapelle de Sainte-Hélène.
Q Eglise de l'Invention de la sainte Croix.
R Chapelle de Longinus.
S Prison du Christ.
m Ancienne porte des chanoines.
n Escalier descendant à la chapelle de Ste-Hélène.

1 Porte d'entrée de la basilique.
2 Porte murée.
3 Divan des gardiens turcs.
4 Escalier des Latins conduisant au Calvaire.
5 Escalier des Grecs.
6 Pierre de l'onction.
7 Position des trois Maries à la mort du Christ.
8 Chapelle de l'Ange.
9 Arrière-chapelle.
10 Le Saint-Tombeau.
11 Chapelle des Coptes.
12 Chapelle des Jacobites.
13 Tombeau de Joseph d'Arimathie et de Nicodème.
14 Dépendances du couvent latin.
15 Passage conduisant à la citerne commune.
16 Citerne.
17 Endroit où se tenait Marie-Madeleine.
18 Endroit où N.-S. lui apparut.
19 Sacristie latine.
20 Sancta Sanctorum des Grecs.
21 Autel du bon Larron.
22 Autel de Ste-Hélène.
23 Chapelle grecque de l'Elévation de la Croix.
24 Autel où se trouve le trou de la Croix.
25 Fissure du rocher.
26 Chapelle latine du Crucifiement.
27 Chapelle de Notre Dame-des-Douleurs.
28 Chapelle d'Adam (en dessous).
29 Chapelle copte de St-Michel.
30 Chapelle arménienne de St-Jean.
31 Couvent grec de Saint-Abraham.
32 Lieu du Sacrifice d'Abraham.

français, M. Mauss, qui a dressé le plan savamment conçu de la coupole actuelle (1). Les peintures qui l'ornent intérieurement sont dues à un autre Français, M. Salzmann. Il est permis de regretter qu'on ait, avec des vases de fleurs et des décorations de fantaisie, quelque gracieuses qu'elles soient, cherché à neutraliser un sanctuaire dont les augustes mystères réclamaient d'autres sujets.

Maintenant, il ne nous reste plus qu'à mettre sous le regard de nos lecteurs le plan de la basilique actuelle (fig. 23). En le parcourant en détail et le comparant à ceux que nous avons donnés depuis le commencement de ce travail, il leur sera facile d'y reconnaître tous les points que nous avons signalés à travers les siècles. Si quelques traditions accessoires, plus ou moins certaines, s'y trouvent ajoutées, les plus essentielles n'ont pas varié. Nous voulons espérer que cette modeste étude sera, à elle seule, pour tout esprit impartial, une démonstration de l'incontestable authenticité de nos Lieux Saints.

Depuis le jour où Notre-Seigneur gravissait la colline du Golgotha et l'arrosait de son sang, depuis l'heure où il sortait vivant et glorieux du Tombeau, où ceux qui l'avaient aimé venaient l'y chercher encore, la tradition a-t-elle été interrompue ; y a-t-il eu de longues intermittences dans les témoignages de la foi et de l'amour ? Nous avons vu que non. Si la haine toute-puissante a écarté quelques instants les fidèles des lieux qu'ils voulaient vénérer, elle n'a pu effacer de leurs cœurs des souvenirs aussi chers que précis, pas plus qu'elle n'a réussi à niveler et faire disparaître le rocher où fut plantée la Croix, la roche creusée pour recevoir le divin dépôt. Dieu a permis que ce fût la pierre inébranlable, immuable témoin de son amour. Les murailles qui l'entouraient ont bien pu, dans le cours des siècles, succomber plus d'une fois sous les efforts de la tempête, elles ont chaque fois ressuscité comme Celui dont elles abritaient les traces sanglantes. Si le décor extérieur a

(1) M. Mauss a donné trois dessins représentant l'état de la coupole en 1680, en 1867 et depuis 1869, dans un travail intitulé : *Note sur une ancienne chapelle contigüe à la grand' salle des Patriarches et à la rotonde du Saint-Sépulcre à Jérusalem*, Paris, 1890, p. 19-20. (Extrait de la *Revue archéologique*).

changé, tantôt riche, tantôt pauvre, nous n'en sommes pas moins sûrs de fouler aujourd'hui, comme les Apôtres, les pèlerins de tous les âges et nos pieux croisés, un sol sacré qui a été le théâtre de notre Rédemption.

CHAPITRE IV

LE SAINT-SÉPULCRE ET LES DERNIÈRES DÉCOUVERTES ARCHÉOLOGIQUES

Nous avons déjà (1) mentionné les fouilles faites dans l'hospice russe de Jérusalem, et qui ont mis au jour certaines parties de la basilique de Constantin. Une découverte aussi importante qu'intéressante est venue, vers la fin de l'année 1896, confirmer la reconstitution de ce grandiose édifice, telle que nous l'avons donnée plus haut (2). Nous voulons parler de la *mosaïque géographique de Mâdeba*. Nous croyons utile de la faire connaître en terminant cette étude, déjà commencée d'ailleurs au moment où le monde savant fut saisi de la précieuse trouvaille.

Il y a vingt ans, un mamelon désert, perdu dans la plaine de Moab, à l'est de la mer Morte, représentait seul l'emplacement d'une antique cité biblique, *Medaba* (3). Le nom ancien subsistait toujours, à peine changé, sous la forme actuelle de *Mâdeba* ou *Mâdaba;* mais les nomades qui amenaient là leurs troupeaux ne se doutaient guère qu'ils foulaient les restes d'une ville autrefois florissante.

En 1880, les chrétiens de Kérak, en butte aux tracasseries de tribus rivales, vinrent s'installer autour du mamelon et y fonder une colonie. En déblayant le sol pour y construire des habitations, ils trouvèrent en abondance des pierres taillées, puis des colonnes renversées et brisées, enfin de nombreux pavages en mosaïque. Les Grecs orthodoxes choisirent l'emplacement occupé par une ancienne église, pour y bâtir un nouveau temple. Les ruines étaient assez apparentes pour qu'on pût

(1) Voir p. 34.
(2) Voir p. 21 et suiv.
(3) Cf. Num., XXI. 30; Jos., XIII, 9, 16; I, Par., XIX, 7, etc.

retrouver même la place des piliers. On remarqua bien aussi des débris de mosaïque, mais on n'y fit guère attention ; on en voyait un peu partout. Ce ne fut qu'au moment d'établir le dallage de la nouvelle église qu'on découvrit les restes de la mosaïque dont la basilique avait été jadis complètement pavée (1).

Hélas ! pendant la construction elle-même, plus d'un coup fatal avait été porté à ce précieux monument, qui représentait la carte de la Palestine et de la Basse-Egypte. Le R. P. Cléophas, bibliothécaire du couvent grec de Jérusalem, arrivant alors à Mâdeba pour y visiter les écoles appartenant à sa communauté, réussit à sauver cette page ancienne, dont il comprit immédiatement l'immense intérêt. Il releva avec soin les inscriptions, copia la mosaïque, travail repris et développé par deux savants dominicains de l'école Saint-Etienne de Jérusalem, les PP. Lagrange et Vincent.

La carte occupait primitivement toute la largeur de l'église, environ quinze mètres, sur l'espace de deux travées, six ou sept mètres. Elle n'est pas orientée comme les nôtres, du nord au sud, mais de l'ouest à l'est. On a pris pour base la ligne du littoral, qui se dirige du sud-ouest au nord-est, en sorte que celui qui entrait dans la basilique était dans la situation du voyageur qui débarquerait à Jaffa, et verrait le pays se développer devant lui dans la direction du Jourdain. Mâdeba elle-même devait occuper le point central de la grande nef.

C'est donc un plan cavalier, une vue de la Palestine à vol d'oiseau. Les objets et les noms y sont tracés sans mesure proportionnelle ; les montagnes y sont figurées par des combinaisons de lignes et de couleurs d'un effet voulu. Dans les grandes villes, les principales artères sont marquées par des colonnades et les principaux monuments dessinés avec leur aspect général.

Le plan de Jérusalem, tel que nous le reproduisons ici, est conservé presque en entier. Naturellement très réduit, il occupe pourtant une place beaucoup plus considérable que celle qui lui reviendrait, eu égard à l'étendue de la ville. « Or, dit M. Phi-

(1) Cf. R. P. Germer-Durand, *La carte de Madaba*, dans les *Echos de Notre-Dame de France à Jérusalem*, Paris, mai 1897, p. 101.

lippe Berger, dans une note lue à l'Académie des Inscriptions et Belles-Lettres, le 14 avril 1897, s'il est un édifice qui doive figurer sur un plan de Jérusalem fait entre le V⁰ et le VII⁰ siècle, et qui doive y figurer à une place d'honneur, c'est l'église du Saint-Sépulcre. On peut même dire, presque *a priori*, qu'elle devait y tenir la place centrale. Je crois, quoiqu'on ne l'y ait pas encore signalée, qu'elle s'y trouve, et qu'une fois l'œil fait à ce plan, on arrive à la reconnaître presque avec certitude » (1).

Et, en effet, suivant l'orientation que nous avons indiquée, on voit se dresser devant soi les maisons de la ville sainte, comme lorsqu'on vient du côté de Jaffa, le mur oriental se détachant sur la vallée de Josaphat. Toutefois, lorsque l'auteur a eu à représenter des édifices du centre de la ville qu'il tenait à montrer en entier, il les a couchés par terre par une sorte de fiction et nous en a donné une projection.

Prenons pour point de départ la porte que l'on voit très distinctement au nord de la ville, c'est-à-dire à gauche, flanquée de deux tours, comme elle l'est encore aujourd'hui. C'est la porte de Damas. Elle est, à l'intérieur, précédée d'une belle place, avec une colonne : la colonne a disparu, mais le nom est resté, *Bâb el-Amoûd*, « la porte de la colonne », et l'espace, quoique restreint, est encore un lieu de réunion pour les fumeurs de narghilé, c'est-à-dire les fainéants. Allons maintenant droit devant

Fig. 24 (2).

nous, par la superbe colonnade qui traverse la ville du nord au sud, et dont quelques colonnes existent encore, cachées dans le bazar. « Nous ne tardons pas à rencontrer à notre droite un immense édifice ; tel que nous le voyons à rebours, il a l'air d'une tour : qu'on retourne le dessin pour se mettre en situation (fig. 24), on aperçoit une immense façade avec un fronton triangulaire et un toit rouge. Mais, qu'on le remarque bien, il y a trois fenêtres, sans aucune entrée. C'est une église, elle est donc orientée, et du côté de

(1) Cf. *Académie des Inscriptions et Belles-Lettres, comptes-rendus,* Paris, juillet-août, 1897, p. 457.

(2) La fig. 24 aidera à distinguer sur la photographie le plan de la basilique et à comprendre la description qui en est donnée.

la rue elle ne peut montrer que son abside. C'est le *Martyrium* de Constantin, tel que l'a reconstitué M. Schick d'après la description d'Eusèbe et les restes qu'on voit dans l'établissement russe. Le toit rouge est suivi d'une calotte jaune : ce doit être l'*Anastasie* dont le Martyrium dissimule la forme complète (1) ».

Ces indications succinctes suffisent à notre but. Ceux qui voudraient de plus amples détails les trouveront dans les revues et études spéciales qui ont donné l'histoire, l'explication et les résultats de ce document (2).

Enfin la plus récente découverte date du 31 juillet 1897. Il s'agit de l'*inscription arabe coufique* trouvée dans les dépendances du couvent copte, au chevet de la basilique du Saint-Sépulcre et au nord du nouvel établissement russe bâti sur les propylées de la basilique de Constantin. Cette inscription, gravée sur un bloc carré de 1m10 de côté, a une importance considérable, en ce qu'elle touche d'abord à l'identification du mur dit des Russes avec le *Martyrium* de la basilique constantinienne, ensuite aux mesures successives prises par les Khalifes pour rendre aux chrétiens plus difficile l'accès des Lieux Saints, vexations qui, en définitive, ont abouti aux croisades (3).

(1) R. P. Lagrange, *Jérusalem d'après la mosaïque de Madaba*, dans la *Revue biblique*, Paris, juillet 1897, p, 454. — En tête de ce même numéro, l'auteur donne un dessin en couleurs de la partie de la mosaïque qui représente Jérusalem.

(2) On peut voir, en particulier : RR. PP. Cléophas et Lagrange, *La mosaïque géographique de Mâdaba*, dans la *Revue biblique*, Paris, avril 1897, p. 165-184, avec dessin de la mosaïque et plan de la nouvelle église de Mâdeba ; R. Kraetzschmar, *Die neugefundene Mosaikkarte von Madeba*, dans les *Mittheilungen und Nachrichten des deutschen Palæstina-Vereins*, Leipzig, 1897, n° 4, p. 49-56 ; Clermont-Ganneau, *La carte de la Palestine, d'après la mosaïque de Mâdeba*, dans son *Recueil d'archéologie orientale*, Paris, 1897, t. II, p. 161-174. — La maison de la Bonne Presse, à Paris, a reproduit en plusieurs planches photographiques, qui forment un bel album, la carte mosaïque de Mâdeba, avec quelques explications.

(3) Cf. R. P. Lagrange, *Dernières découvertes : L'inscription coufique de l'église du Saint-Sépulcre*, dans la *Revue biblique*, Paris, 1er octobre 1897, p. 643-647.

CHAPITRE V

LE SAINT-SÉPULCRE ET LA PIÉTÉ CHRÉTIENNE

1° LES PÈLERINAGES

Nous avons dit plus haut (1) ce que furent les pèlerinages avant les croisades, nous n'ajouterons que quelques mots, pour montrer ce qu'ils furent après.

Le triste dénouement de cette guerre sainte ne ralentit ni l'élan des cœurs vers le saint Tombeau ni l'ardeur des pèlerins. Tous les siècles jusqu'au nôtre ont vu des groupes plus ou moins nombreux de pieux voyageurs parcourir les routes de l'Europe, prendre les différents chemins de terre et de mer, pour se rencontrer à Jérusalem, comme au jour de la Pentecôte, et confondre dans un même sentiment d'adoration et d'amour leurs souffrances, leurs voix et de bienheureuses larmes. Oui, leurs souffrances. Il nous est difficile de nous représenter aujourd'hui ce que devaient être ces pèlerinages d'autrefois, alors que les moyens de communication étaient plus rares, moins directs et moins rapides. Nous savons, — et nous en avons eu souvent de bien plaintifs échos — toutes les fatigues, toutes les privations qu'endurent nos pèlerins de pénitence. Et cependant une sage organisation a prévu, préparé et dirigé tout avec une admirable sollicitude. Des mains habiles et vigilantes recueillent sur une nef bien emménagée, conduisent d'étape en étape et ramènent dans leurs foyers les amis de la Terre Sainte. Mais alors quels détails compliqués formaient la trame d'un voyage très long et qui avait bien des chances d'aboutir... à l'éternité ! « Pèlerin du Saint-Sépulcre, disait un vieil itinéraire, surtout munis-toi d'un grand coffre en bon bois de sapin, à peu près de

(1) Voir, p. 52.

ta longueur, avec forte serrure : il te servira de siège durant le jour, de couche pour la nuit, de réserve pour tes provisions et de cercueil pour te jeter à la mer si, ce qui est probable, tu viens à décéder en chemin (1) ».

Les membres de l'Archiconfrérie royale du Saint-Sépulcre, établie dans l'église des Cordeliers (aujourd'hui l'Ecole de médecine de Paris), donnait au partant d'utiles conseils : « Qu'il eût à se vêtir le plus modestement et humblement possible ; il ne fallait pas faire le grand seigneur en Orient : c'était le plus sûr moyen d'éviter les coups... Qu'il se prît garde, durant tout l'itinéraire : du Turc pour son ombrage, du Grec pour sa malice, de l'Arabe pour son avarice, du Juif pour sa trahison, de l'Espagnol pour son ambition et de l'Italien pour sa finesse... Qu'il ne parlât en tout lieu que bien à propos, et se tint toujours en bon estat, attendu que le diable fait choper à un fétu le pèlerin de Terre Sainte... Qu'il évitât de se disputer avec les musulmans sur Mahomet, sous peine de subir le sort de cette héroïque tertiaire franciscaine, Marie la Portugaise, qui, à la suite d'une controverse de ce genre, fut brûlée vive, comme Jeanne d'Arc, sur le parvis du Saint-Sépulcre... Il devait se munir de deux bourses : l'une renfermant deux cents ducats d'or de Venise — trois mille francs environ de notre monnaie — et l'autre contenant une dose considérable de piété et de patience... Surtout, qu'il n'appréhendât point la mort, allant en Hiérusalem, où il est asseuré de trouver la vie ! »

Prenant le coche, le pèlerin se rendait en douze jours de Paris à Lyon. De là, les grands seigneurs, comme Champarmoy, Villamont, Vergoncey (2), se dirigeaient sur Venise. Le chemin était plus rapide, le voyage plus varié, la fatigue et les périls un peu moindres. Et puis « la Reine de l'Adriatique, la Perle

(1) Cf. A. Couret, *Les pèlerinages d'autrefois en Terre Sainte*, Orléans, 1893. Nous faisons plusieurs emprunts à cet intéressant opuscule.

(2) Cf. *Le Voyage de la Terre Sainte*, composé par maître Denis Possot, et achevé par Messire Charles Philippe, seigneur de Champarmoy et de Granchamp, publié et annoté par Ch. Scheffer, gr. in-8°, Paris, 1890 ; *Les Voyages du Seigneur de Villamont, chevalier de l'Ordre de Hiérusalem*, etc. in-8°, Paris, 1596 ; de Vergoncey, *Le nouveau et le dernier voyage de Jérusalem faict au commandement du Roy*, in-4°, Paris, 1633.

de la terre et de l'onde », offrait tant d'attraits! Trop peut-être pour ceux qui n'avaient pas laissé en France tous leurs goûts mondains. Là, se rencontraient avec ceux de France, les pèlerins d'Allemagne, de Hongrie, de Pologne, de Flandre, de Suisse et d'Italie. Après un séjour d'un mois, employé à visiter les merveilles de la ville, on s'embarquait et les difficultés du voyage commençaient. On s'arrêtait en différentes îles de la Méditerranée, puis enfin, épuisé par l'horrible mal de mer, on abordait en Terre Sainte par le périlleux port de Jaffa.

Les gens de moyenne condition allaient de Lyon jusqu'à Marseille, d'où le passage, frais de nourriture compris, jusqu'à Saint-Jean-d'Acre ou à Jaffa, coûtait de dix à quatorze écus, à peu près 250 francs de notre monnaie. Mais les bateaux étaient loin de valoir ceux de Venise et la chère, paraît-il, n'y était pas brillante.

Après avoir affronté le double péril de la tempête et du corsaire, le pèlerin oubliait toutes ses fatigues au moment où, touchant pour la première fois cette terre sacrée, il tombait à genoux pour la baiser avec transports. Mais hélas! d'autres tristesses l'attendaient. Il lui fallait à chaque instant fouiller à l'escarcelle; partout l'argent à la main, sous peine d'être retenu en otage ou roué de coups de bâton!

Enfin, Jérusalem lui apparaissait; c'était le terme de toutes ses aspirations, la Terre Promise. Reçu par les RR. PP. Franciscains, les séculaires et héroïques gardiens de nos Lieux-Saints, il allait près du Tombeau de Notre-Seigneur goûter la récompense de ses efforts. « L'on se dirigeait le cœur palpitant vers le Saint-Sépulcre, objet de l'amour éperdu des pèlerins : *Desiderium totius dulcedinis peregrinorum*, et cause de leur lointain voyage. On payait, à l'entrée, comptés par tête comme des brebis, un droit de neuf séchins d'or par personne, et l'on passait dans l'église, enfermé à clef, comme un détenu, vingt-quatre heures : heures trop courtes, heures bénies, heures ineffables de prière, d'extase et d'amour (1) ».

(1) A. Couret, *Les pèlerinages d'autrefois*, p. 63. Voir : F. Fabri, *Evagatorium in Terram Sanctam*, 3 in-8º, Stuttgart, 1843; J. Zuallart, *Il devotissimo Viaggio di Gierusalemme*, Rome, 1587 ; J. Doubdan, *Le voyage de la Terre Sainte*, in-4º, Paris, 1657, etc.

C'est la gloire des Pères de l'Assomption d'avoir ressuscité de nos jours, en France, ces pieux pèlerinages aux Lieux-Saints. Ce cri de ralliement que le prophète Isaïe met dans la bouche des peuples en marche vers Jérusalem : *Venite, et ascendamus ad montem Domini et ad domum Dei Jacob* (1), les âges de foi l'avaient entendu et suivi. N'est-ce pas un spectacle assez étonnant et digne d'intérêt de l'entendre répéter à la fin d'un siècle d'indifférence comme le nôtre, de voir ces foules, de nations et de croyances diverses, se donner rendez-vous dans cette ville qui n'a pas, comme nos grandes capitales, l'attrait des arts ou les splendeurs de la civilisation ?

(1) Is. II, 3.

2° LE SAINT-SÉPULCRE A N.-D. DU CHÊNE

C'est à ces pèlerinages de pénitence que se rattache l'origine du monument dont nous ferons l'histoire en peu de mots.

Chaque année, les pèlerins emportent de France une ou deux grandes croix taillées dans un arbre de nos forêts ou de nos champs. Après avoir servi au bateau qui les conduit d'étendard et de palladium, elles sont ensuite triomphalement portées à travers les rues de Jérusalem, sur la *Voie douloureuse,* et déposées dans la basilique du Saint-Sépulcre. Sanctifiées par ce contact avec la terre que le Sauveur arrosa de son sang, et ramenées en France, on les élève comme des reliques de Terre Sainte près de quelque sanctuaire renommé.

Le comité manceau des pèlerinages, qui compte en son sein des hommes actifs et dévoués, eut l'heureuse inspiration de solliciter pour Notre-Dame du Chêne une de celles qu'on devait rapporter en 1896. Quel meilleur moyen, du reste, de célébrer le VIII° centenaire de la prédication de la première croisade dans nos contrées, à Sablé même, par le pape Urbain II (1) ! La demande, appuyée par S. G. Mgr Gilbert, évêque du Mans, fut favorablement accueillie. Un chêne gracieusement offert par Madame la Marquise de Lentilhac servit à former une croix haute de 6m 50, qui accompagna le XVe pèlerinage de pénitence.

Mais quel trône digne d'elle lui donner à son retour ? Un comité fut immédiatement organisé (2) pour aviser aux moyens

(1) Voir p. 68.
(2) Le comité était composé de
MM. O. DE DURFORT, chan. hon., Secrétaire de l'Evêché, *Président.*
 A. LEPELTIER, chan. hon., Sup. des Missionnaires diocésains, *Vice-Présid.*
 J. LE BÈLE, Docteur-Médecin, *Vice-Président.*
 SAINTPÈRE, chan. hon., Aumônier du Carmel.
 A. LEGENDRE, chan. hon., Sous-Supérieur du Grand-Séminaire.
 E. DUBOIS, — — Curé de Saint-Benoit.
 H. TAROT, Chapelain de N.-D. du Chêne.
 H. ROUSSEAU, Curé de Précigné.
 A. LAUDE, Supérieur des Sœurs de l'Enfant-Jésus.
 COLLIN-BARTH.
 A. SURMONT.
 DUBOIS-GUCHAN.
 DE LAMANDÉ.

de lui préparer une belle place près du sanctuaire de la Vierge. Différents projets furent présentés. Mais comment sortir des calvaires et constructions ordinaires que l'on trouve partout ? Après quelques tâtonnements, on voulut bien se rattacher à une idée dont il sera permis à l'auteur de ces lignes de revendiquer l'honneur : reproduire en fac-simile exact l'édicule qui recouvre le tombeau de Notre-Seigneur. En servant, d'une façon ou d'une autre, de support à la croix, il rappellerait aux pèlerins de Jérusalem leurs plus doux souvenirs, serait pour les pèlerins de Notre-Dame du Chêne une pieuse attraction, et le digne monument commémoratif des croisades. Plus tard, le plan fut modifié et agrandi. On résolut de dessiner à la surface du sol les contours de la basilique de Jérusalem et les principales stations qu'on y vénère. Dès lors la croix avait sa place marquée sur le Calvaire.

Le projet était beau, ce nous semble ; mais il n'allait pas sans difficultés. Et la plus grande était l'absence totale de ressources. Malgré les inévitables critiques que soulèvent toujours en pareil cas les esprits sages et les âmes charitables, on eut raison de compter sur la piété et la générosité des fidèles. Une souscription et des dons généreux couvrirent bien vite une partie des frais. L'architecte (1) se mit à l'œuvre, et, grâce à plusieurs renseignements et croquis que voulut bien nous envoyer M. l'abbé Heidet, secrétaire du patriarche latin de Jérusalem (2), on put bientôt admirer la parfaite exactitude du monument.

Le lundi de la Pentecôte, 25 mai 1896, au moment même où la croix quittait Jérusalem avec les pèlerins, eut lieu la cérémonie de la bénédiction et de la pose de la première pierre, présidée par Mgr Charles LAVIGNE, évêque de Milève, alors vicaire apostolique de Cotayam. L'édifice achevé fut solennellement inauguré, le 8 octobre. Près de 6000 pèlerins étaient venus de tous les coins du Maine et de l'Anjou assister au triomphe de la croix et vénérer l'image du saint Tombeau. Plusieurs prélats avaient répondu à l'appel de Mgr GILBERT : Mgr LABOURÉ,

(1) M. Ricordeau, architecte au Mans.
(2) Nous sommes heureux d'offrir ici à M. l'abbé Heidet nos meilleurs remerciements.

archevêque de Rennes, depuis cardinal, NN. SS. GERMAIN, évêque de Coutances, TRÉGARO, évêque de Séez, BARON, évêque d'Angers, POTRON, évêque de Jéricho, les RRmes Dom DELATTE, abbé de Solesmes, et Dom du COETLOSQUET, abbé de Saint-Maure, accompagnés de nombreux chanoines et prêtres du diocèse et des diocèses voisins. Le soir, la croix, portée comme à Jérusalem, sur les épaules des anciens pèlerins, fut placée sur le Calvaire. Après un magistral discours de M. l'abbé Brettes, chanoine de la Métropole de Paris, la bénédiction du Saint Sacrement fut donnée, du haut de l'édicule, à la foule pieusement recueillie et profondément impressionnée.

Enfin, le 3 mai 1897, en la fête de l'Invention de la Sainte Croix, nous avions l'honneur et le bonheur de bénir le saint monument, au nom de S. G. Monseigneur l'Evêque du Mans, et la première messe y était célébrée par un ancien pèlerin de Jérusalem, M. le chanoine Nouet (1).

(1) Cf. *La Semaine du Fidele*, 2 et 30 mai 1896, 17 et 24 octobre 1896.

3° IMPRESSIONS ET SOUVENIRS

Ceux qui ont visité la Ville Sainte et prié près du Saint-Sépulcre trouveront à Notre-Dame du Chêne de quoi ranimer leurs pieuses émotions. Ceux qui n'ont pas goûté ces joies inoubliables pourront en respirer comme un parfum lointain. Nous voudrions, en terminant, faire passer dans le cœur des uns et des autres quelque chose des pensées et des sentiments qui se pressaient en notre âme, quand, le 13 mars 1893, nous vénérions le saint Tombeau dont nous venons d'écrire l'histoire.

D'où vient, en effet, cette force extraordinaire qui a de tout temps attiré les peuples vers ce Tombeau ? D'où vient cette émotion qui vous saisit près de ce marbre froid et fait tomber les larmes de vos yeux ?

Le touriste indifférent ou incrédule regarde avec étonnement le saint enthousiasme de ces pèlerins, venus de fort loin, souvent au prix de bien des souffrances, dans l'unique but de s'agenouiller devant une tombe vide et d'y coller leurs lèvres. Ces murailles noires, ces couloirs obscurs, ces sombres chapelles où scintillent comme des étoiles blafardes les lampes et les cierges, cet amas de traditions qui semblent posées là comme avec des jalons et que se disputent des sectes rivales, ce va-et-vient de fidèles de toutes nationalités, de tous costumes, de toutes langues, tout ce spectacle jette dans son âme une indéfinissable impression. Il voudrait plus de recueillement, moins de morcellement et d'exclusive précision dans des croyances qu'il confond avec la foi, et il sort du sanctuaire, peut-être avec une déception de plus.

Oui, c'est vrai ; aller chercher là-bas, sur ce sol sacré, les impressions qui naissent de l'imagination ou de la sensibilité naturelle, c'est courir au-devant de la déception. Y porter une âme vide de notre foi, un cœur vide de ce Jésus qu'on y rencontre à chaque pas, c'est renoncer à ces larmes de bonheur dont nous venons de parler. Il ne suffit pas, comme l'a tenté naguère un bril-

lant écrivain (1), d'aller, le soir, rêver sous les oliviers de Géthsémani, pour que le Christ vous apparaisse et fasse passer en vous les mystères de son agonie et de sa mort. Il ne suffit pas de se mêler en curieux aux pèlerins qui se pressent dans l'église du Saint-Sépulcre, pour comprendre et goûter le mystère de la Croix. Non ; c'est le doux secret que Dieu « a caché aux sages. et aux prudents, et qu'il a révélé aux petits. » Et cette pauvre âme, dépouillée de la foi de son enfance, portait envie à la prière et aux saintes émotions de ces Russes en haillons qui baisaient en pleurant le pavé du saint lieu. Et l'ombre du Sauveur a passé devant elle sans l'ébranler. Et les yeux de cet homme sont restés fermés, et son cœur est resté sec, et il a quitté le temple sacré comme il avait quitté les pagodes de l'Inde. Oh ! s'il avait su fléchir le genou comme le publicain de l'Evangile, et, du sein de l'humilité, crier le *Domine, ut videam!* peut-être les écailles seraient-elles tombées de ses yeux comme de ceux de saint Paul.

Et pourtant cette terre, ces roches cachées sous le marbre, ces pierres ont leur histoire ; nous venons de la raconter. Si Dieu leur prêtait une voix, quel concert harmonieux en sortirait ! *Lapides clamabunt.* Elles rediraient dans la langue de tous les siècles, depuis celle des Apôtres jusqu'à la nôtre, les merveilles de foi et d'amour dont elles furent témoins. Et pourtant ces traditions ne sont pas des légendes inventées par un peuple enfant ; il ne s'agit pas d'un rocher suspendu en l'air et soutenu par une main invisible : ce sont des réalités historiques.

Mais pour lire et comprendre ces pages sublimes, il faut un rayon de lumière, la foi. Pour qui ne voit en Jésus-Christ qu'un mythe ou un sage, il ne peut y avoir ici autre chose qu'un sentiment de curiosité, comme celui qui vous amène près des Pyramides ou le long des voies sacrées d'Athènes et de Rome.

Oh ! nous comprenons et nous avons partagé, autant qu'il nous a été possible, l'intérêt que présentent à l'archéologue et à l'historien ces vastes nécropoles qui s'étendent sur la rive gauche du Nil, à la lisière du désert. A part les Catacombes, nous n'avons rien vu de plus saisissant. C'est merveille de voir

(1) Cf. Pierre Loti, *Jérusalem*, Paris, 1895.

comment le peuple égyptien a cherché à se faire une idée de la vie future. L'immortalité a été sa grande préoccupation. Quelles précautions pour préserver le corps de la corruption, le dérober, en le cachant, aux sacrilèges profanations ! Quels soins ingénieux pour assurer la survivance du « double » et lui préparer un séjour heureux dans « la demeure éternelle » ! En errant à travers ces chambres funéraires, le long de ces couloirs, dont les parois sont recouvertes de peintures qu'on dirait faites d'hier, on se sent transporté dans un monde étrange. C'est l'image ou l'ombre de la vie matérielle faite pour les ombres qui devaient habiter ce royaume de la mort.

Les pyramides sont là, tombeaux séculaires, témoins écrasants de la puissance qui les éleva. Hélas ! si ces pierres, elles aussi, avaient une voix, que feraient-elles entendre, sinon les cris de la souffrance, les gémissements de l'esclavage !

Vous pouvez ici crier à la mort : *Ubi est, mors, victoria tua ? Ubi est, mors, stimulus tuus* (1) ? Et elle vous montrera ses dépouilles opimes dans ces momies de rois et de princes qui font l'ornement de nos musées. Elle vous répondra que son domaine, c'est le silence et l'oubli, et qu'en soulevant le linceul de sable sous lequel dormaient ses victimes, on ne les a pas arrachées à son pouvoir.

Venez maintenant près de ce tombeau creusé à la porte de Jérusalem : tout y est simple, tout y est pauvre ; c'est même un tombeau d'emprunt pour celui dont il reçoit le corps meurtri et ensanglanté. La mort a fait son œuvre, là, tout près, sur cette colline où gisent encore les instruments du supplice, qui sont les instruments de son triomphe. Ce roi d'un jour qu'elle vient de terrasser n'a gardé de sa couronne que les cicatrices qui marquent son front. Ses lèvres, qui commandaient à la nature et soulevaient les foules, sont muettes, et le silence du sépulcre a répondu à l'hosanna des jours précédents.

Ubi est, mors, victoria tua ? Et la mort vous répondra ici en vous montrant, dans cet « admirable duel avec la vie », son vainqueur ressuscité. Et la lumière qui s'échappe de ce glorieux

(1) I Cor., XV, 55.

Tombeau va transfigurer le monde. Et désormais sont éclaircis les deux grands mystères d'ici-bas : la douleur et la mort.

Oui, la douleur ! On ne la comprend qu'au Calvaire. Ailleurs elle apparaît comme la tyrannie d'une divinité qui vous poursuit sans pitié, comme le glaive fatal qui vous frappe sans motif et sans but. La Croix nous en montre toute la grandeur, puisqu'un Dieu nous l'a enviée, toute la sublime raison, puisque c'est l'épreuve du juste, toute la divine efficacité, puisqu'elle est l'expiation, qu'elle a racheté le monde.

La mort n'est plus pour nous qu'une transformation, le sépulcre, le vestibule d'une vie meilleure. A l'image du divin Ressuscité, dont il aura ici-bas porté l'empreinte, notre corps mortel revêtira l'immortalité. C'est pour cela que la croix domine maintenant la tombe de nos morts et couronnera la nôtre. C'est ainsi que se trouvent unis sur notre poussière les deux mystères du Calvaire et du Sépulcre glorieux.

Et c'est un Dieu qui a non-seulement déchiré les voiles de la douleur et de la mort, mais nous a conquis, au prix de son sang, cette gloire de l'immortalité. C'est le mystère de l'amour divin. Où peut-on le mieux comprendre ? *Sic Deus dilexit mundum.* Voilà la vraie source de nos larmes. Voilà pourquoi, comme nous l'avons vu, sainte Paule ne pouvait détacher de cette pierre du Tombeau ses lèvres brûlantes.

Sur ces champs de bataille où sont tombés tant de braves, est-ce que plus d'une mère ne va pas encore faire son douloureux pèlerinage, croyant y retrouver une figure aimée, y recueillir un dernier soupir, laver la blessure avec ses larmes ? Et, malgré la souffrance qui l'étreint, le cœur revient sans cesse à ces souvenirs, parce qu'en somme c'est l'amour qui les fait naître. Quelle émotion doit donc éprouver le cœur du chrétien près de la tombe d'un *Dieu mort en Croix pour nous !*

Le Saint-Sépulcre est donc bien le point central où convergent tous les souvenirs de la Terre Sainte, et par là même le terme de tous les désirs du pèlerin. Bethléhem a la grâce et la poésie d'un berceau ; Nazareth, les parfums de la virginité, qui est, après la charité, la plus belle fleur du christianisme ; le Thabor est l'aurore de la Résurrection. Ce n'étaient là que des préludes

qui devaient aboutir au Calvaire et à la gloire du Tombeau.

Heureux souvenirs, impressions ineffaçables, qu'il nous est doux de vous faire revivre, comme il nous a été doux d'écrire ces pages ! Puissent tous ceux qui les liront concevoir un plus grand amour pour le Dieu qui nous a donné la vie en mourant sur le Golgotha, et dont le Sépulcre renferme toujours le germe d'une « espérance pleine d'immortalité ! »

PLAN DE JÉRUSALEM ET DU SAINT SÉPULCRE SUR LA MOSAÏQUE GÉOGRAPHIQUE DE MADEBA

TABLE DES MATIÈRES

	Pages
Préface	3

CHAPITRE PREMIER.

De Notre-Seigneur à Constantin.

I° A l'époque de Notre-Seigneur	7
1° Le Calvaire	8
2° Le Saint-Sépulcre	10
3° La citerne	15
II° Après Notre-Seigneur	17

CHAPITRE DEUXIÈME.

De Constantin aux Croisades.

I° La basilique de Constantin (326-614)	21
1° L'Anastasie	27
2° Le grand Atrium	31
3° La grande basilique ou Martyrion	33
II° Les Églises de Modeste (614-1010)	37
1° Église de la Résurrection	39
2° Église du Golgotha	43
3° Église de l'Invention de la Croix	44
4° Église de Sainte-Marie	45
III° Les Églises de Constantin Monomaque (1010-v-1130)	48
IV° Le Saint-Sépulcre et l'Occident au moyen âge	52
1° Les pèlerinages	52
2° Les imitations du Saint-Sépulcre	58

CHAPITRE TROISIÈME.

Des croisades jusqu'à nos jours.

<div align="right">Pages.</div>

I⁰ La première croisade et les croisés du Maine (1095-1147).........	67
II⁰ L'œuvre des croisés au Saint-Sépulcre................................	81
1⁰ Plan général..	81
2⁰ Le Saint-Sépulcre et le Calvaire...........................	84
3⁰ Ornementation intérieure et extérieure...................	88
III⁰ Les croisés du Maine, de la seconde croisade à la dernière.........	93
IV⁰ Le Saint-Sépulcre depuis l'œuvre des croisés jusqu'à nos jours......	108

CHAPITRE QUATRIÈME.

Le Saint-Sépulcre et les dernières découvertes archéologiques.

1⁰ La mosaïque géographique de Mâdeba.......................	117
2⁰ L'inscription arabe coufique de Jérusalem................	120

CHAPITRE CINQUIÈME.

Le Saint-Sépulcre et la piété chrétienne.

I⁰ Les pèlerinages ...	121
II⁰ Le Saint-Sépulcre à N.-D. du Chêne...........................	125
III⁰ Impressions et souvenirs	128

TABLE DES ILLUSTRATIONS

PHOTOGRAPHIES, PLANS, GRAVURES

L'Edicule du Saint-Sépulcre à N.-D. du Chêne.................. Frontispice.

	Pages.
La façade de l'église du Saint-Sépulcre..........................	90
Plan de Jérusalem et du Saint-Sépulcre sur la mosaïque géographique de Mâdeba...	117

Fig.

1.	Le Calvaire et le Saint-Sépulcre en dehors de la seconde enceinte de Jérusalem...	7
2.	Collines du Golgotha et du Saint-Sépulcre.....................	9
3.	Tombe juive. — Plan et coupe................................	12
4.	Tombeau creusé dans le roc, non loin du Saint-Sépulcre. — Plan et coupe..	14
5.	Coupe du Saint-Sépulcre, dans son état primitif.................	23
6.	Plan de l'édifice de Constantin................................	28
7.	Coupe longitudinale de l'édifice de Constantin..................	29
8.	Fac-simile du plan d'Arculfe..................................	39
9.	Plan restauré de l'église du Golgotha..........................	43
10.	Plan de la chapelle de Sainte-Hélène..........................	44
11.	Le Saint-Sépulcre au XIe siècle................................	50
12.	Plan de la chapelle du Saint-Sépulcre d'Eichstædt...............	60
13.	Chapelle du Saint-Sépulcre d'Eichstædt........................	61
14.	Plan de la chapelle du Saint-Sépulcre de Capoue................	63
15.	Sceau d'un Braitel — XIIe siècle...............................	71
16.	Tombeau d'un croisé (XIIe siècle), dans le cimetière de Pont-de-Gennes (Sarthe)...	74
17.	Sceau des Bernard...	76
18.	Plan du Saint-Sépulcre, à l'époque des croisades................	82
19.	Sceau des chanoines du Saint-Sépulcre (XIIe siècle)	85
20.	Sceau de Guillaume de Broc (1302)...........................	99
21.	Sceau de Robert III, comte d'Alençon, baron du Sonnois.........	100
22.	L'édicule du Saint-Sépulcre, de 1555 à 1808....................	111
23.	Plan de la basilique actuelle du Saint-Sépulcre..................	115
24.	Plan de la basilique du Saint-Sépulcre sur la mosaïque de Mâdeba.	119

Le Mans. — Imp. Leguicheux et Cie, rue Marchande, 15.